龐克文化

賽博龐克

①

科幻藝術畫集典藏版

gaatii光体

編著

瑞昇文化

致　謝

該書得以順利出版，全靠所有參與本書製作的藝術家的支持與配
合。gaatii 光體由衷地感謝各位，並希望日後能有更多機會合作。

導言

比起神跡，21 世紀前二十年的時代發展更像是被實現的預言：人口爆炸的高密度城市、資本巨頭、自動化社會、全球性資訊網路、AI 普及、大資料演算法……20 世紀科幻小說家筆下的未來想像最終只淪為冰山一角的現代縮影。儘管相對電影中那個富人們坐上飛船逃離爛攤子地球的 2020 年，真實到來的 2020 似乎從表像上還在依據常規的軌道運作，卻也因此令人更加焦慮不安。自 2020 年初疫情恐慌開始蔓延全球，居家隔離及自主管理將普通人的生活推向現實匱乏的極端，許多人們不得不通過「線上」來完成學習、辦公、娛樂乃至任何事；為了更多人的生命安全，具備 GPS 或藍牙功能的移動設備被用來追蹤患者及其可能的接觸路線；而在大陸，QR Code 的顏色狀態決定了你是否健康到可以出入公共場所。我們逐漸頻繁地使用一個脫胎於未來幻想、再生於當代，又在事實中被重構的概念，來形容自己正在經歷的人生——好吧，這很賽博龐克。

賽博龐克（Cyberpunk）是 20 世紀 80 年代 Bruce Bethke 為他自己的科幻短篇小說取名時創造出來的詞彙，由研究動物和機械之間控制與通訊的科學——「控制論」（Cybernetics）和非主流的搖滾樂分支——「龐克」（Punk）兩個詞源組成，表示一種兼具高科技質感和反叛精神的反烏托邦式自由主義。它沒有標準定義，只是創造了如下語境：在科學高度發展的未來，世界為資訊網路相系一體，國家機器的功能退讓於掌握最新技術的資本集團和民間自救性質的政治組織，人類和機械的本質逐漸朝彼此發生轉換。Bruce 坦言他最早只是為了讓他的小說擁有一個簡潔上口又利於面向市場的標題，但這個由他賦予生命的詞語卻超乎初衷地太長壽了一些。

在廣泛認知中，真正確立賽博龐克文學的科幻特徵和其受眾群體的作品是 1984 年出版的 William Gibson 所著長篇小說《神經漫遊者》。這篇小說幾乎囊括了一切如今提及賽博龐克會讓人立刻聯想到的構成：網路犯罪、網際空間、人工智慧、神秘邪惡的大企業反派、落魄勇猛的主人公……它也探討了「高端科技」與「低等生活」二者之間的主要衝突，這成為後世賽博龐克作品永恆的核心主題。作者 William 因這部作品被視作「賽博龐克之父」，他所創立的情節和語言模式沿用至今，在賽博龐克體系的文藝或影視作品中均能找到其影響痕跡。

在手稿完成三分之一之際，1982 年，《銀翼殺手》於北美上映，William 當時意識到這部電影的視覺呈現與他的小說驚人地相似，甚至一度擔憂過讀者會將此視為抄襲。這個疑心顯然過慮了：《銀翼殺手》在公映最初並未引起多少反響，「普通觀眾似乎並不理解它，它就這樣消失了，沒有留下絲毫漣漪」。這部電影如今的影史地位及人文價值是在與時間和大眾審美的磨合中確立的。對於賽博龐克而言，《銀翼殺手》的重要功績之一是它在大銀幕上投映出了人們關於這個世界的最初印象：永遠陰暗、永遠潮濕多雨的洛杉磯市中心，霓虹燈管作

為人造光源微弱地照明黑夜，全息廣告上的巨型女性人像高掛半空，頂著美麗無辜的臉孔俯視摩肩擦踵的各色人群，而他們其中幾位或許只是覆著一層與你觸感相仿的人皮——從此賽博龐克的視覺美學擁有了完美的範式，即一座糅合了迷幻色調與人工質感的城市熔爐。

《銀翼殺手》也以同樣的優美拋出了科技與資本主宰的大時代語境中對於個人存在問題的思索。鑒於賽博龐克擅長詮釋高科技文明的吞併之下負隅頑抗的邊緣角色，它勢必在技術與人性的關係內部進行無休止的探討，但也勢必將在「什麼是人」的終極質問前走向無解的困局。在這個人與機械（人工產物）失去邊界的世界裡，人類參照機械的精密與靈活拆組自己的身體部位，而機械則得到了人類的大腦，由此孕生心靈、智慧和自我。它所試圖製造的認知恐慌之根源和 20 世紀 80 年代的宇宙狂熱類似：後者是對未知外星異種入侵地球的滅絕想像，而賽博龐克則是一種恐慌——人類終將被自己創造出來的東西徹底反噬。

到了東方，尤其是在 20 世紀末的日本，這一成型的概念得到進一步的拓展，以 1988 年的電影《阿基拉》和 1995 年開始的系列影視動畫《攻殼機動隊》為代表，形成了基於東亞悲觀哲學又兼具神秘學色彩的賽博龐克景觀。《阿基拉》的故事背景設置在第三次世界大戰後的新東京，結合當時風行的末世題材和對美式英雄主義的變形，將生化改造後的超能力者上升到神的境界，暗示上述那種反噬發生之後，人類或將在新神體系的庇護下得以倖存；而《攻殼機動隊》則從人的視角探究更典型的生存危機，它引用了軀體和靈魂可以分離存在的心物二元論，企圖在科技破解了大多數靈異現象的時代，以「意志」或「意識」一類的主觀理性來佐證身而為人的獨立性。值得特別關注的是，相比西方視角下代表無政府主義的反叛者對資本社會的抵抗，東亞賽博龐克作品主角的離群精神常常表現為身處體制內的掙扎和自我顛覆，例如近年在世界範圍產生過廣泛反響的動畫系列《心靈判官》（Psycho-Pass），其中塑造了一個充滿諷刺隱喻的政治烏托邦，看似完美運行的制度下隱藏著不公的真相，正義的立場在逐漸揭開的謊言下搖擺難定，而任何個人做出的選擇往往只能確保自我的不迷失。

如今的賽博龐克除了身為一個塑造它本身的科幻流派名詞，更多的被用於描述一種現況：在這裡，個體為現實社會和虛擬網路兩個世界所包圍，看似實現了肉體尺度以外的最大自由，實則同時受制於前者的等級規則與後者的資料操縱，那自由的表像之上往往是更精密的牢籠。期待一個向系統利維坦發起挑戰的「逆行英雄」變得不切實際，而再深的思慮似乎都不能讓人類在追求高速快捷生活的路上懸崖勒馬。賽博龐克的批判意義無可避免地失落了，它作為美學符號的形式如此鮮明而易於達成定式，乃至於更少人關心它內核的憂患之力。我們終於來到了那個被許多賽博龐克經典之作設為新世界元年的 2020

年，迎接的卻是這一先鋒類別被現實劣質複刻後的凋零。

本書中，我們邀請了 28 位活躍於世界各地的藝術家提供他們近年來優秀的賽博龐克作品，這些作品風格迥異，各自有其側重，但存在一個必然的交互點——貫穿始終的感性。無論是商業項目，還是出於個人取向的場景試驗、模型創作，抑或投映真實都市的攝影作品，它們要麼是寄寓情感的，要麼正在呼喚情感。我們希望以一種更私有、更具人性溫情的方式，而不僅是一本冰冷搪塞的設定集，來慶祝 2020 這個特殊的、錯此不會再有的年份。這個宗旨奠定於後賽博龐克類型委婉感傷的基調之上：在快速推進的時代浪潮中，倘使我們難以跟隨上歷史終結的腳步，那就只好出於緬懷而無限地返歸我們自身。

目錄

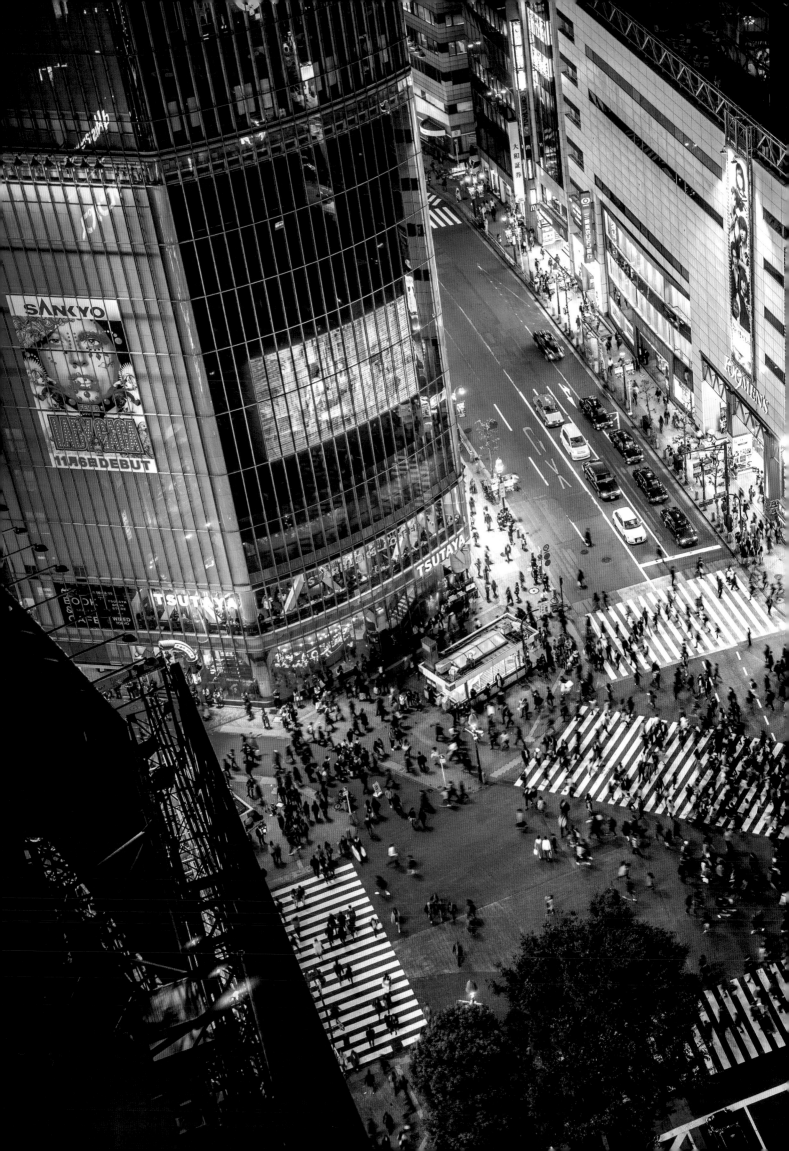

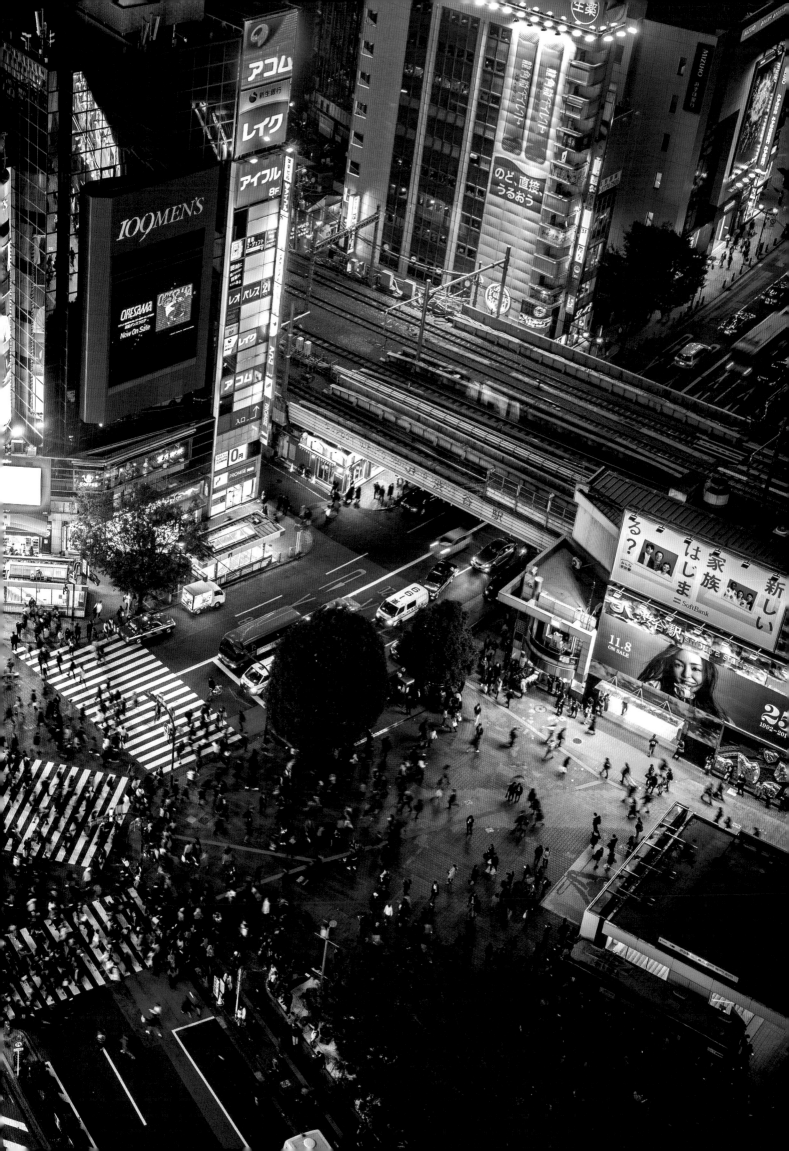

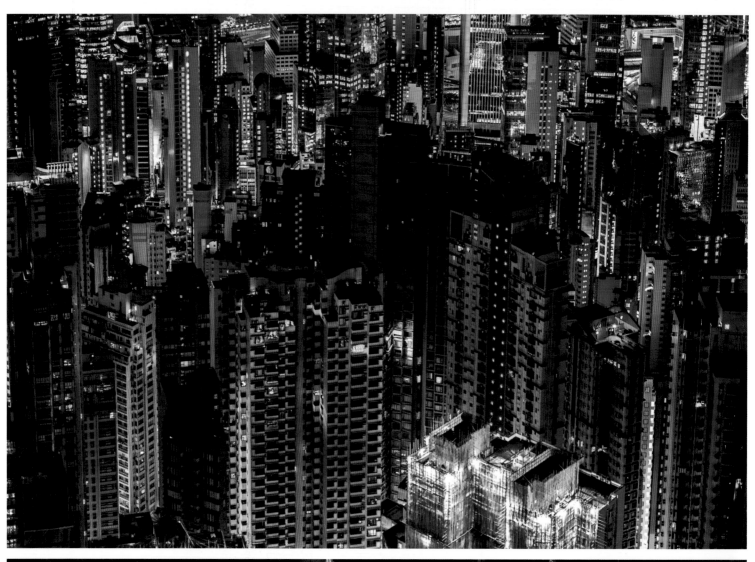

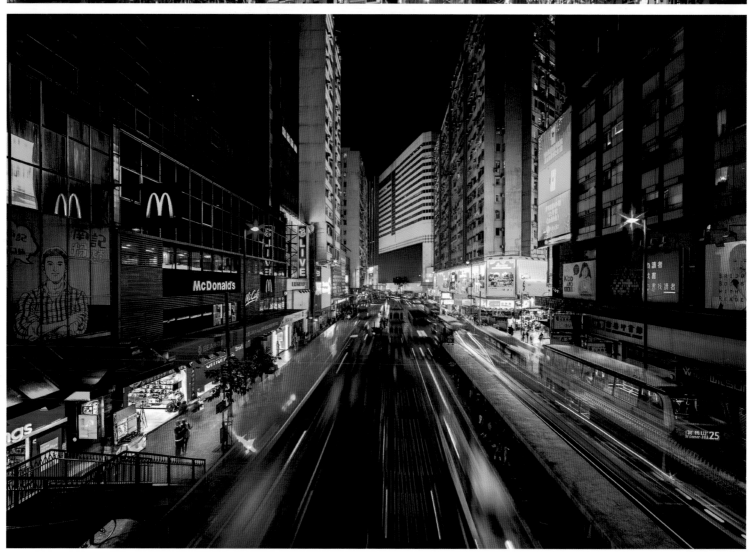

微光

攝影師：Xavier Portela

使用工具

相機：Canon EOS 5D Mark IV，長曝光時使用三腳架
後期處理：Adobe Lightroom
潤色：Adobe Photoshop

關於作者

Xavier 是一位現居布魯塞爾的創意總監，也是自學成才的攝影師與電影製作人。在比利時學習多媒體後，他開始從事網路開發類工作。2012 年，為了追尋自己內心對攝影的熱情，他決定放棄開發者行業和在 Bose Europe 公司的舒適職位，成為一名攝影師，開始了自己的工作。

從那時起，他就以其富有視覺衝擊性的招牌與霓虹燈攝影系列「微光」而聞名，這也是他持續進行中的個人項目。他為這個項目周遊世界，捕捉不同的城市夜景，邀請人們沉浸到這些地方各自獨特的氣氛之中。

創作概念

「微光」是城市夜景系列攝影，其中的色彩試圖啟動你的大腦，以重現在照片上你看不到的那些變數，例如溫度、聲音、運動。比起你在某個地方見過的，它更像是本身就存在於你的記憶當中。

創意實現

這一專案最初的想法來自 Xavier 幾年前拍攝東京夜景的一次挫敗經歷。2014 年 7 月，Xavier 第一次探索東京，他被這個城市的特別氣質所深深震撼。但當他回到家查看照片時，卻對成品感到失望，他無法重現那種感覺——當身處街道中央，周圍的人群、嘈雜、溫度、電流……那種壓倒性的氛圍在照片中已經不復存在了。

Xavier 認為，當你在街道上拍攝照片時，你擁有的不僅僅是一個取景框而已；你擁有溫度、噪音、人群、味道等之類的變數，還有能讓感官和大腦都記錄下這一特別「場景」的種種細節。一旦你回到家，在螢幕上看你的照片時，你就只能看到一個二維的影像畫面。思及其中有多少失落的資訊，不免令人頗為沮喪。

兩年之後，Xavier 受到日本動漫著色方式的啟發，決定再次嘗試從編輯顏色入手，為照片增添更多氣氛和情感。他希望他的照片看起來就像直接從漫畫裡複製來的一樣，最終的結果也的確令他感到滿意。

您如何理解賽博龐克？

我認為我們之所以覺得反烏托邦想像有趣的原因之一，是它直接關聯於我們大腦中的感情和感受。我並沒有將創造一個賽博龐克系列視作目標，而是在尋找一種感覺和氛圍，一個讓你回憶起某個地方的構圖方式。不過在發佈後不久，我就讀到很多文章，上面提到我的作品和賽博龐克以及《銀翼殺手》是如何相像……但對我而言，我拍照的時候，只是覺得這種方式處理出來的畫面很貼合我想要的效果。所以，也許當你觸及你所看到的周遭事物的表面時，你已經進入了一個非常賽博龐克的世界。我們只是沒有花足夠的時間來探索它。

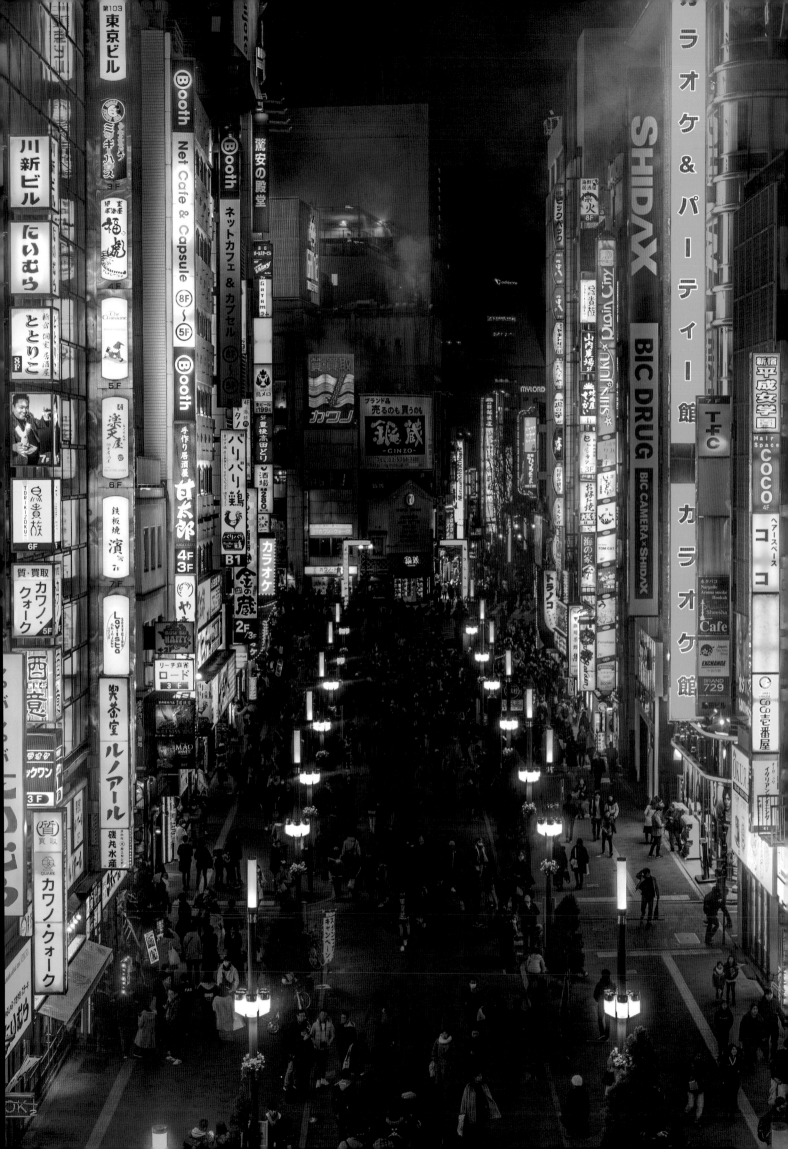

賽博龐克 真實都市

創作機構：Caellum
創作者：Masaki Kadobayashi

使用工具

相機：SONY a7II
鏡頭：SEL55F18Z、SEL1635Z
後期處理：Adobe Photoshop、Lightroom

關於作者

Masaki Kadobayashi 是一名日本設計師，在日本擁有一家名為 Caellum 的工作室。他的創意主題包括科幻小說、複雜的幾何圖案、音流學驅動的材質反應、全光譜攝影和形而上學。

在 2018 年罹患肺癌之後，他把攝影當作自己最後的愛好，並對動態圖像和電影投以極大興趣。

大約一年前，他購買了一部相機 SONY a7II，用它和軟體 Blender 來製作他的藝術作品。

創作概念

Masaki 想要仿照未來派的 Syd Mead 的概念藝術那樣重構色彩。在出生地大阪，他發現雨水反射出的人群倒影讓他的照片顯得很特別，籠罩於黑暗與霓虹燈之下，最終呈現出來的城市夜景異常美麗。

您如何理解賽博龐克？

我對賽博龐克的理解就是，Syd Mead 的概念藝術，我小時候看的電影《銀翼殺手》和《駭客任務》，以及我的故鄉大阪。

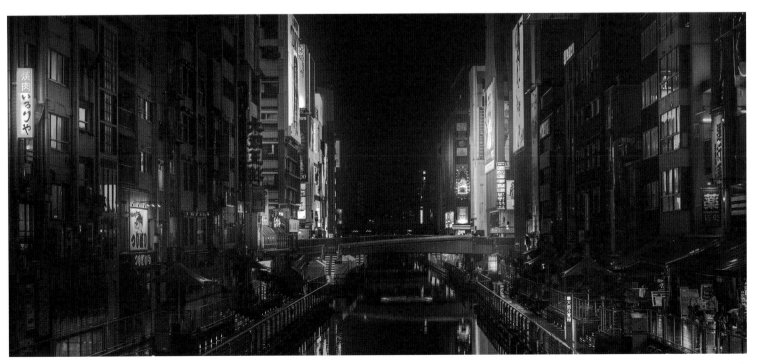

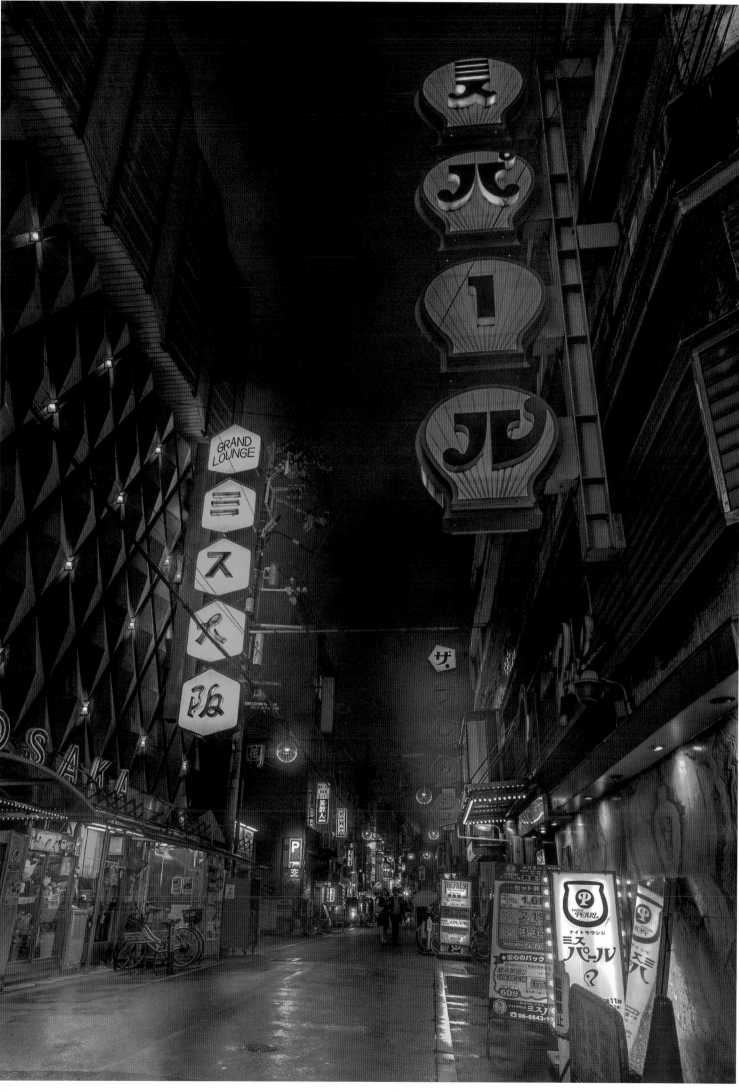

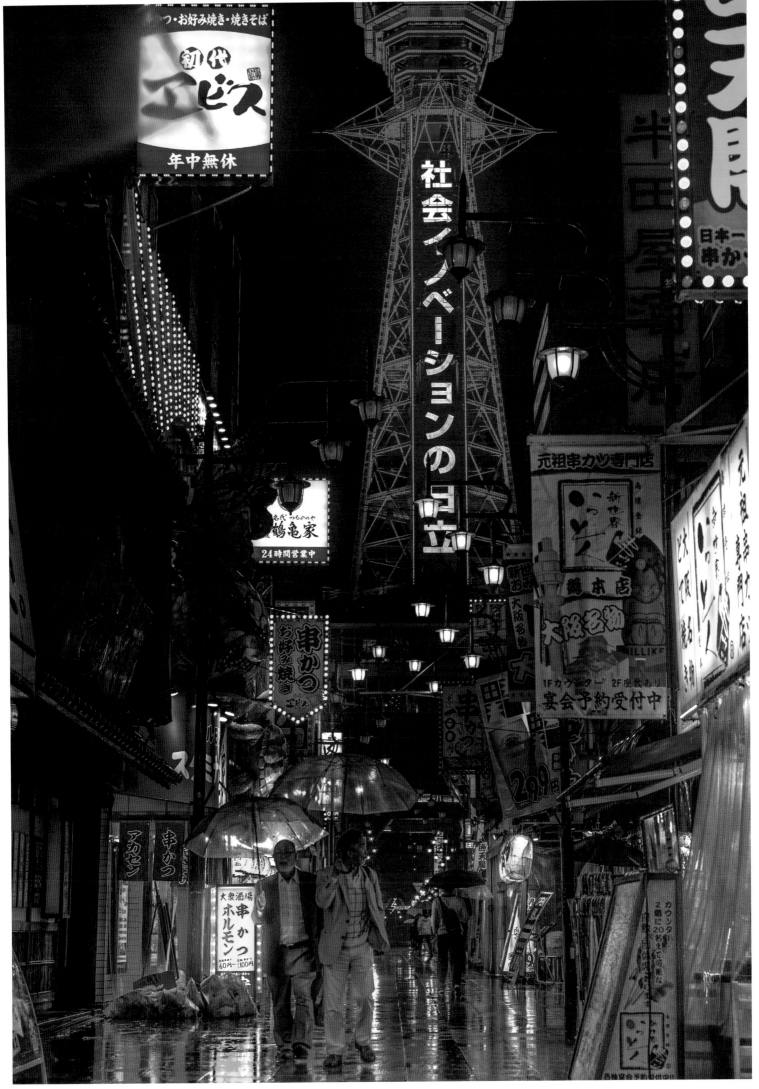

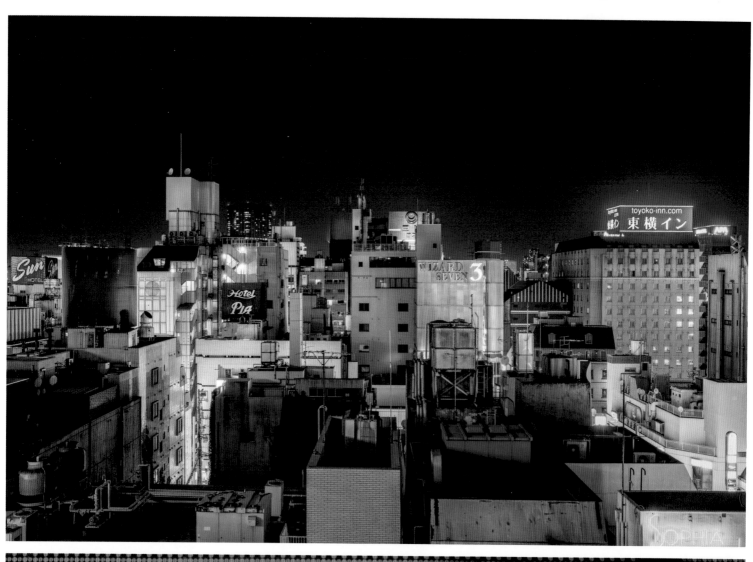

霓虹色未來

攝影師：Stefano Gardel

使用工具

Adobe Photoshop、Capture One、Nik Effects

作品簡介

該項目是創作者 Stefano 和飛思的攝影團隊合作完成的，後者提供他們的設備：一台高解析度中格式 IQ3 100Mp 的三色（Trichromatic）相機，以及 Schneider Kreuznach 的藍圈系列鏡頭。而 Strefano 在 2018 年 11 月輾轉日本東京和大阪兩地進行拍攝，為期 30 天。他為此沒去適應瑞士的時差，而是晝伏夜出，得以在夜晚捕捉到這些影像。

創作概念

受賽博龐克通識文化與電影如《阿基拉》和《銀翼殺手》的啟發，Stefano 想要創造一個兼具懷望與隔閡感的未來式反烏托邦。在這裡，自然元素與人類社會的聯繫完全失落了，人們懷以一種已經意識到自己的墮落、鮮亮但懷舊的情緒，繼續生活。

創意實現

這些都是真正的照片，而不是合成的或數位渲染出來的。唯一的機巧之處是要找到絕妙的制高點來進行拍攝。所以 Stefano 進行了大量的考察，大部分時間都在爬逃生梯、翻柵欄、潛入酒店和餐館，或者在屋頂上走來走去。

您如何理解賽博龐克？

賽博龐克文化於我而言是一種對愛的懷舊回望。它發生在一個人類之間幾乎失去聯繫的未來，被愛和愛上某人的感覺都成了遙遠的記憶，甚至更糟地成了烏托邦式的夢想。

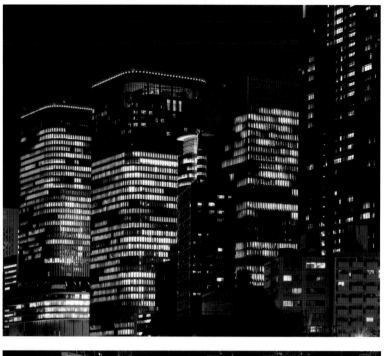
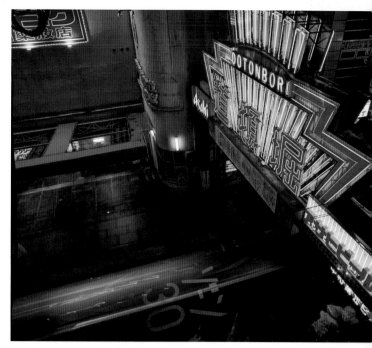
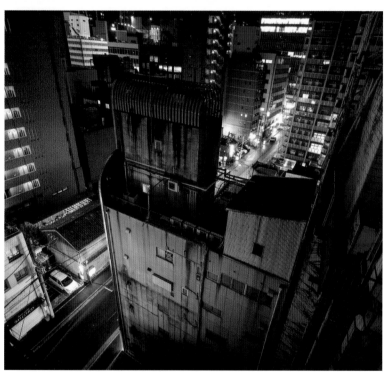
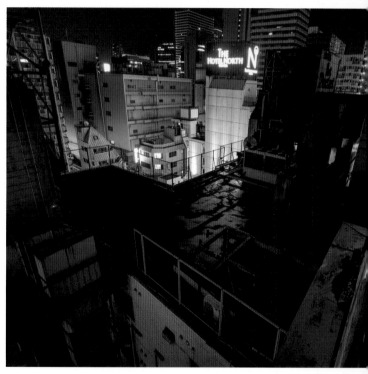
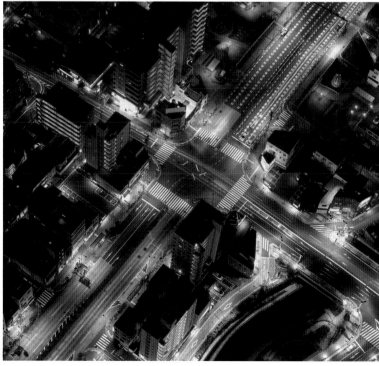
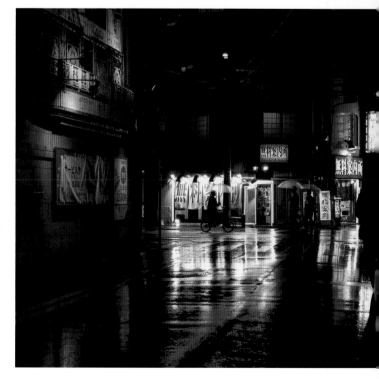

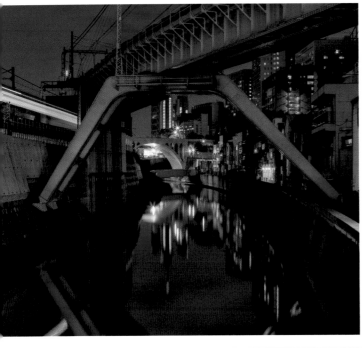
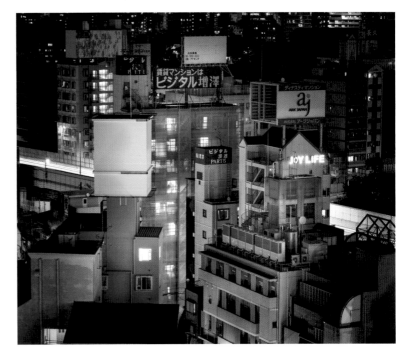
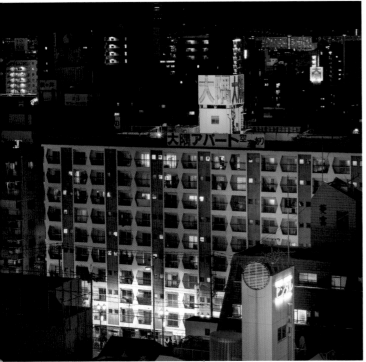
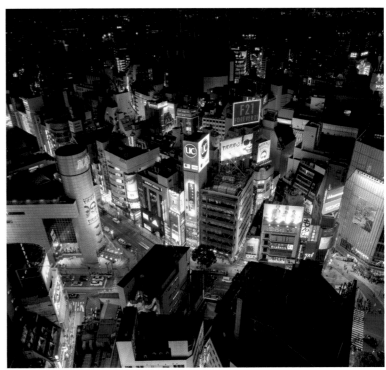

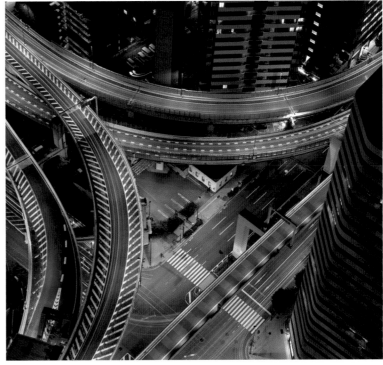

生

創作者：Slava Semeniuta aka thisset

使用工具

iPad Pro、Procreate、Adobe Photoshop、Windows
相機／鏡頭：Sony A7R2 + Sony 70-300 mm
　　　　　　 + Sigma 50 mm

作品簡介

為特定目的、任務製作的合成人物圖像。

創作概念

這是專為莫斯科音樂家 NIKITA ZABELIN 創作的項目。NIKITA 發佈了他的新音樂作品 TESLA（特斯拉），在其中他通過人體線圈的電氣放控合成聲音。NIKITA 喜歡創作者 Slava 的作品風格，並提議 Slava 為該音樂作品製作系列圖像。

在這個專案中，NIKITA 以新的音樂風格重生。照片展示了他是如何作為一個合成生物從液體中誕生的，而接下來則是這一生物初始化的過程。Slava 從動畫片《攻殼機動隊》中汲取靈感，得到了這些數位圖像。

關鍵詞

霓虹、酸、發光、未來、賽博龐克、彩色、魔力、紫外線、液體、人類、種族、地球

您如何理解賽博龐克？

對我來說，賽博龐克是對現在和未來的一種理解。這是所有社會結構的進步，我所指的是社會關係、科學、技術，當然還有心理學方面的進步。

賽博龐克是我們這個世界正在發展的一切新事物。

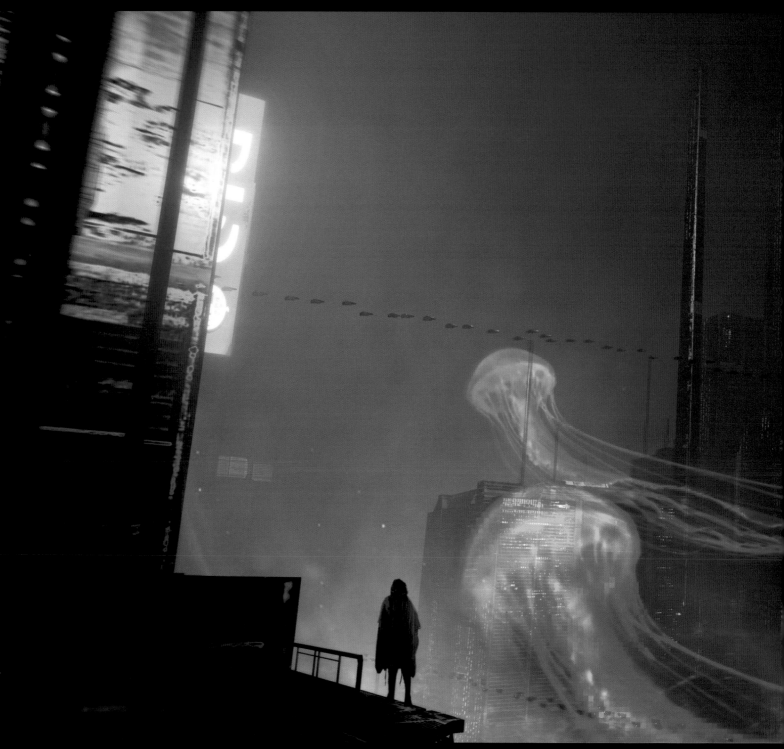

隔離　賽博龐克大都市

創作者：Rutger van de Steeg
特別致謝 Jan Urschel 和他優秀的城市景觀製作教程

使用工具

Blender、Adobe Photoshop

關於作者

Rutger 是一位自學成才的環境概念藝術家，他擁有四年的相關經驗，並已經在這個領域從事專業工作兩年。他為大量客戶工作過，大部分是做推廣，而他對賽博龐克的熱愛無疑令這個風格的工作成為他最喜歡的工作類型。

創作概念

創建一個霧氣彌漫的賽博龐克城市，具有巨大的結構和遠方閃爍的小霓虹燈。

創意實現

主要使用的配色是經典的藍色、紫色和綠色。構圖的要點在於巨型結構、飛車和濃霧。

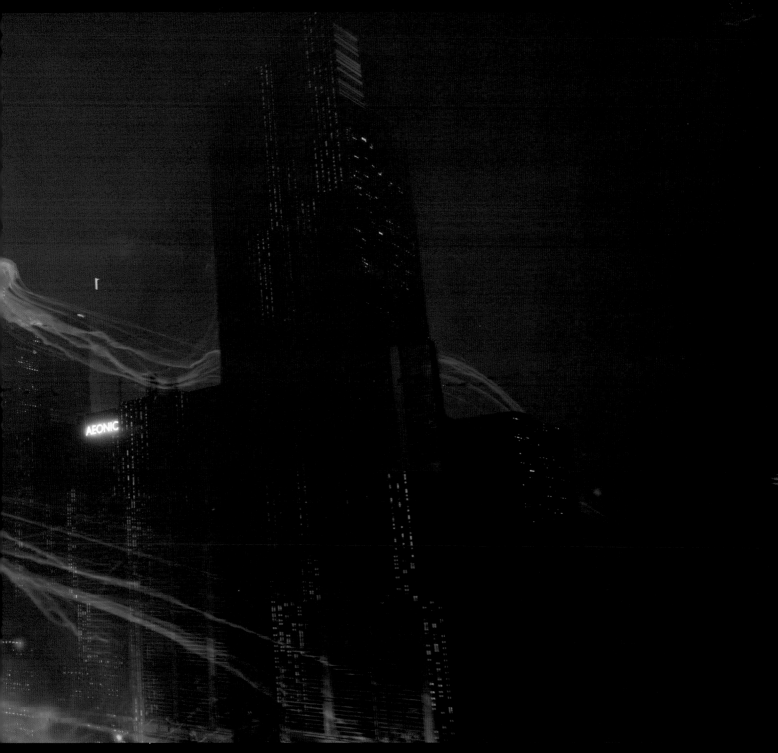

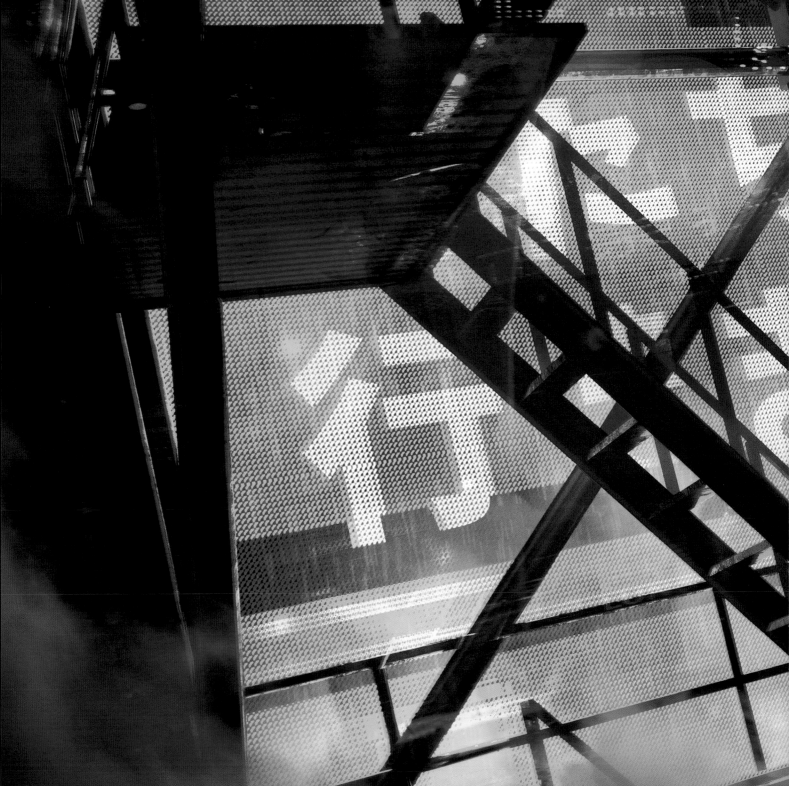

女孩

創作者：Rutger van de Steeg

特別致謝幫忙製作3D場景的Job Menting

使用工具

Cinema4D、Octane Render、Adobe Photoshop

創作概念

一個日本女學生站立在看板前，以此營造一個近距離的賽博龐克氛圍。

創意實現

使用藍和紅兩種高對比的顏色。屋頂構造如樓梯和腳手架是要點所在。

您如何理解賽博龐克？

一個高級科技和低等生活共存的反烏托邦未來。大型霓虹燈照明下的城市景觀與先進的廣告方式，混亂的地面和籠罩整個半空的大量霧氣。

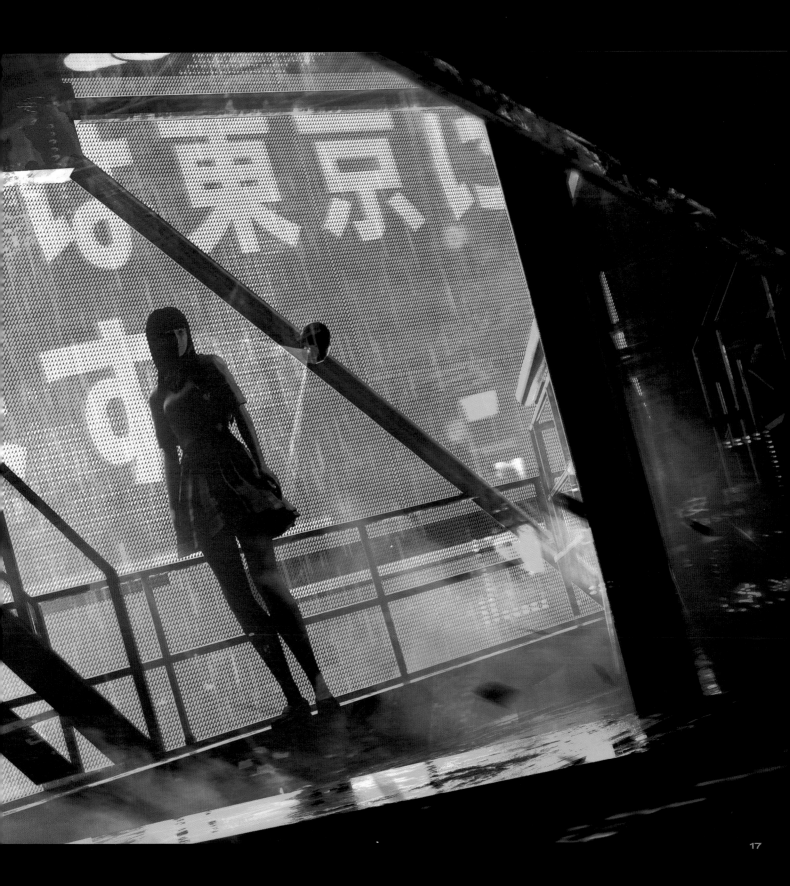

17

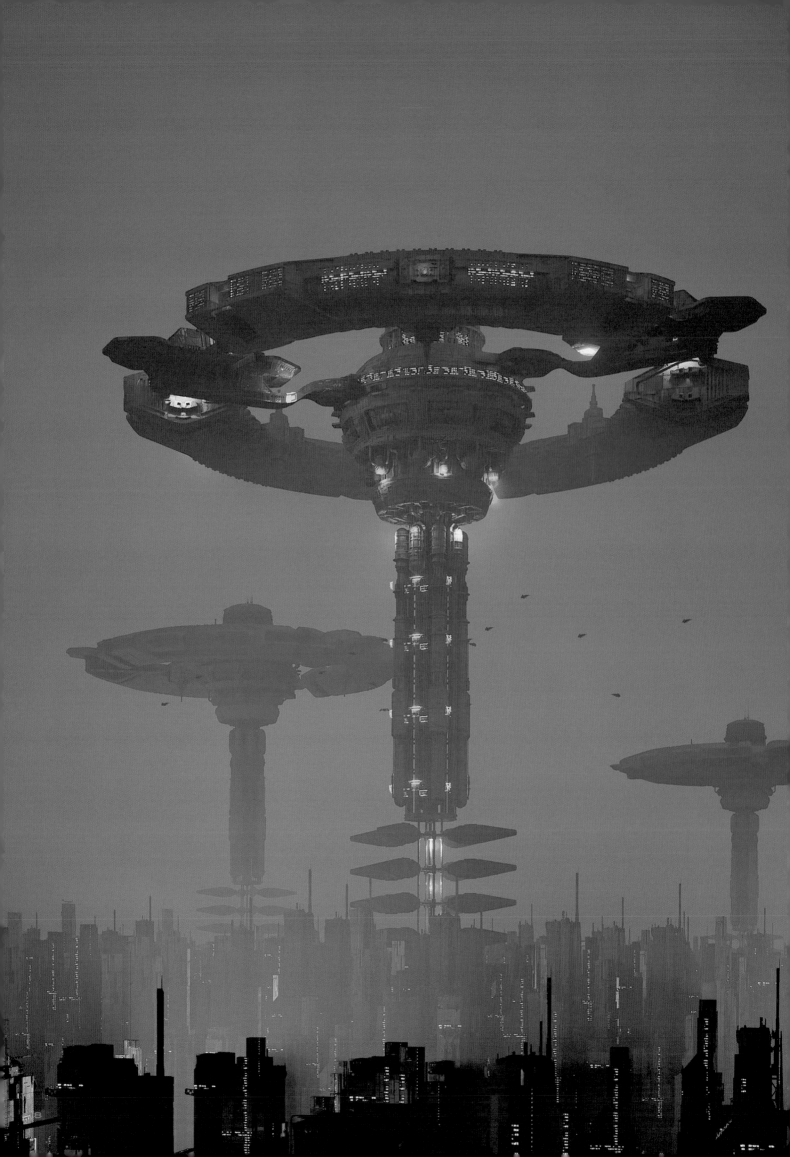

夜奔　賽博城市（歐若拉 117）

創作者：Artem Lutay
創作機構：INVIZ

使用工具

3Ds Max、Corona Renderer、Adobe Photoshop

作品背景

作品《歐若拉 117》講述的是一個名叫 Aurora 的女孩和她的哥哥 Frost 的故事，他們生活在大城市的底層，這裡充斥著謀殺、腐敗的員警、對克隆一類技術的濫用和非法貿易。罪犯們利用兒童作為武器來對抗警方。

創作概念

作者 Artem 想要通過描繪每時每刻正在發生的事情來展現《夜奔》（Nightrun）這座城市。在這裡，死亡是司空見慣的事情：所有黑手黨與匪徒都在他們的犯罪計畫中濫用克隆人，來殺害進入他們領地阻止非法交易的員警。主角 Aurora 和 Frost 一家生活在社會底層，為了維生，Frost 加入了名為利維坦的黑幫組織。他們的母親打算將 Aurora 賣給利維坦以換取給丈夫買藥的錢，但 Frost 想要保護他的妹妹，於是他們逃往遠方……

創意實現

作品的配色基於兩種色彩：藍色和紅色。在朦朧的賽博龐克氛圍之中，這樣的配色能簡單而有效地創造出夜色與霓虹燈的對比。

您如何理解賽博龐克？

於我，賽博龐克是一個現實與虛擬的邊線混淆不清的世界。這是一個充滿了各種電腦技術的機器化世界，一切都和現代世界一樣，只是表現得更加殘酷和諷刺。

創造自設世界觀的項目有什麼感想？

創造自己的世界就像對待自己的孩子，你需要讓它成長。不要倦怠於創造自己的東西，這本身就是件非常酷的事情。

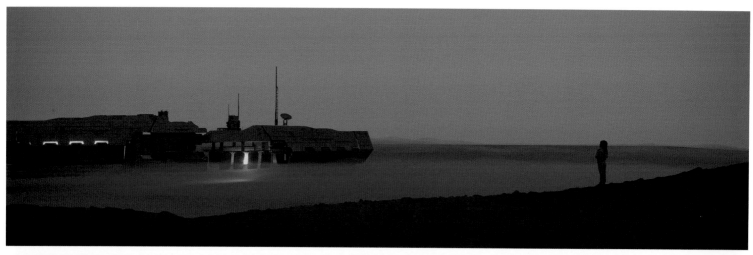

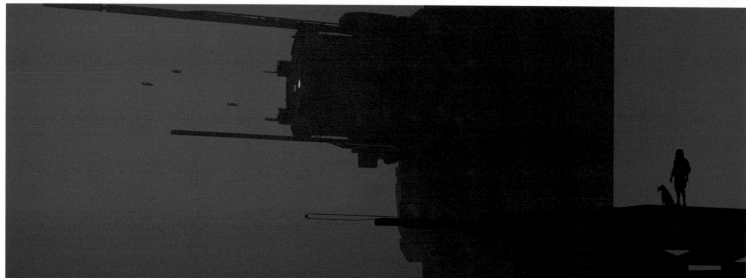

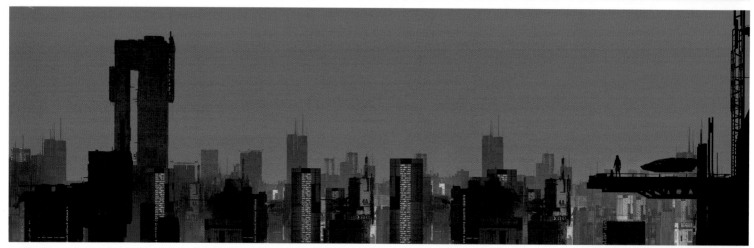

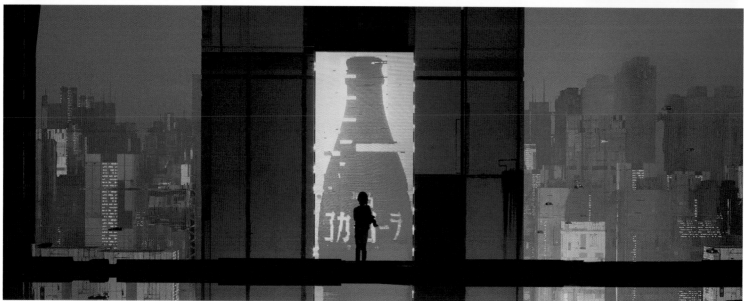

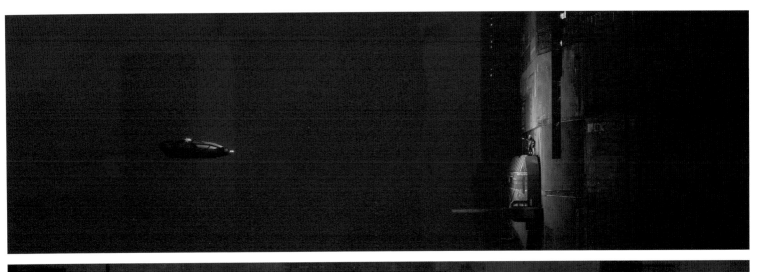

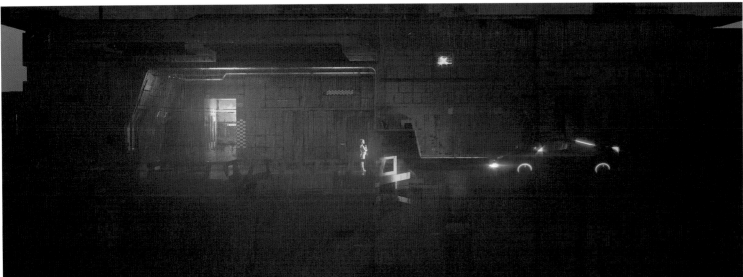

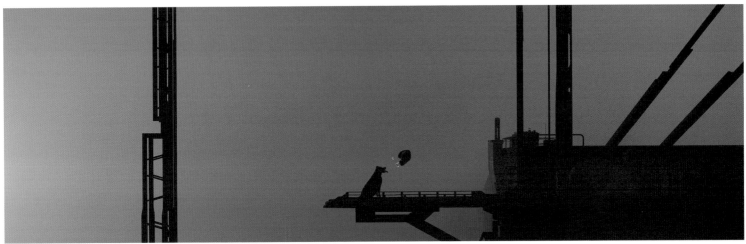

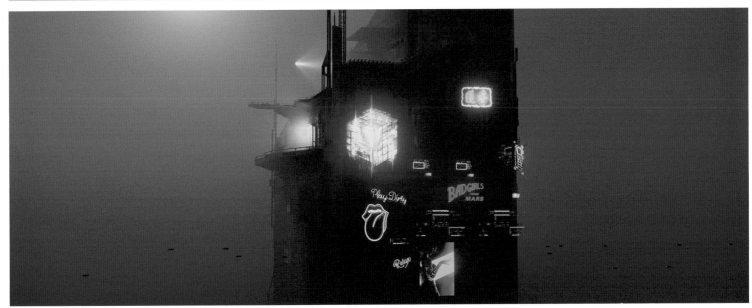

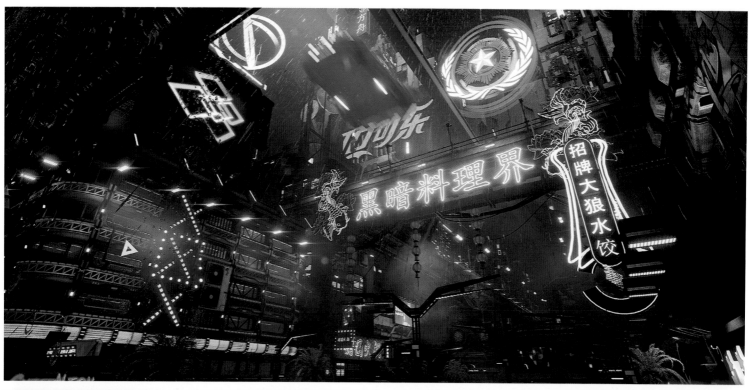

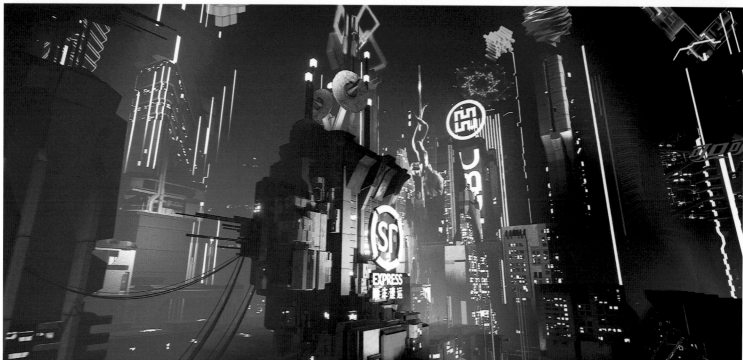

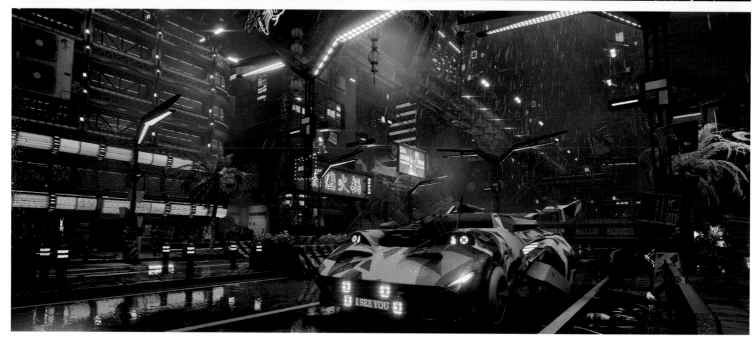

賽博龐克：霓虹中國

創作者：張君亮

使用工具

佈局與場景：Unreal Engine 4

高、低面數模型：Maya

烘焙與材質：Substance Painter

無縫程式紋理：Substance Designer／Quixel Mixer

自然植被：SpeedTree

關於作者

張君亮是一名 3D 環境藝術家和燈光藝術家，來自中國上海，目前在美國猶他大學技術美術方向進修，同時也在美國華納遊戲雪崩工作室擔任遊戲場景燈光師，開發 AAA 次時代遊戲專案。他熱愛遊戲美術，曾在美國遊戲工作室 3BLACKDOT 參與《Dead Realm》（2017）、《絕路：死亡境界》（No Way Out:A Dead Realm Tale，2018）等遊戲的製作。收錄項目《賽博龐克：霓虹中國》是他在職期間利用業餘時間獨立完成的，耗時約兩年半，其目標是用遊戲場景展示出中國風格的賽博龐克世界。

創作概念

張君亮認為賽博龐克風格是未來都市幻想的重要特徵之一，在他的場景作品中所呈現出的城市元素也符合賽博龐克的既有印象：陰雨連綿、霧氣彌漫，環境灰暗、潮濕、雜亂；高樓林立，鮮豔的霓虹燈閃爍，冷暖色調形成強烈對比；城市各類生活管道突兀外露，污水橫流；高科技的機械設備如無人機、飛行汽車；不同種族的人類和人工智慧（機械人、仿生人）之間矛盾重重……他最關鍵的靈感來源於科幻動作片《銀翼殺手 2049》。

創意實現

為了完成這一遊戲城市場景，除了專業的美術技能，張君亮還自覺積累建築學、城市規劃、市政設計、園林設計等多方面的綜合知識。進行初步規劃期間，他跑遍了洛杉磯的書店和圖書館，流覽上述學科專業工具書，花了一年多時間弄清城市設計的基本概念，包括城市開放空間和市政配套設施等方面的設計手法。這也是他認為整個製作過程中最大的難點：盡可能還原現代中國的城市建築風格，而不僅僅是在樓房上貼幾個漢字那樣簡單。

製作過程中，為達到頂尖的畫面效果和視覺體驗，從方案設計到建模、UV、貼圖、Shader 製作、燈光、動畫、分鏡頭、渲染、粒子系統以及後期處理，張君亮都進行了反復推翻與修改。他為主材質創建了一個特殊的水滴著色器，達到雨水可以基於空間映射任意模型的同時下滑滴落的效果。整個作品的建築場景、霓虹燈光以及上述著色器的設置，你能在他的網站上找到所有這些具體步驟的教程。

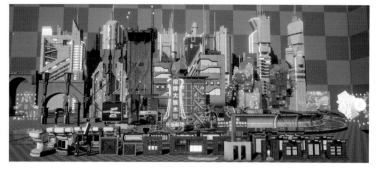

城市佈局（一）

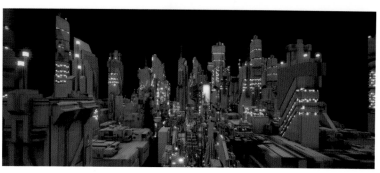

城市佈局（二）

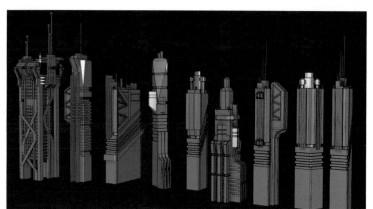

主要建築模型

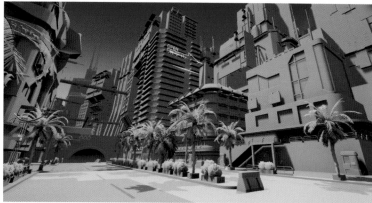

街景建築細化建模

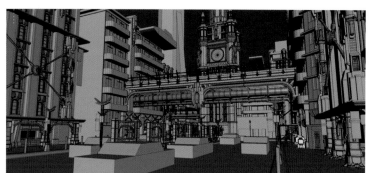

城市管道

大型概括場景和背景建築

色彩運用參考

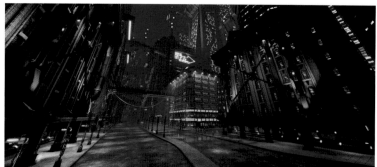

調色實驗

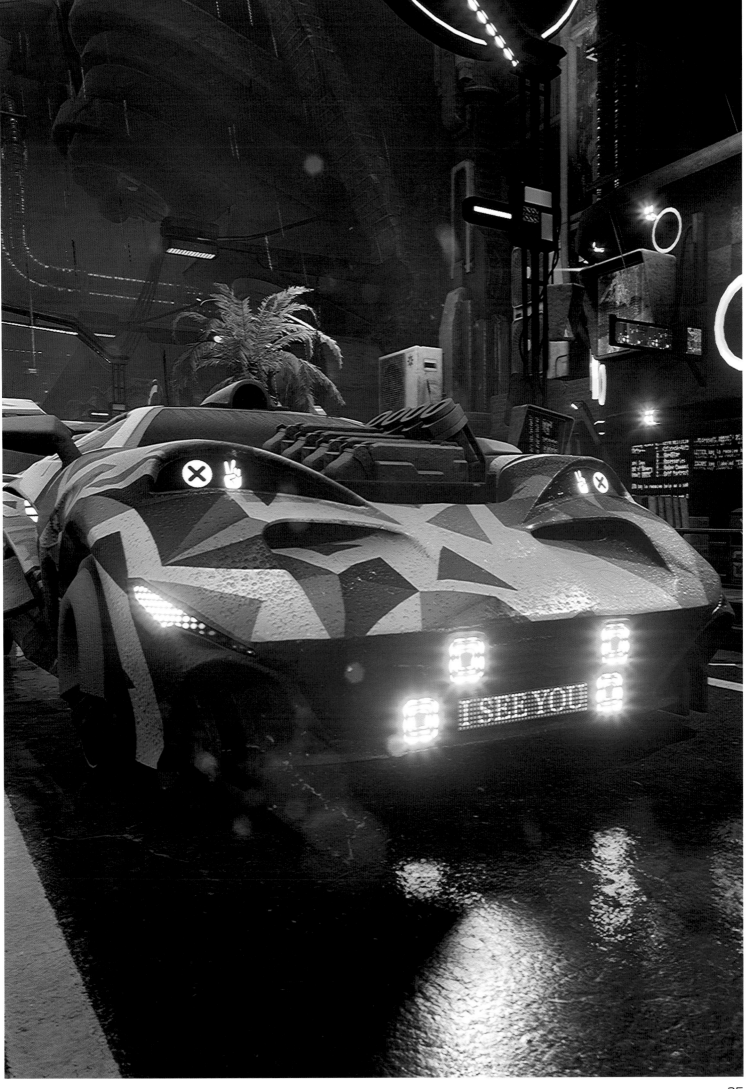

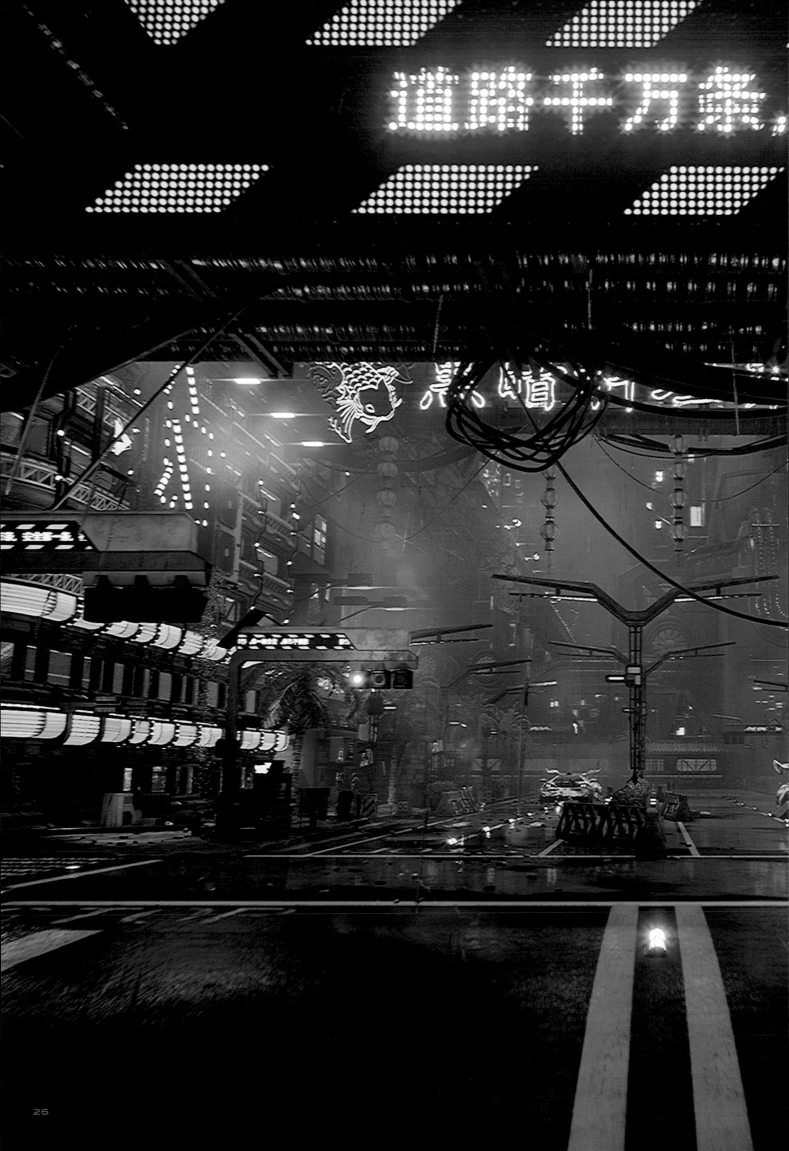

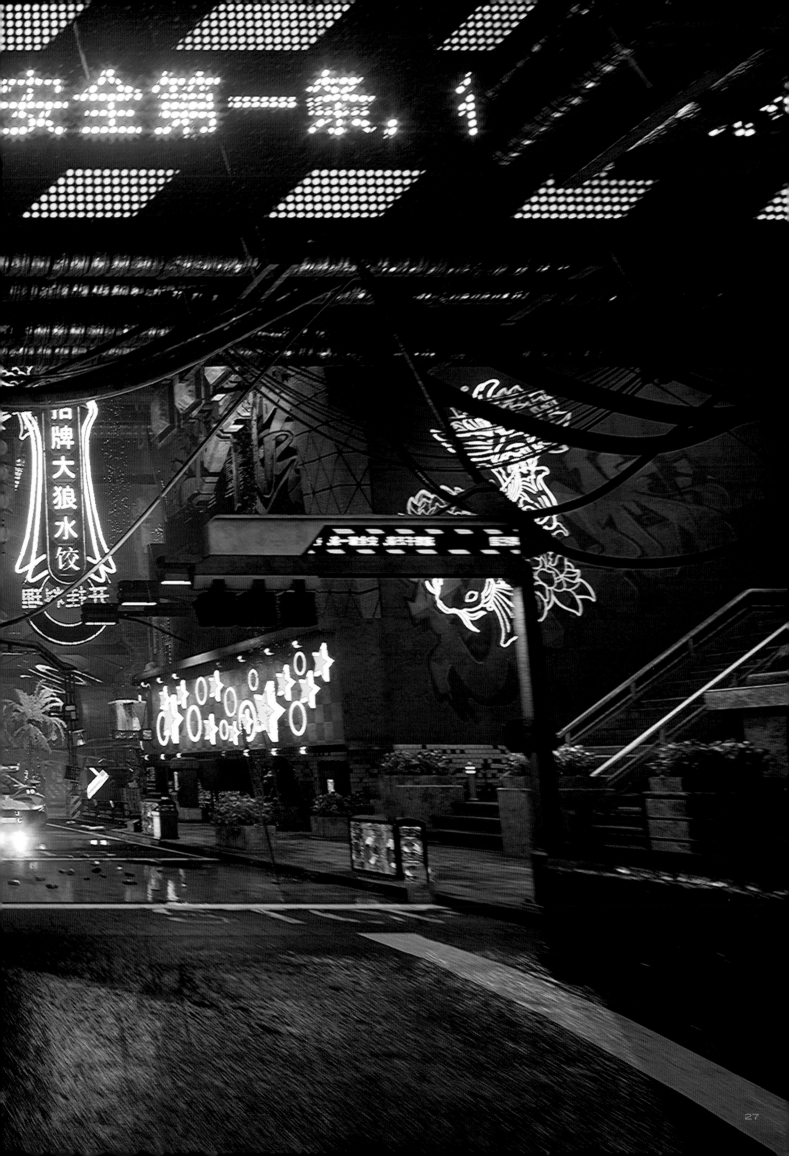

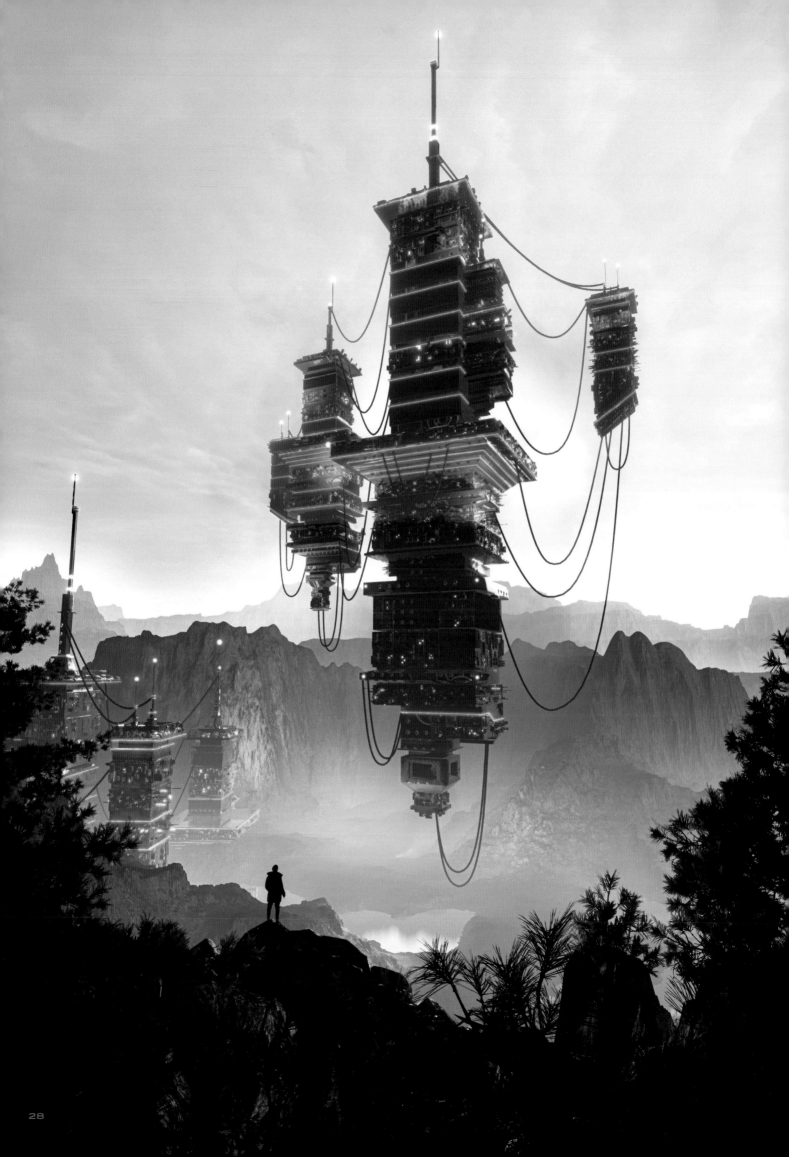

中國 2077

創作者：Øyvind Engevik（Engwind）

使用工具

建築與飛船：Autodesk 3Ds Max

質感：Substance Painter

場景（山、樹、其他植物等）：Unreal Engine 4

後期（顏色、對比等）：Photoshop

關於作者

Engwind 是一位 23 歲的 3D 藝術家，來自挪威，現居德國。他在挪威貝根市的 Noroff 學校學習過 3D 設計和動畫，致力於使用 3Ds Max 和 Unreal Engine 進行內容和場景創作，在他的網站上可以看到一系列他製作的 CG 藝術作品。

創作概念

這個項目的概念是當地面不再安全的時候，依然存在一種可以讓人類生活在這個星球上的方法。為了這個作品，Engwind 特地來到中國，因為這裡的人們一直在與城市污染做鬥爭。整體上他想營造一種賽博龐克的藝術氛圍，畢竟這個概念是未來而非當下的。2077 這個年份則出自即將發售的遊戲《電馭判客 2077》。

創意實現

Engwind 採用這種配色方案的主要原因是，紅色是中國國旗的顏色。畫面中的建築結構呈現了一些來自中國文化中建築屋頂的元素，但被做成了一個更加傾向於未來主義風格的設計。

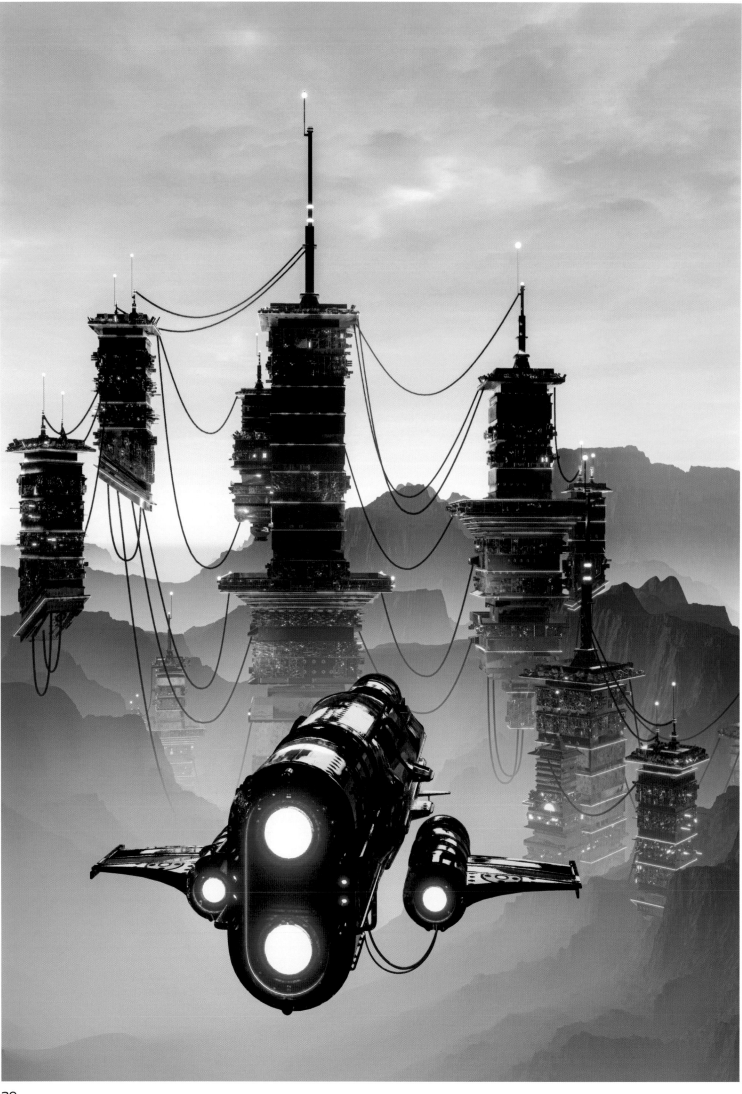

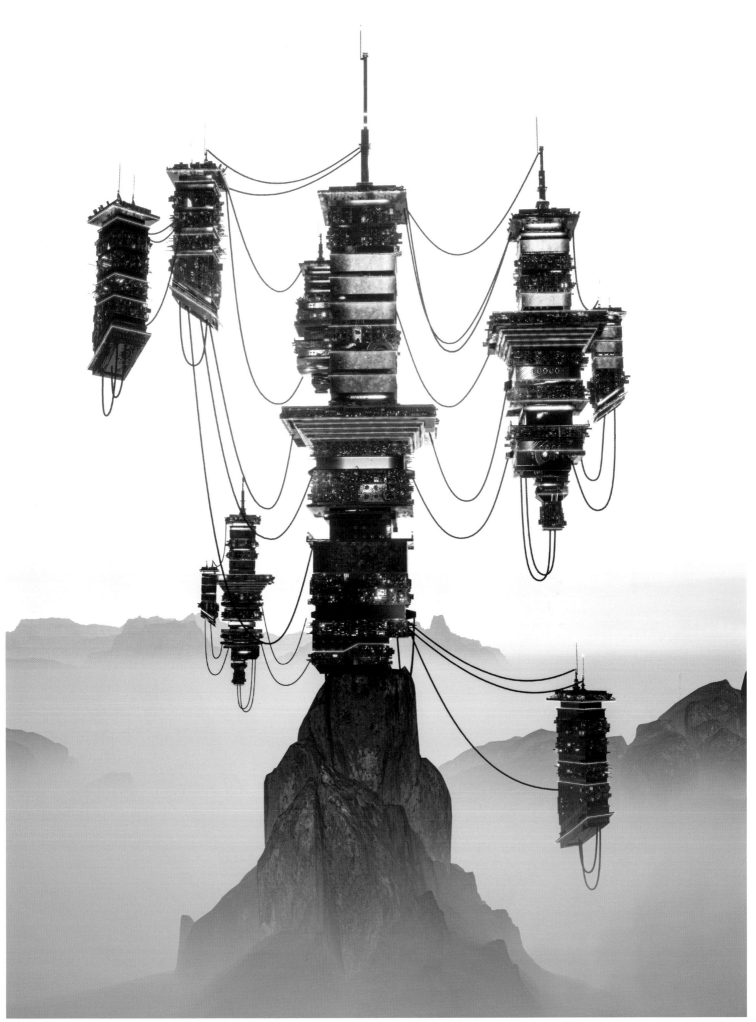

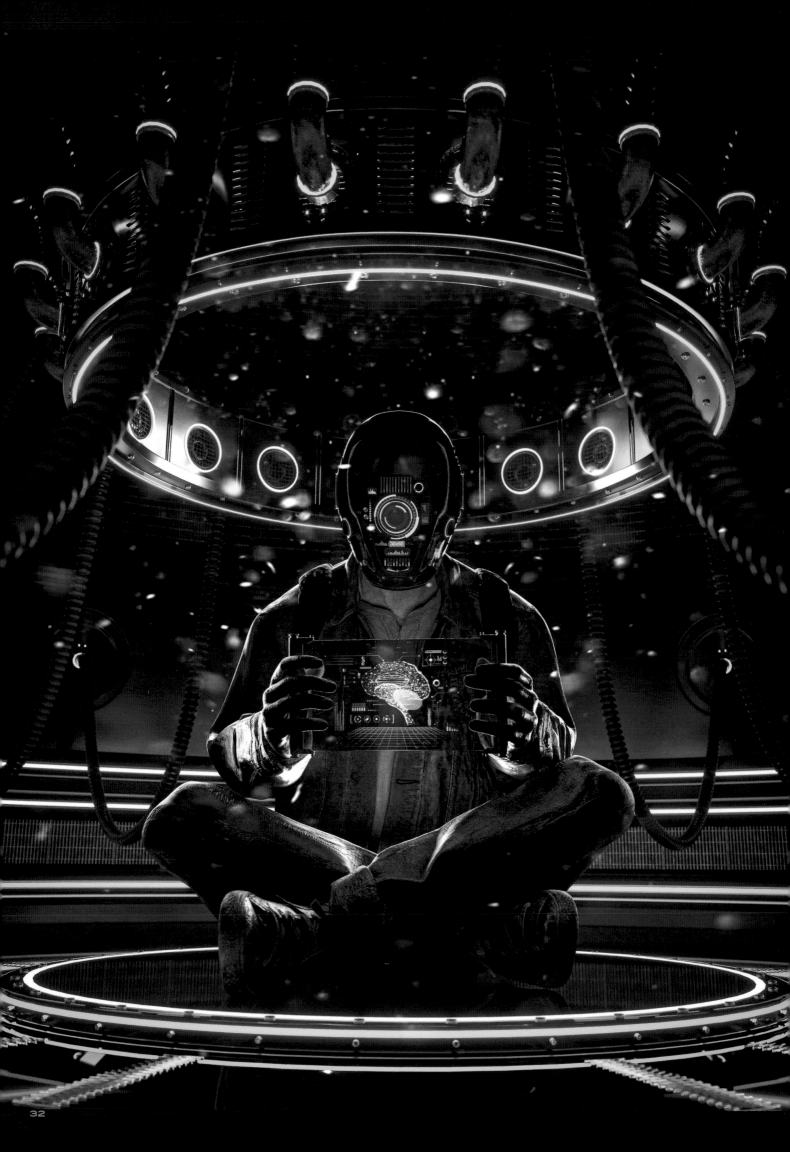

賽博大腦

創作者：Øyvind Engevik（Engwind）

使用工具

Autodesk 3Ds Max、Substance Painter、
Unreal Engine 4、Adobe Photoshop

創作概念

「如果你能給你自己的大腦程式設計會怎樣？——就是這樣。歡迎來到 2090 年。」
這個概念是製造一個戴頭盔的機器，你可以使用它對你自己的大腦進行程式設計。作者
Engwind 認為如果這一技術真的能在地球上實現，但凡它落入錯誤的人手中，就將是一場災難。

創意實現

包括紫色、粉色和藍色的配色方案充滿未來感和活力，讓人聯想到賽博龐克，所以 Engwind 覺
得它會很好地發揮作用。畫面中的頭盔是他設計的第一樣事物，他希望它的設計簡潔，但也要足
夠細緻清晰；頭盔正前方的螢幕充當眼睛，角色手中拿著的平板可以決定如何程式設計大腦。

您如何理解賽博龐克？

我認為賽博龐克是一種低層次生活和高科技的結合，是一種未來主義的反烏托邦式的設定。

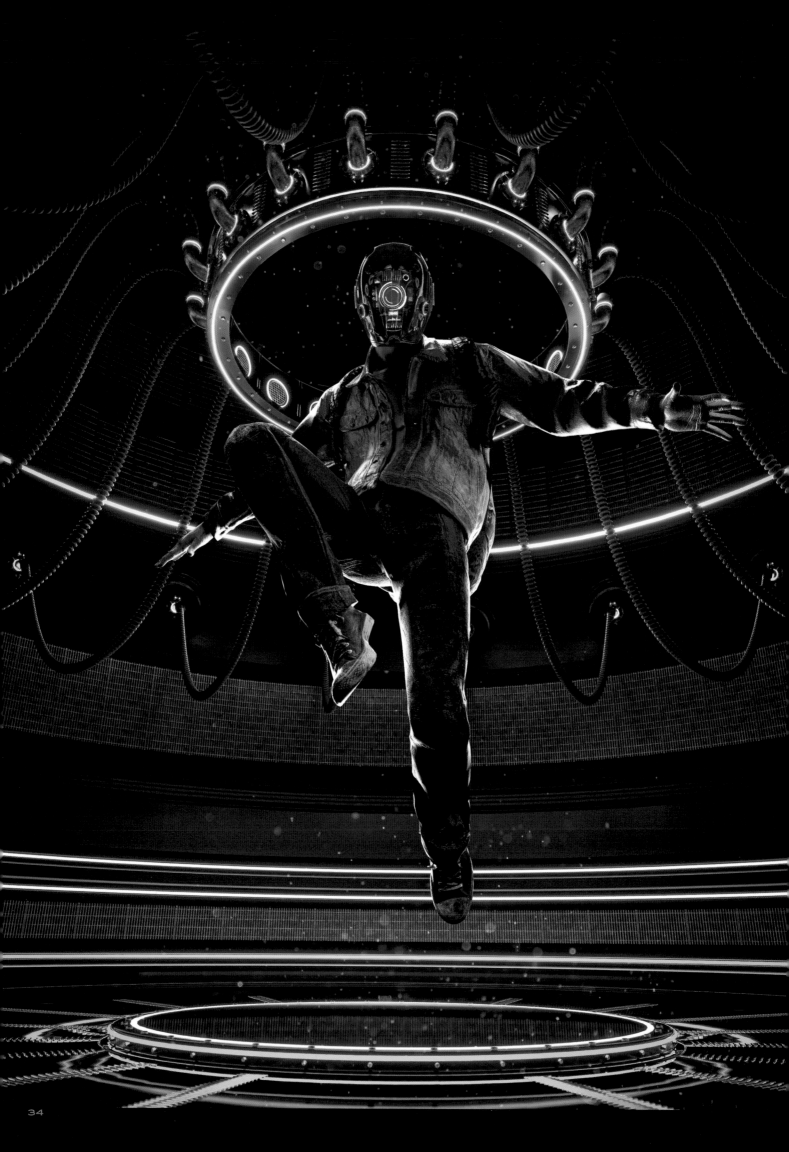

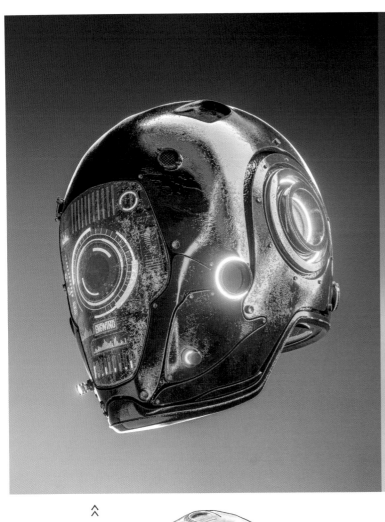
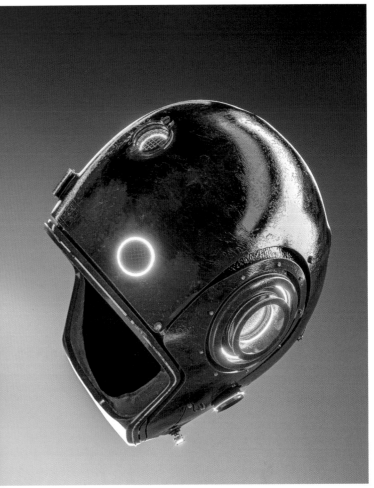

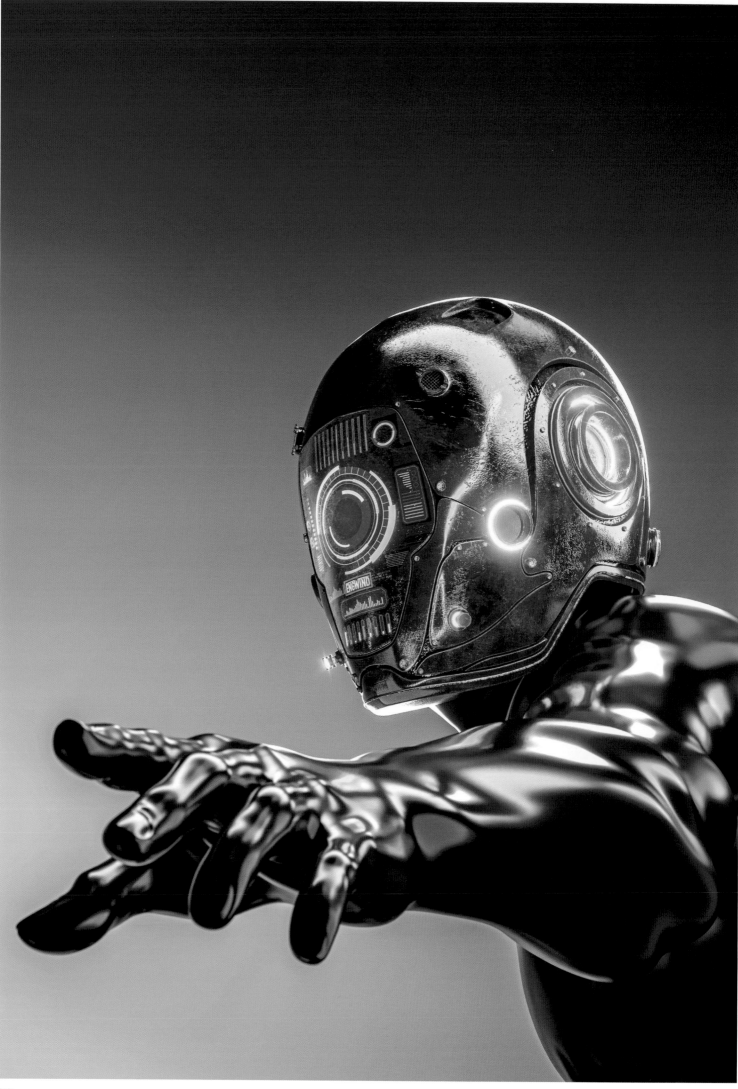

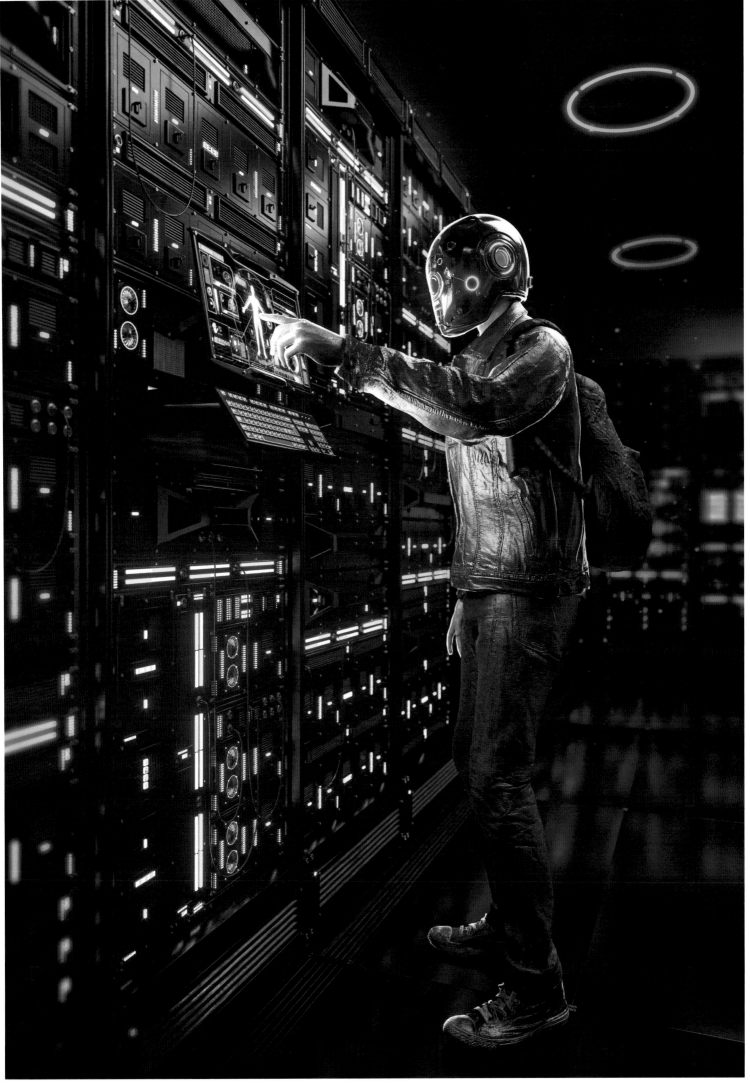

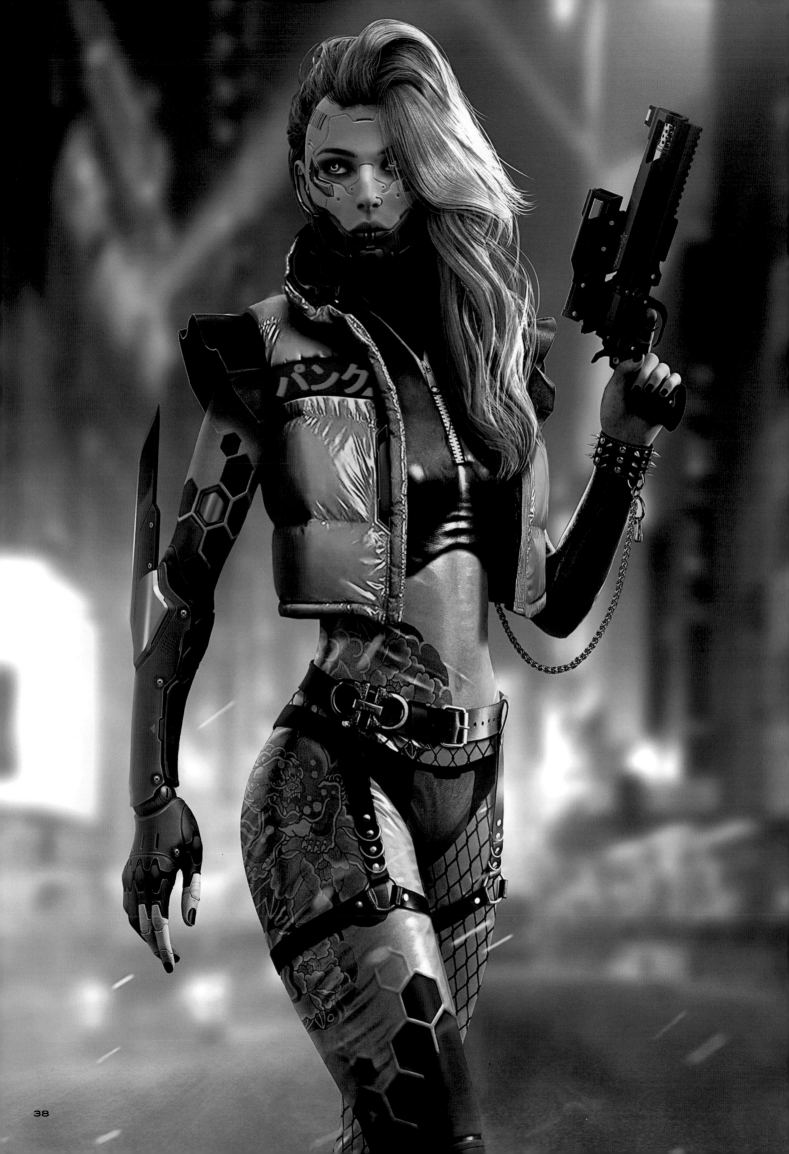

夜之城女殺手　安雅

創作者：刀刀貓（呂家藝）

使用工具

Daz、3DCoat、Adobe Photoshop

作品簡介

作品展現賽博龐克世界觀下，一位身體進行過多處改造的女殺手時尚、英姿颯爽的一面。這個作品在全球傳播度都比較廣，有手機殼廠商就此向作者刀刀貓尋求合作，也有粉絲依照作品進行過 Cosplay。這個角色符合他們對於賽博龐克世界的想像，有一種不屈不撓、力求生存的狂野的生命力。

創意實現

先使用 Daz 調出女性人體角色，再用 3DCoat 製作身體部件，然後加入照片素材，將之導入 Photoshop 中進行合成，並輸出最終作品。這個作品沒有使用過多軟體，更多是把重心放在角色的性格塑造和服裝設計方面。

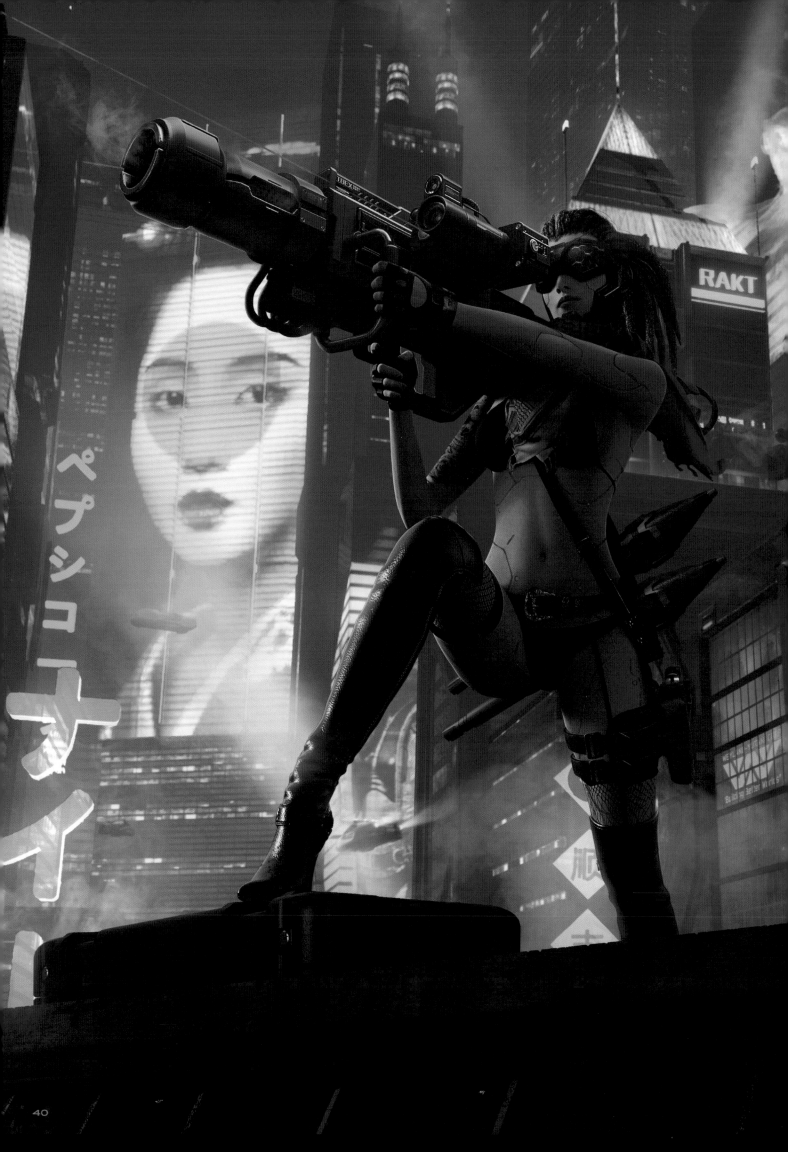

夜之城女殺手　MC

創作者：刀刀貓（呂家藝）

使用工具

Daz、3DCoat、Maya、Keyshot、Unreal Engine 4、
Adobe Photoshop

創作概念

經過多項身體改造的女殺手 MC 通過地下雇傭組織接到她的任務，需要刺殺其上層敵對勢力的某位幹部。雇傭方希望這次刺殺能起到震懾其他勢力的作用，鼓勵殺手大張旗鼓、不帶掩飾地執行任務，於是 MC 扛起了火箭發射器，對著目標乘坐的剛起飛的飛機開始了簡單粗暴的轟炸。

創意實現

作者刀刀貓先使用 Daz 調出女性人體角色和部分角色服飾，再以 3DCoat 設計武器和頭盔眼罩等部件，近處場景及道具用 Maya 製作，不夜城的大背景則出自 UE4。最後，添加其他照片素材，將作品導入 PS 進行合成與輸出。

您如何理解賽博龐克？

這個世界觀的上層結構由一些商業巨頭組成，他們操控著這個光怪陸離的世界的經濟和政治；下層則滿載著壓抑、頹敗、經過了各種人體改造的市民，正所謂「高科技低生活」。賽博龐克的社會貧富差異極大，許多下層進行武裝人體改造後的殺手通過接任務，為上層富豪賣力，賺取財富或達到其他目的。為了生存下去，這個世界的人們不斷製造著陰謀和謊言。

使用Unreal Engine設計的場景背景

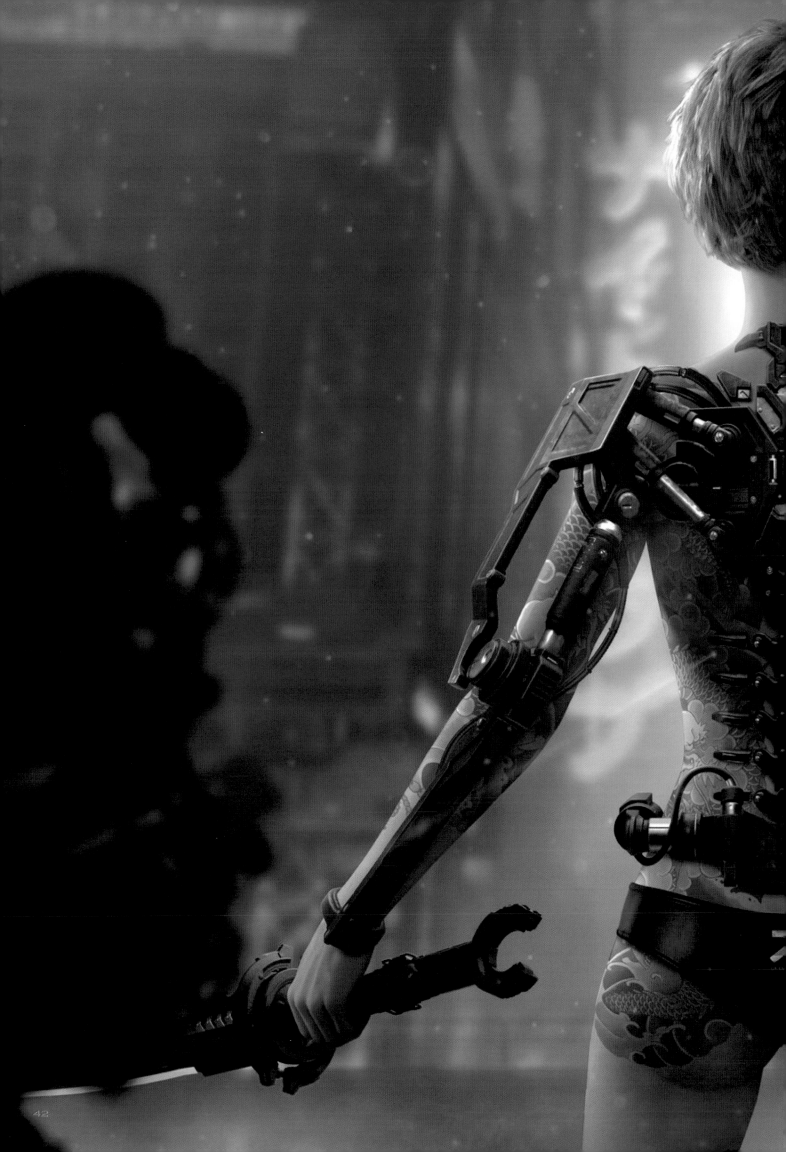

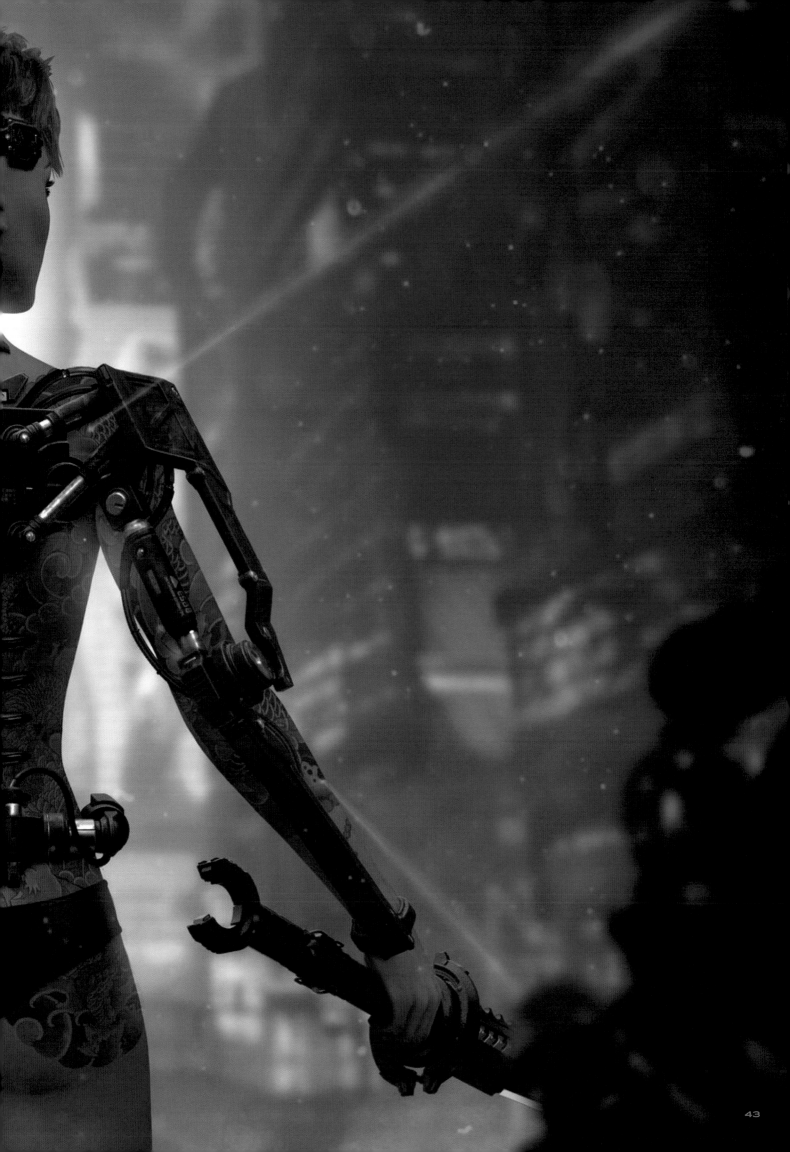

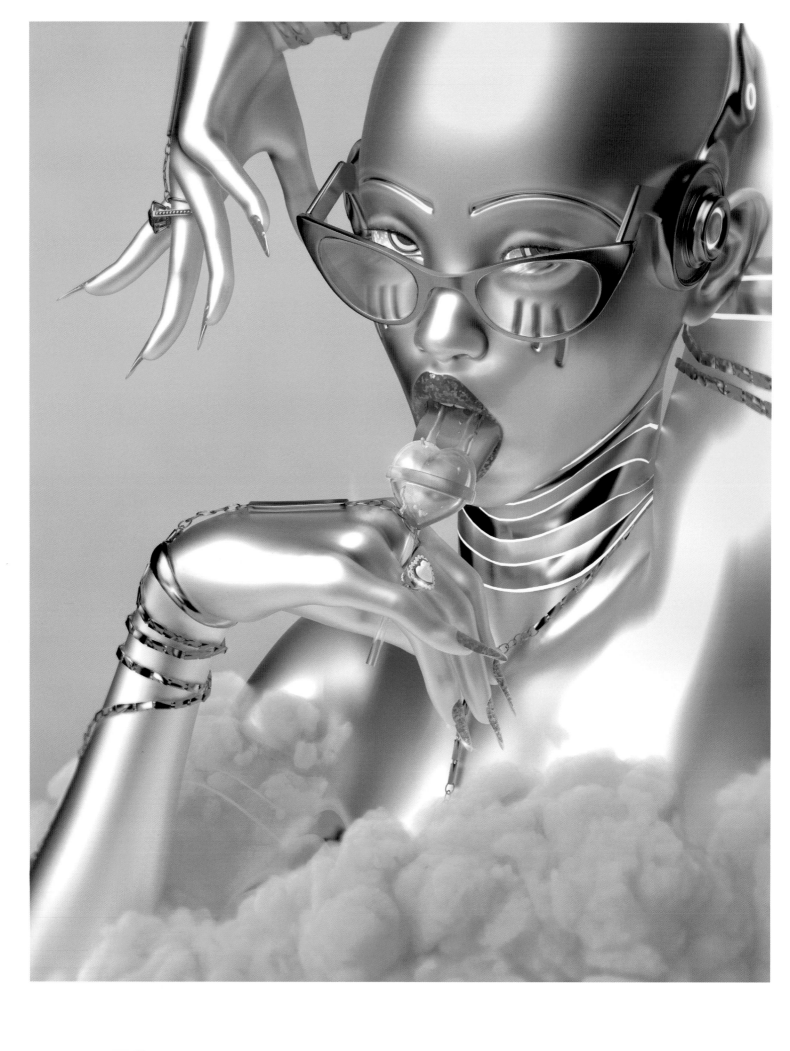

女機器人

創作者：Blake Kathryn

使用工具

Daz 3D、ZBrush、Cinema 4D、Adobe Photoshop

作品簡介

結合女性機械人形和高端時尚美學進行的一系列試驗作品。

創作概念

賽博龐克的設計選擇往往趨向男性化，作為這個流派的女性崇拜者，作者 Blake 的目標是塑造她想像中的女性同伴，她們存在於那個未來主義的但仍然類人的時代。設計中的女性體現出美麗和優雅如何與賽博龐克共存，每一位女機器人都通過她們或個性及或別有用心的面部表情，得以進一步人性化。

創意實現

金屬色被用作主要配色，清楚地傳達出這些女性機器人是從未來的媒介中被創造出來的；金色和彩虹色調則賦予人物溫暖的感覺。這些姿勢的靈感來源以羅麗塔的標誌形象和《Vogue》時尚雜誌，作為參考，人物的性格從他們的面部表情中誕生，並通過外觀上精心製作的硬面造型得到進一步強調。每個角色身上都裝飾著豐富的珠寶，襯托她們外形的弧度，並吸引觀眾的視線關注到設計的特別之處。

人物主要都是在 Daz 3D 中進行大體設計，並在 ZBrush 中略微調整；當進入 Cinema 4D 後，則被籠罩上大量的光效與柔和的彩虹金屬色澤，增添未來感。在這個過程中，創作者 Blake 進一步將模型表面處理硬化，結合紋理來表現每個人物的特點。渲染之後，每個作品會在 Photoshop 中進行後期製作，空靈優雅的色調也是在這一步添加上去的。

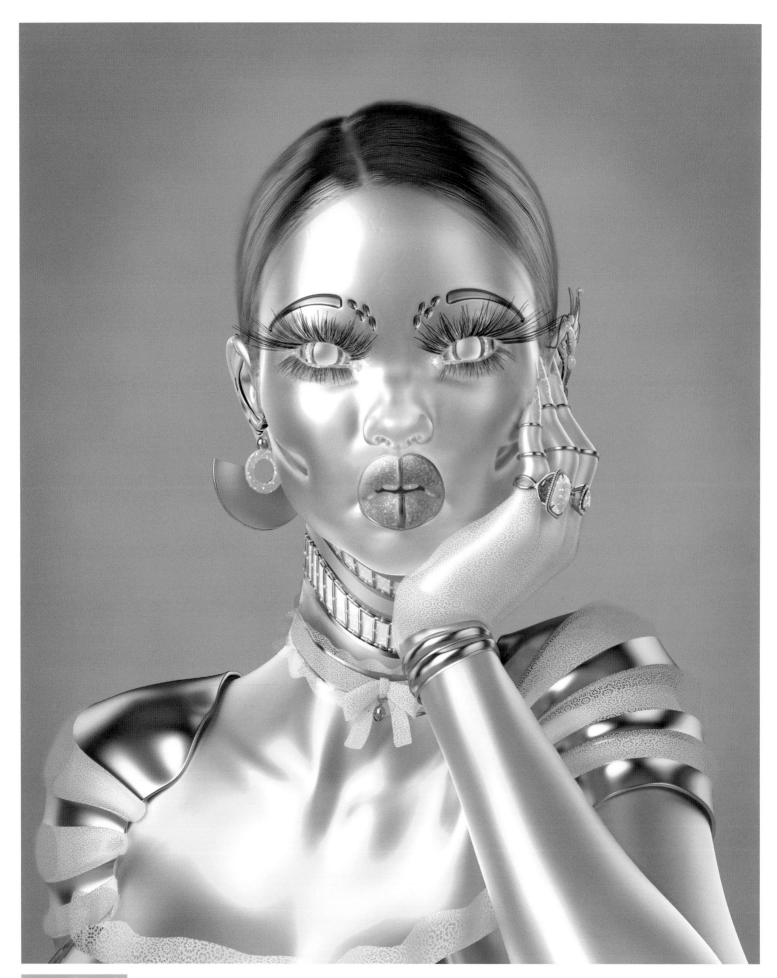

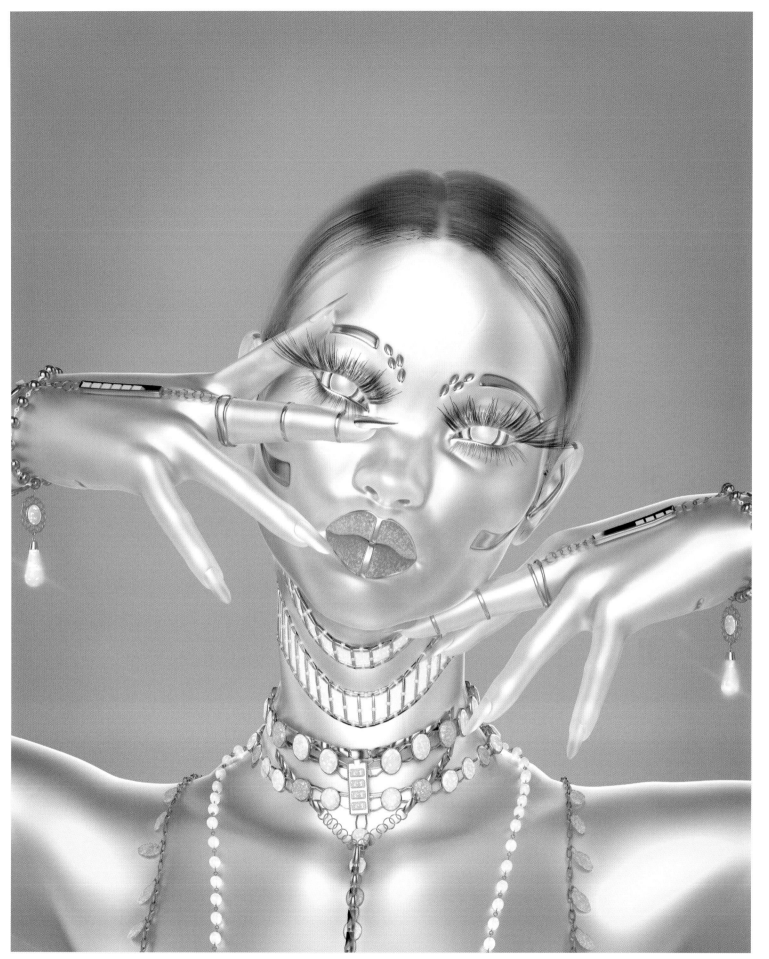

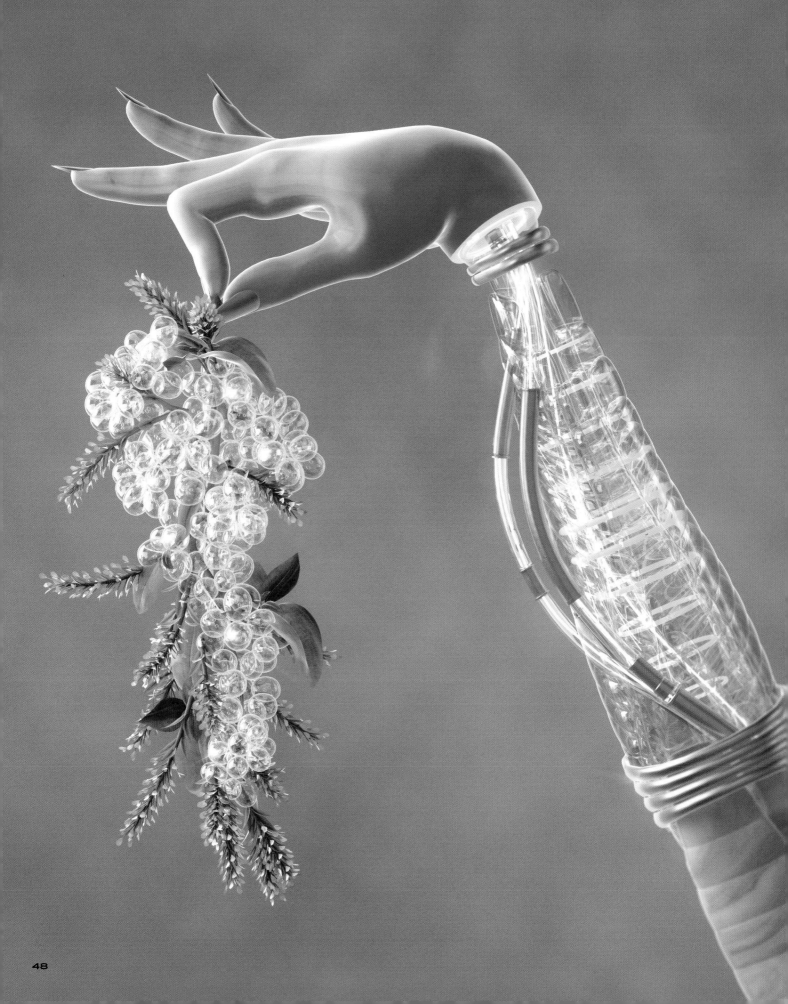

喂我

創作者：Blake Kathryn

使用工具

手部：使用Daz 3D進行簡單造型，在Cinema 4D進一步細化

其他設計細節：Cinema 4D

紋理和光效：Octane Render

最終上色和後期處理：Adobe Photoshop

作品簡介

在研究優秀的美術作品，尤其是文藝復興時期的作品時，Blake 想要以永恆為主題來進行一次渲染創作，表現一種大氣的、藝術式的設計。

創作概念

一隻女性機器人的手捏著一串玻璃葡萄，嘲弄地要喂給觀看者。

創意實現

配色上使用了大面積的藍色，這是一種常與技術工業聯繫在一起的顏色，柔軟的色調也能與玻璃葡萄和精密機械臂的材質形成對比。整個作品的主旨是利用這個在文藝復興時期藝術作品中常見的（捏起水果的）動作，創造出一種面向未來主義的轉折。

創意實現

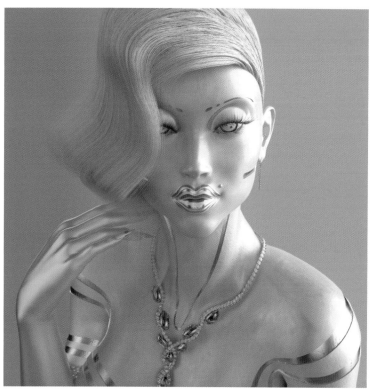

欲望

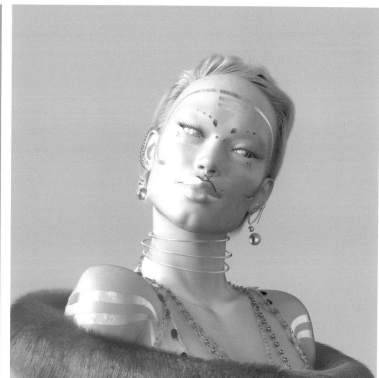

傲慢

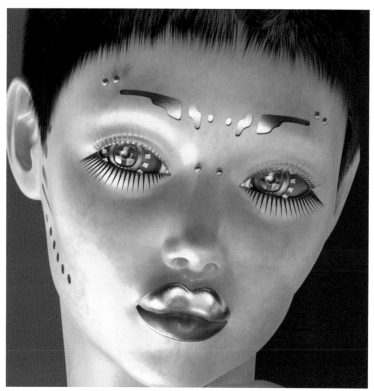

嫉妒

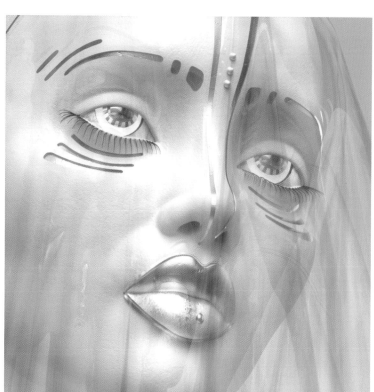

懶惰

七賽蓮

創作者：Blake Kathryn

使用工具

Daz 3D、ZBrush、Cinema 4D、Marvelous Designer、
Octane Render、After Effects、Premiere Pro

手部：使用Daz 3D進行簡單造型，在Cinema 4D進一步細化
其他設計細節：Cinema 4D
紋理和光效：Octane Render
最終上色和後期處理：Adobe Photoshop

作品簡介

一支探索七宗罪之間的血緣性紐帶及其誘惑力本身的短片。

創作概念

這部數位短片背景結合資本世界的惡習，借由一種復古未來的鏡頭，研究了每種罪惡的表徵，並將之詮釋為海妖賽蓮／蛇蠍美人，其形式靈感來源於科幻小說。

創意實現

無論是在整體氛圍當中，還是作為每個角色設計的一個亮點，都應該把每宗罪的顏色表現出來，故此，Blake 使用乾淨的金屬與彩虹色調構成這部影片的主要配色。每一個角色都通過各種方式展示出它所代表的罪的缺陷，比如靈動的表情（嫉妒）、字面釋義（暴食），或者物理性質（欲望）。從輪廓和配飾當中可以看出，女性的柔和與機器的堅硬形成強烈對比。影片全程保留充足的消極空間，令觀眾心生一種不祥的感覺，即從第一次觸摸蘋果的那一刻起，自己就已經陷入渺茫的虛無之中。

您如何理解賽博龐克？

我第一次接觸賽博龐克是通過電影《銀翼殺手》和《阿基拉》。這些作品中清晰的反烏托邦式未來主義帶我進入了一個世界，其中人文元素與科技技術相互交織，資本主義廣泛存在，社會階級分化嚴峻。此外，我發現我的作品也傾向於太陽龐克（Solarpunk）的特質，這一流派往往與裝飾藝術和新美學密切相關。

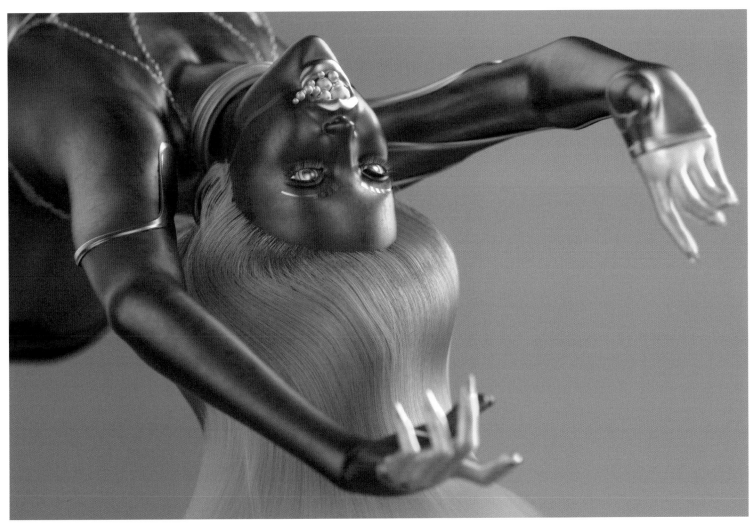

暴食

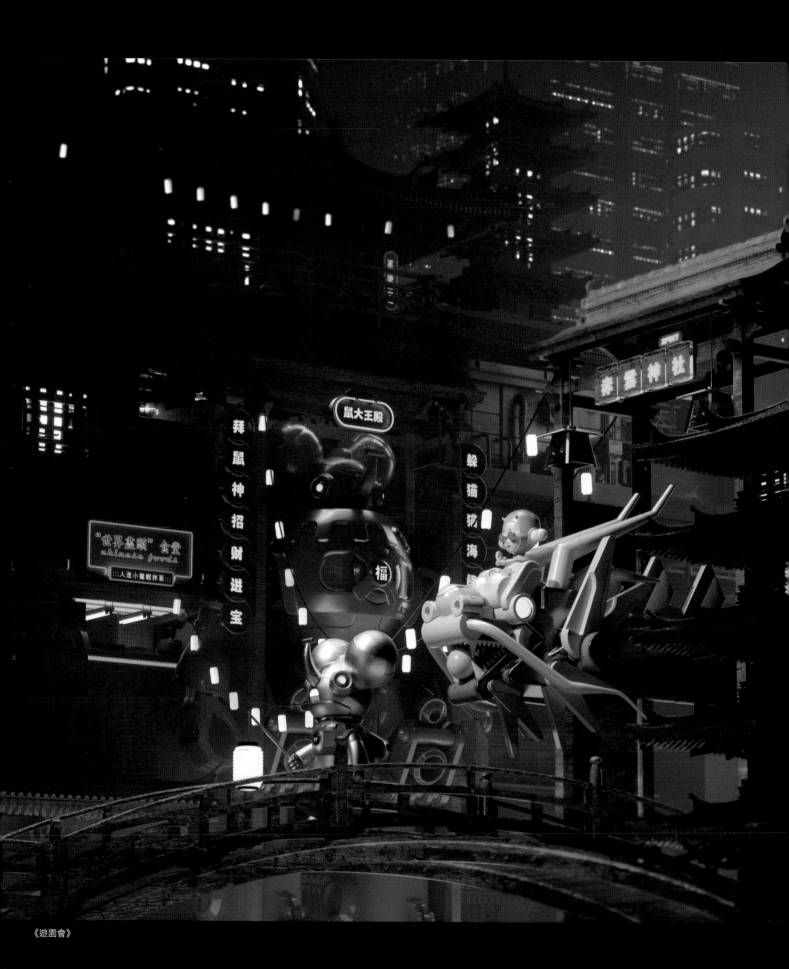

《遊園會》

宇宙波比

創作者：灰畫

使用工具

After Effects、Cinema 4D、Blender、Substance Painter

作品簡介

宇宙波比是一個在星球間漂流的旅行者，他在不斷地尋找那個傳說中的叫「樂園」的星球。他就像在沙灘上撿貝殼的孩子，一個貝殼都能自娛自樂很久。宇宙波比的性別、年齡未知，他也許永遠長不大。每個人無論年齡多大，心中永遠會住著這樣一個小孩。

創作概念

宇宙波比在地球的時間大概是地球年的 2070 年左右，地球是宇宙波比旅行中非常重要的一站。那個時候，地球已經很流行賽博龐克了。作為一個地球人，作者灰畫比較期待宇宙波比在地球上的故事；而作為宇宙波比的作者，他甚至把自己也抽象化在那個故事當中了。

《放燈》和《遊園會》的創作時間分別是 2019 年和 2020 年的春節，表現的是中國的傳統節慶方式。灰畫回憶他的小時候，每年元宵節，人們都會走到大街上參加一年一度的燈會。當地很多知名企業都會製作很好看的彩燈來慶祝節日，一盞燈有卡車那麼大；造型有八仙過海、西遊記，甚至還有微縮城市，汽車和火車穿梭其中。路的兩邊掛滿了寫著燈謎的小燈籠，燈火通明，長達幾里。可惜的是，這種逛燈會的傳統慢慢地就消失了。那個年代沒有手機或相機可以留下影像，一切就像是一個夢。灰畫試圖憑藉現在的一些技術來還原當年的「夢」，這就是作品的由來。

創意實現

上述兩幅作品中的建築形式借鑒了中國唐代建築與日本京都的建築。日本京都仿照唐長安城落成，其中五重塔等建築頗有古唐遺風；而中國國內的唐代建築由於現存量極少，參考以山西佛光寺為主。

此外，替宇宙波比和它的朋友設計賽博龐克服裝，也是灰畫感興趣的環節，他從東方服裝上吸取了很多元素，比如越南的斗笠、中式道服或者漢服，亦結合了一些現代城市機能服飾的特點。

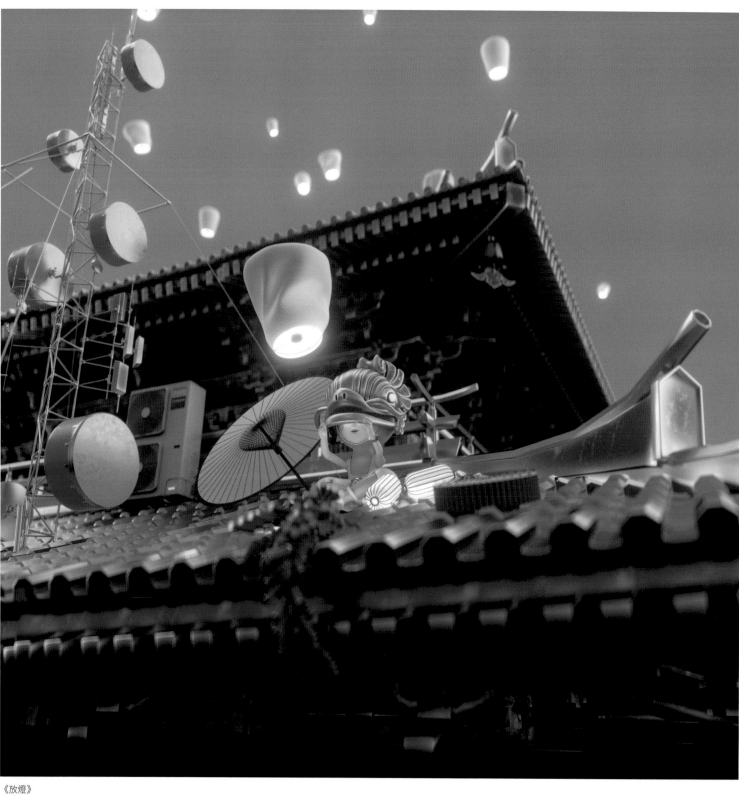

《放燈》

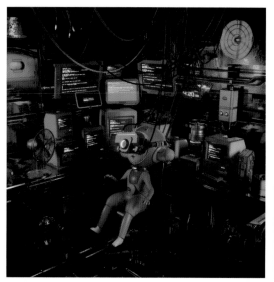

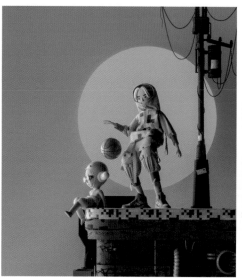

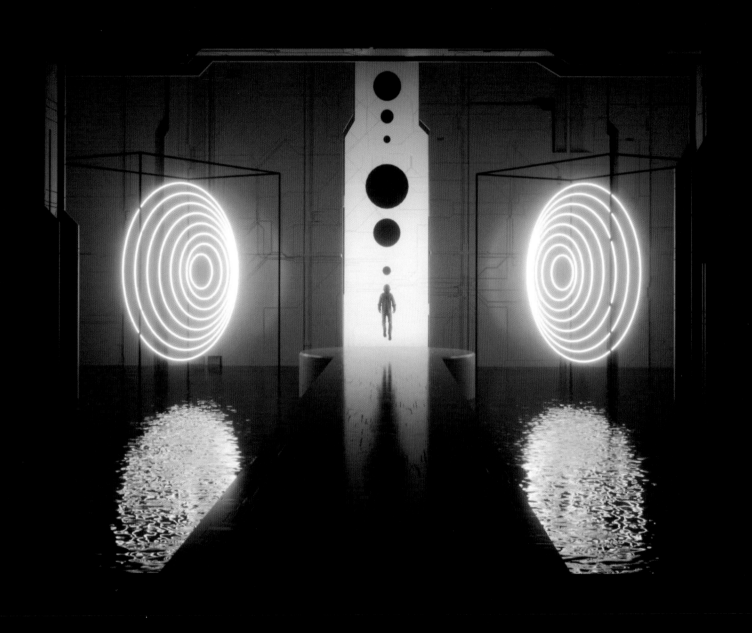

夢中夢

創作者：灰畫

使用工具

After Effects、Cinema 4D、Blender、Substance Painter

作品簡介

關於「夢」字的動態靜圖實驗影片。

創作概念

人類去探索一個太陽系之外的星球，往往要經過幾十年甚至上百年的時間，這大大超過了人類的一般壽命。為了活得足夠久，宇航員們的身軀通常要在睡眠中進行低溫處理保存，以便在幾百年後醒來。雖然人的身體是凍結的，但意識並沒有，會做上百年的夢。身體能夠保存幾百年，但意識呢？意識是不是也有壽命？這是創作者灰畫一直在思考的問題。如果意識會有壽命，會不會在夢裡以為自己已經死了，但其實並沒有？落葉歸根，是中國的傳統，意思是說人即使在死後，最後歸宿也應該是故鄉。如果能做一百年的夢，那宇航員夢裡最想念的地方，可能是他的家鄉吧。所以《夢中夢》這部短片的主題其實就是「夢」，你會看到無數個實體的「夢」字出現在整部影片當中。它像一個符號，漂浮在水上，被嬰兒緊緊抱在懷裡，或囿於佛祖的掌心；它熊熊地燃燒，然後被投射到膠囊公寓的大樓頂。

《金剛經》裡面有一句話：「一切有為法，如夢幻泡影，如露亦如電，應作如是觀。」灰畫將這句話作為整部影片的楔子。白雲蒼狗，人生如夢，誰又能分得清呢？

您如何理解賽博龐克？

無盡的雨、鋼鐵森林般的巨型建築、陰暗潮濕的城市、東方文化的滲透⋯⋯這就是賽博龐克。人可以像上帝一樣造人，大腦思維可以上傳到「雲」或者「矩陣」。在這樣的環境下，「人造人」有靈魂嗎？「雲」中的那個人還是原來的人本身嗎？或者僅僅是一個 copy（複製品）？我更喜歡的是賽博龐克世界中這些關於人與「人造人」之間、人與身體之間的哲學衝突與思考。

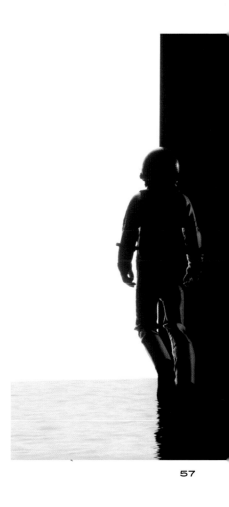

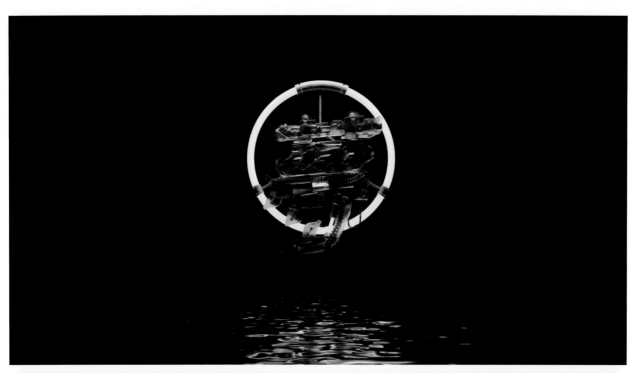

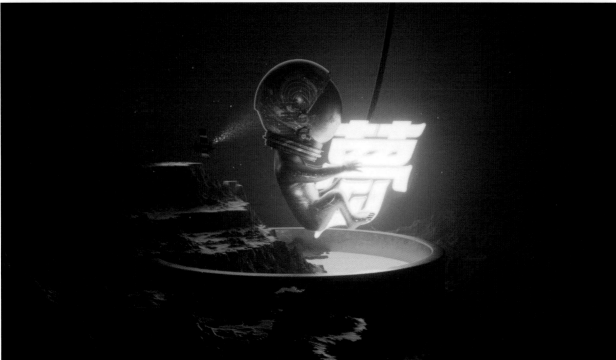

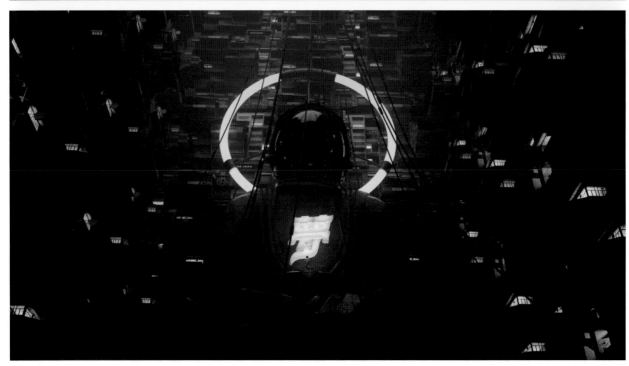

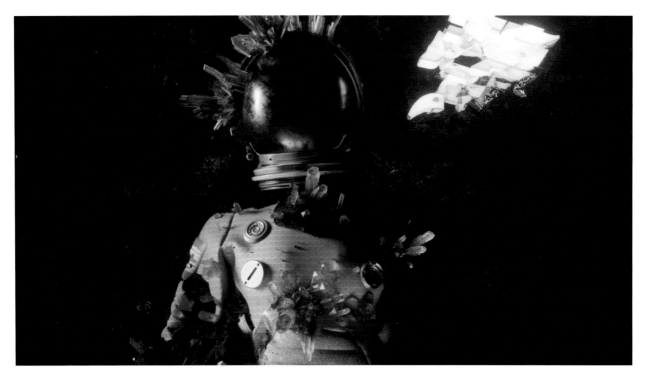

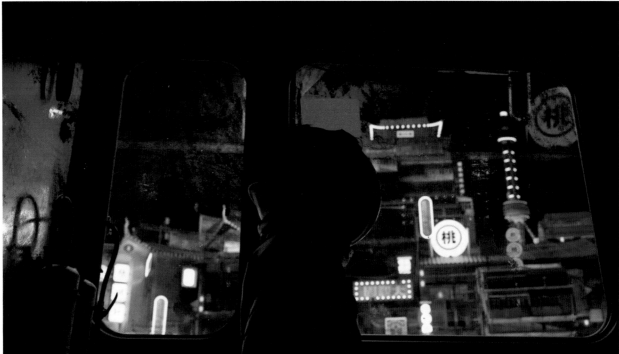

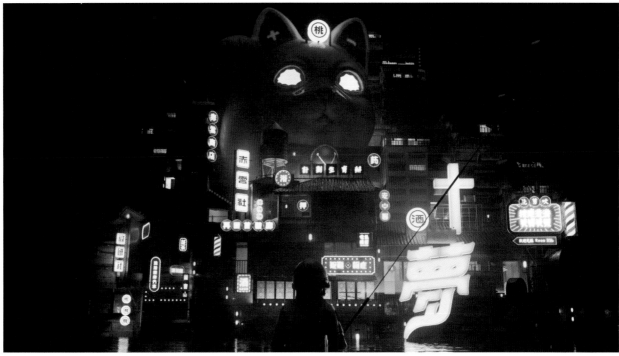

PAUSE
FEST

DIRECTOR LEI ALUCARD

CHARACTER MODELING PANGER PANG CHARACTER DESIGN RAN HE (何然) LEI ALUCARD MUSIC ANTI-GENERAL

ANIMATION·LIGHTING·RENDERING·COMPOSITING·COPYWRITER·ART DIRECTION AND DESIGN LEI ALUCARD

SPECIAL THANKS ZAOEYO (曾潇霖) XIUZHU ZHANG (张修竹) MEIDIANJUN (袁江楠)

TYLER LIU (刘智彦) LONDARD (李龙) SARIEL (任启亮) TOMATO J (焦冠维)

賽博龐克山海經

導演：雷鵬（Lei Alucard）

角色模型：龐曉微

角色設定：何然、雷鵬

音樂：ANTI-GENERAL

動畫／燈光／渲染／合成／美術設計：雷鵬

特別感謝：曾瀟霖、張修竹、裴江帥、劉智鑫、李龍、任啟亮、焦冠惟

使用工具

Maxon Cinema 4D、Octane Render、Zbrush、
Marvelous Designer、Adobe After Effects、
Adobe Illustrator、Adobe Photoshop

作品簡介

項目「賽博龐克山海經」是為商務與創意節 Pause Fest 製作的短片，試圖以賽博龐克形式詮釋先秦時代記載了許多奇珍異獸的神話地理古籍《山海經》。

導演雷鵬在約兩年前萌生了這一創作想法後，機緣巧合看到了一個《山海經》的繪本，受到了啟發；又結合那個時間段觀看的《攻殼機動隊》《銀翼殺手 2049》和《美國眾神》等影視作品，將中國文化和古典神明糅合進賽博龐克設計中，由此誕生了這一視頻短片。

創作概念

「賽博龐克山海經」是對古老智慧的再度提問。

我們的先祖總是在書中記錄那些未知的神鬼，描述它們的事蹟，為它們命名；這些故事得以一代一代流傳下來，在幾千年間從未中斷。

而隨著日新月異，科技不斷發展，人類掌握著強大的技術，那些曾經古老神秘的眾神，也被科技孕育著進化。人分善惡，當不同的人利用科技塑造著神或者鬼時，世界也會朝著不同的方向改變。

影片是希望帶給觀眾一些思考，當科技的新奧德賽來臨、技術被各色的人掌握的時候，這個世界究竟會變得更好或更壞，還是其實從未改變？而我們又該如何面對這個世界本身？

您如何理解賽博龐克？

賽博龐克的核心是指高科技、低生活，在我最初不懂這個概念的時候，有個前輩用最簡單的話告訴我，賽博龐克就是科技讓生活變得更差，蒸汽龐克就是科技讓生活變得更好。現在看來這個講法雖然不全對，但是總結得還是比較到位。

我認為賽博龐克所謂的讓生活變差，更多的是對自然和生存環境不計後果的索取所產生的報應，中國有句古話就是「惡人自有天收」。也許賽博龐克反映出來的現狀就是這個古話的體現吧。當然這個是我對它的理解，在此基礎上加工成了這個作品，希望大家能夠喜歡。

山海經
Cyberpunk
Shanhaiching

DIRECTOR LEI ALUCARD
CHARACTER MODELING PANGER PANG CHARACTER DESIGN RAN HE (何然) LEI ALUCARD MUSIC ANTI-GENERAL

ANIMATION·LIGHTING·RENDERING·COMPOSITING·COPYWRITER·ART DIRECTION AND DESIGN LEI ALUCARD

SPECIAL THANKS ZAOEYO (曾潇霄) XIUZHU ZHANG (张修竹) MEIDIANJUN (美江师)

TYLER LIU (刘智龙) LONDARD (李龙) SARIEL (任启亮) TOMATO J (鱼冠雄)

天界
GOD PLACE

PAUSE
FEST

DIRECTOR LEI ALUCARD

CHARACTER MODELING PANGER PANG CHARACTER DESIGN RAN HE (何然) LEI ALUCARD MUSIC ANTI-GENERAL

ANIMATION.LIGHTING.RENDERING.COMPOSITING.COPYWRITER.ART DIRECTION AND DESIGN LEI ALUCARD

SPECIAL THANKS ZAOEYO (曾道雄) XIUZHU ZHANG (张修竹) MEIDIANJUN (美江伸)

TYLER LIU (刘怀鑫) LONDARD (李龙) SARIEL (任启亮) TOMATO J (伍冠霖)

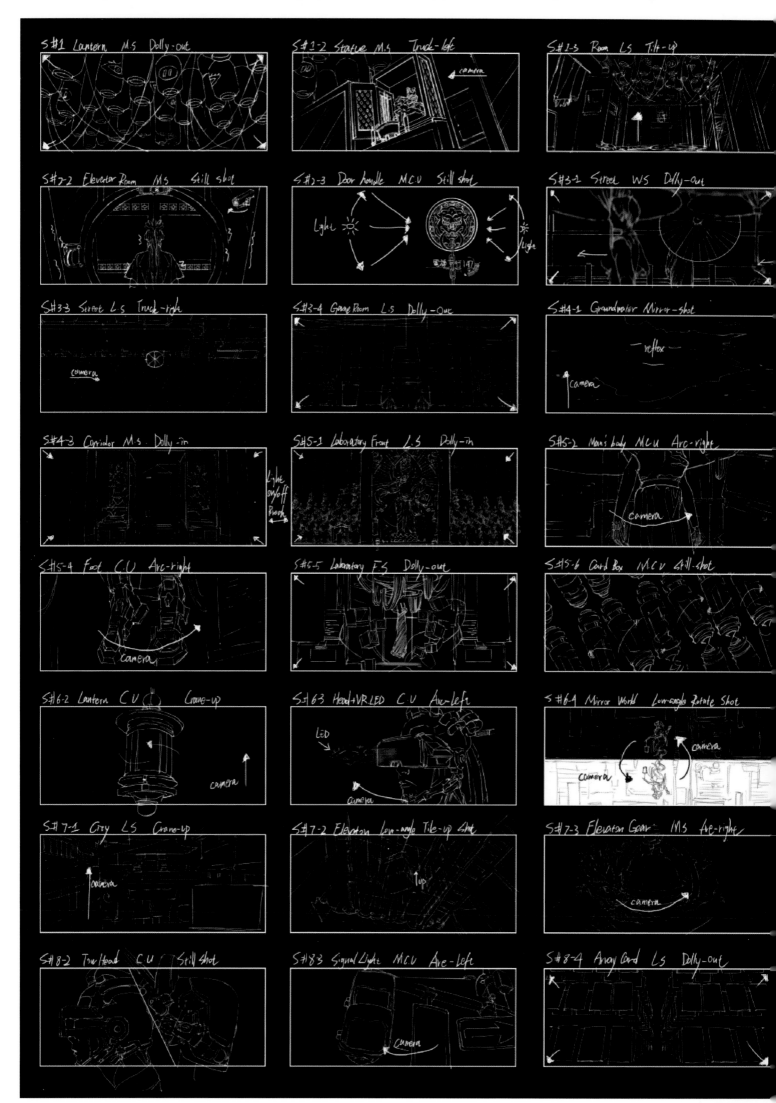

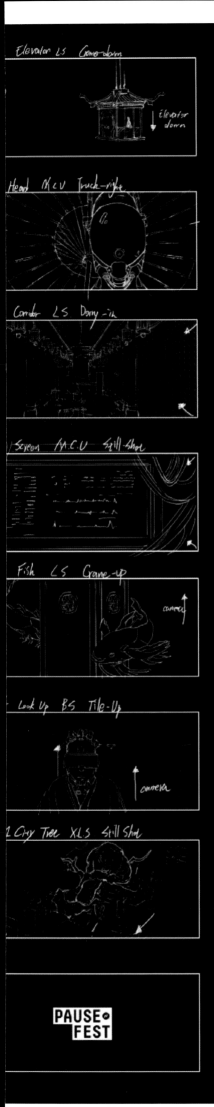

Elevator L.S. Crane-down

Elevator down

Head M.C.U. Truck-right

Corridor L.S. Dolly-in

Screen M.C.U. Still-Shot

Fish L.S. Crane-up

camera

Look Up B.S. Tilt-Up

camera

City Tree X.L.S. Still Shot

PAUSE FEST

魔兽世界 PC WORLD OF WARCRAFT

FC

ICO PS2

最后的守护者 THE LAST GUARDIAN

TEAM ICO 上田文人工作室

凯瑟琳 CATHERINE

看门狗2 WATCH DOGS 2

生化危机2 BIOHAZARD 2 KEY X4

合金装备5 METAL GEAR V

合金装备5 METAL GEAR V

合金装备5 METAL GEAR V

义肢

义肢

顽皮狗 NAUGHTY DOG

KOJIMA PRODUCTIONS

世嘉 SEGA CORPORATION SEGA

无人深空 NO MAN'S SKY

VIRTUAL BOY

塞尔达 POKEMON 众神的三角力量

恶魔城月下 CASTLEVANIA SYMPHONY OF THE NIGHT

机核

机核游戏创作活动 BOOOM

核聚变成都

CD PROJECT RED

赛博朋克2077 CYBERPUNK 2077

赛博朋克2077 CYBERPUNK 2077 中文LOGO

赛博朋克

恐龙快打 ADILLACS & DINOSAURS

赛博朋克2077 CYBERPUNK 2077

街头霸王2 STREET FIGHTER 2

恶魔城月下 CASTLEVANIA SYMPHONY OF THE NIGHT

拳皇98 THE KING OF FIGHTERS '98

死亡搁浅 DEATH STRANDING

合金弹头4 METAL SLUG 4

拳皇97 THE KING OF FIGHTERS '97

宝可梦 POKEMON

宝可梦 POKEMON 闪电鸟

LUDENS KOJIMA PRODUCTION

塞尔达传说 ZELDA

辐射4 FALL OUT 4

恶魔城月下 CASTLEVANIA SYMPHONY OF THE NIGHT

神秘海域2 UNCHARTED 2 三角匕首

超越善恶2 BEYOND GOOD AND EVIL 2

致敬小时候 天天鬼混的 包机房

辐射4 FALL OUT 4

辐射4 FALL OUT 4 辐射核弹

索尼娱乐 SONY PLAYSTATION

故事板 彩蛋解析

67

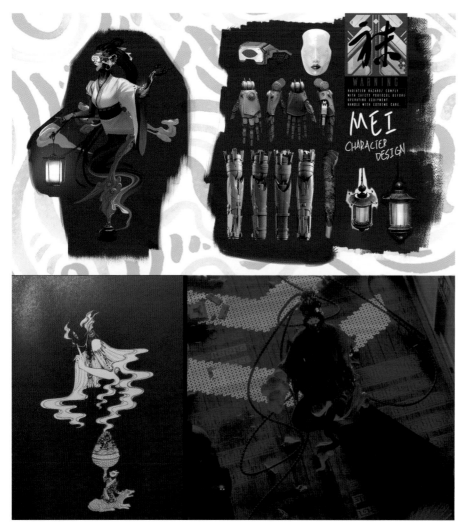

原畫「襪」設定

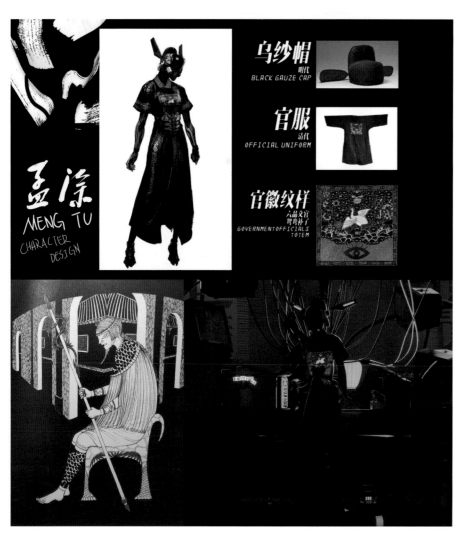

原畫「孟塗」設定

三維模型

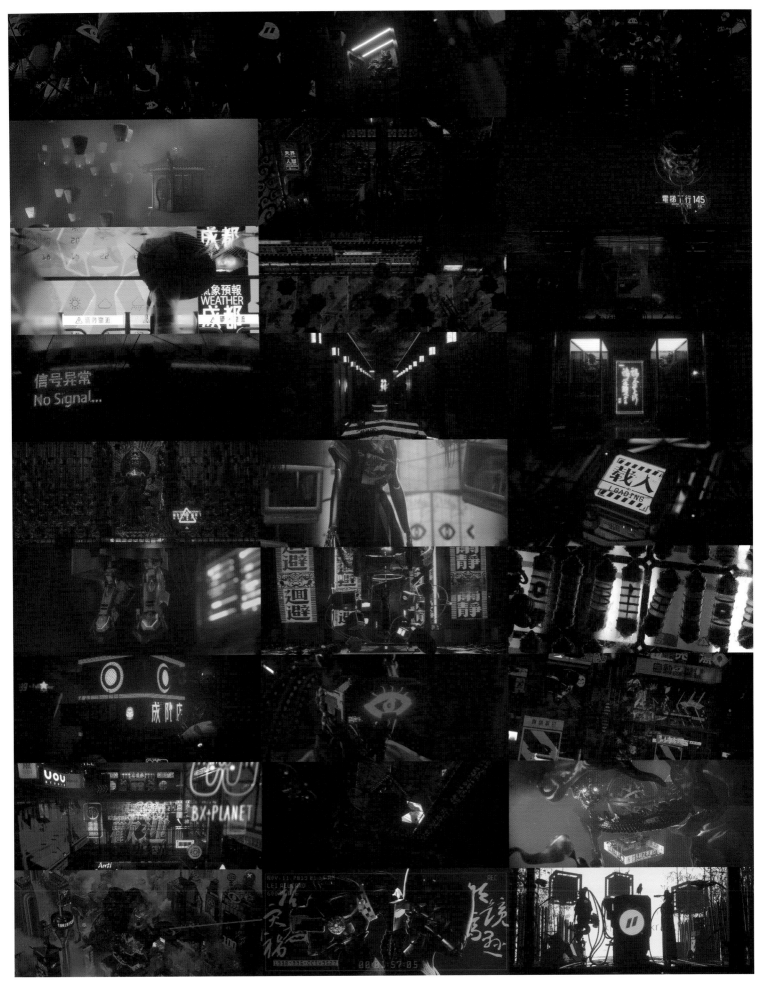

分鏡

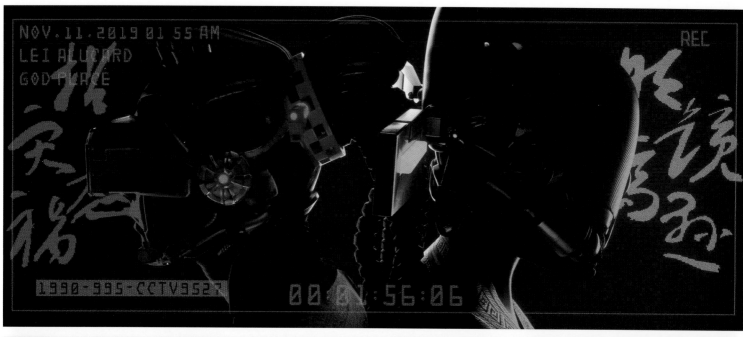

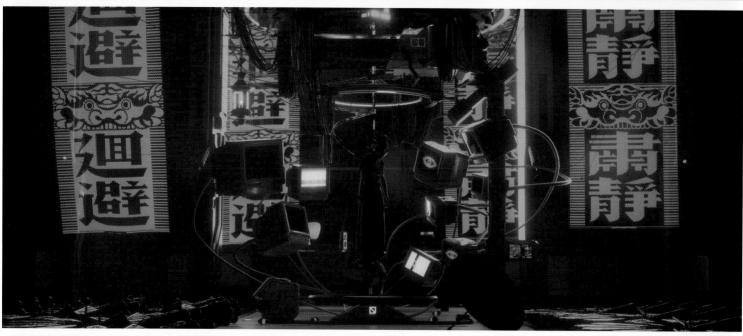

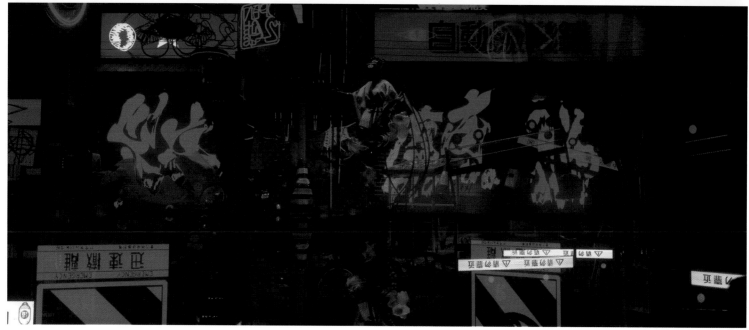

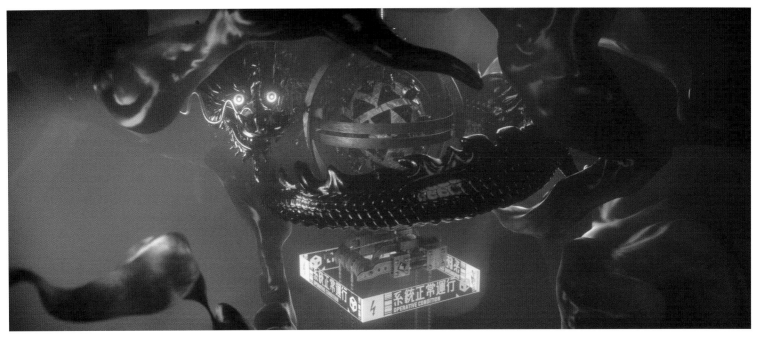

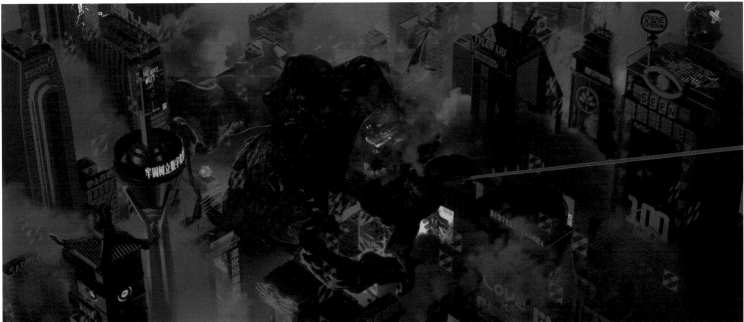

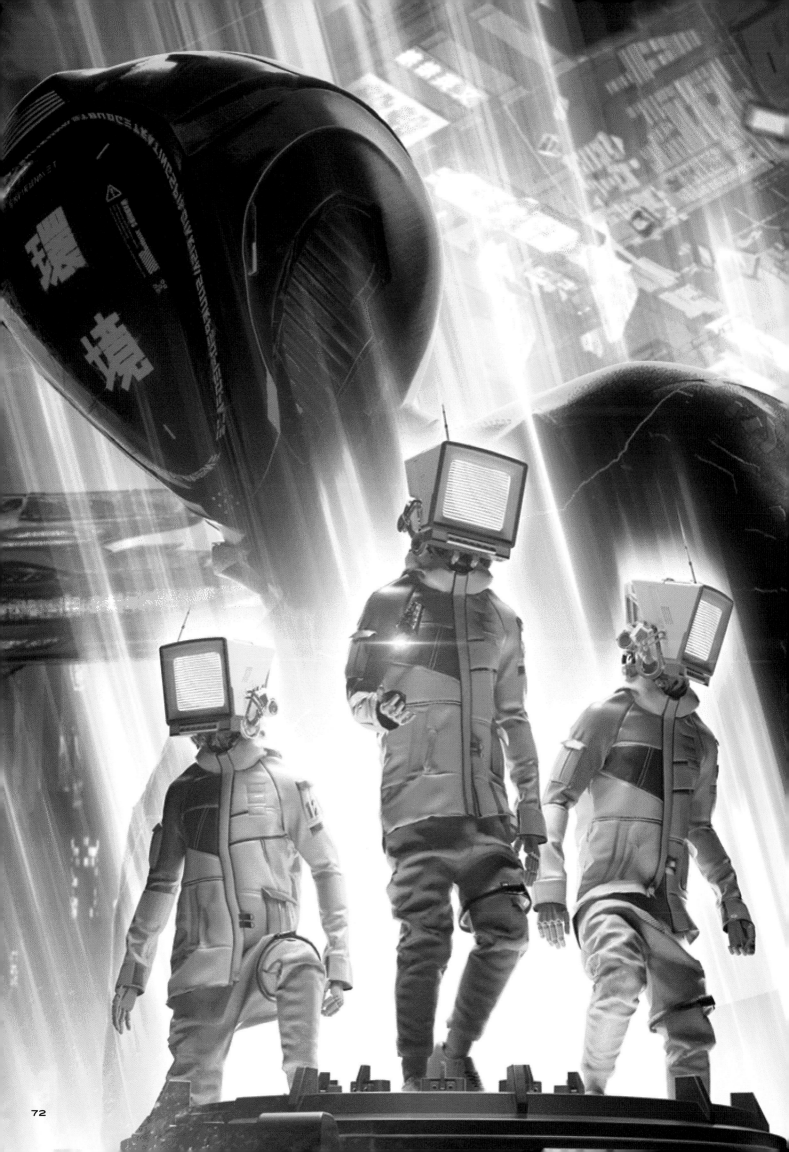

第54屆金鐘獎典禮短片

創作機構：提摩西影像製作有限公司

使用工具

Autodesk Maya、Solidwork、MaxonC4D、
X-Particles、Octane Render、Zbrush、
Substance Painter、Marvelous Designer、
Adobe After Effects、Adobe Photoshop

作品背景

提摩西影像製作有限公司從金鐘獎典禮當天將播放四十多個看似彼此無關的入圍影片中提取元素，把它們集結成一部完整的「微電影」。劇本編寫是極度燒腦的過程，因為必須讓入圍影片一個個獨立存在且切題，同時又必須讓它們組合在一起時劇情通順。在已知範圍內的全球典禮儀式裡，提摩西影像應該是這種形式的首創者。

創作概念

完整的微電影內容講述了一個電視人誓死挺身對抗反派的故事。主創團隊相信，不斷創新，才是創作人應該做的事情。

創意實現

長期關心頒獎典禮的人會發現，不管是金曲獎、金馬獎或金鐘獎，歷屆典禮的視覺設計大多都會將重點擺在第「幾」屆的數字上。但在主創團隊看來，歷久不衰的經典，重點不應該在它傳承到多少屆，而是典禮本身存在的意義。如果一直強調屆數，當遮住 Logo 時，觀者就可能會被數位誤導，分辨不出典禮的特色及中心主旨。他們希望通過這次視覺上的改變，人們能夠更加聚焦金鐘獎自身的精神。

您如何理解賽博龐克？

賽博龐克是一種高度科技與人文生活結合的都市文明，建立於反烏托邦氣氛與資本主義的環境下，它存在的背景是電子資訊流通的未來世界，種種的社會議題、環境問題、犯罪、娛樂……鮮明地充斥著這個世界。身處社會底層的人們常藉由與低端的生活相對比的高科技配備，如無人機、外骨骼、人體改造，甚至武器、武裝……等等的裝置輔助生活，或與社會高壓的制度對抗。

短片分鏡設計草圖

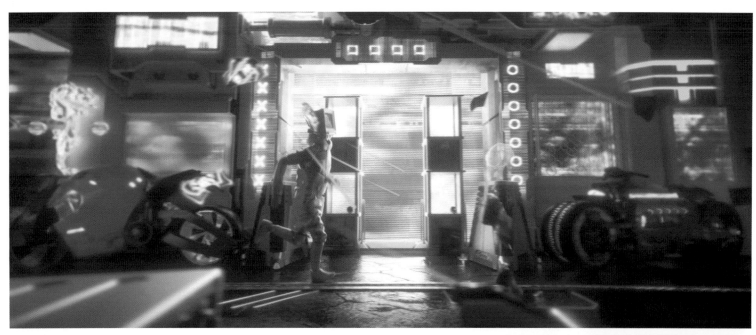

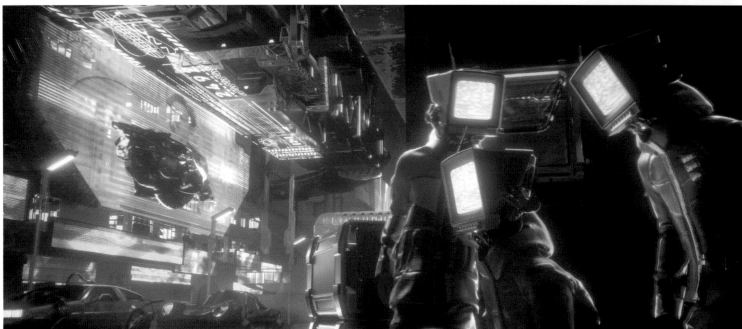

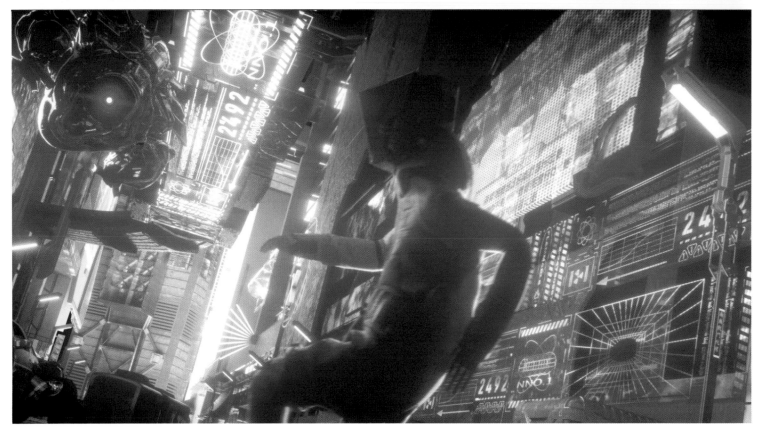

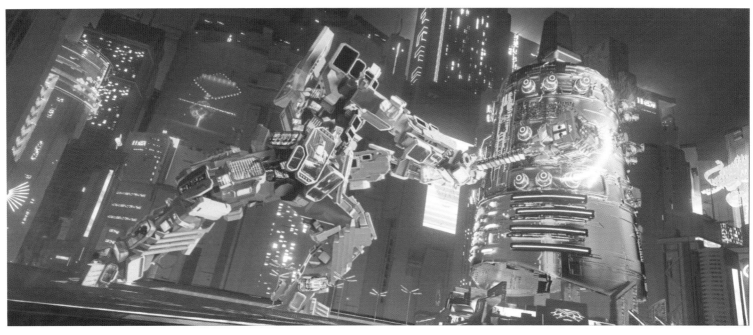

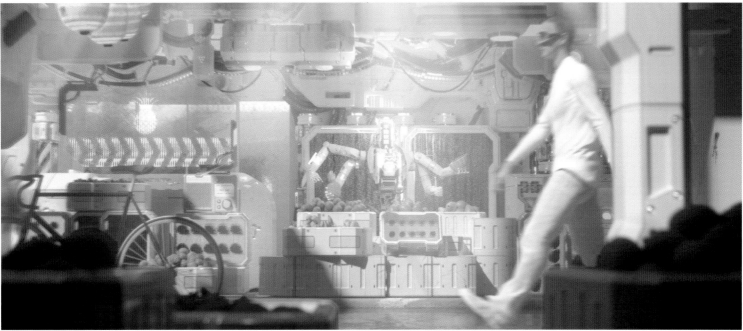

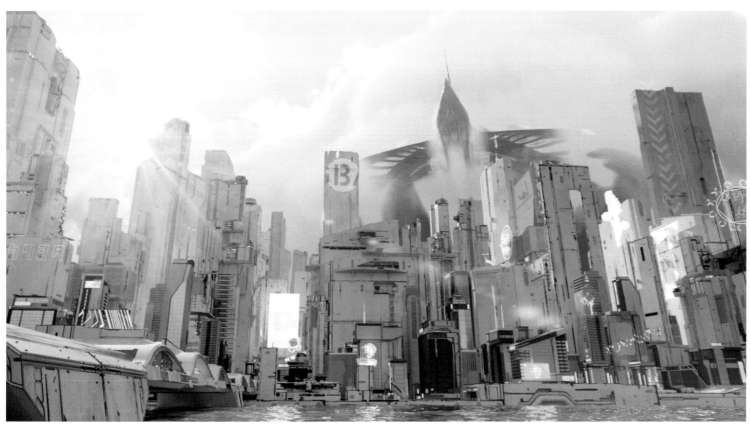

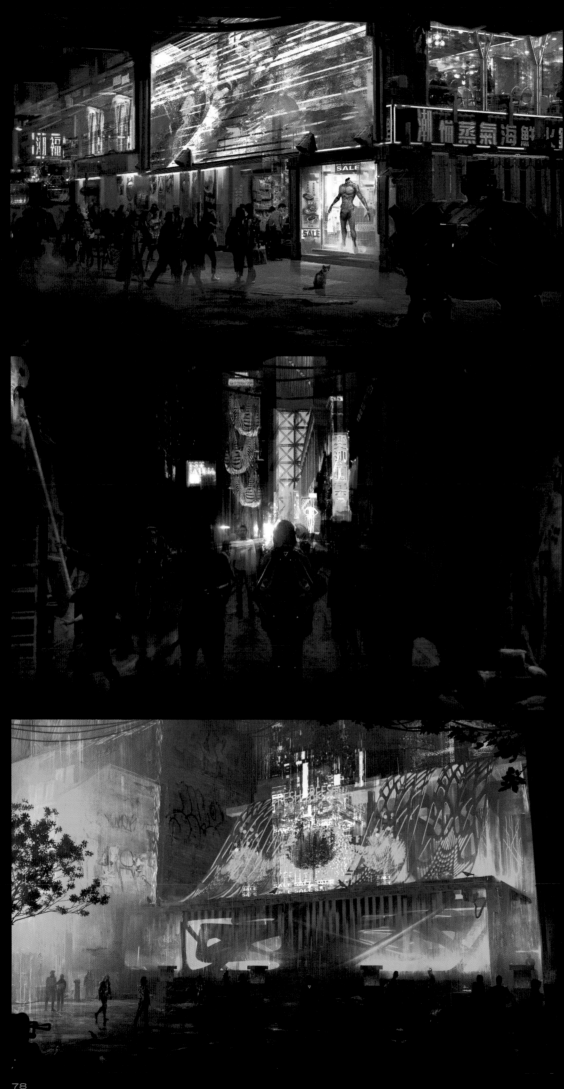

賽博龐克概念

創作者：Sergii Golotovskiy

使用工具

建模：3DCoat、3ds Max、SketchUp

渲染：Corona Renderer，體積設置捕捉氛圍

最終整合與關鍵部分修改：Adobe Photoshop

作品簡介

作者 Sergii 的目標是把對經典賽博龐克的詮釋和自己的感受結合起來，故此沒有特地避開那些已經具備標識性的東西，比如雨霧中的霓虹燈、隨處可見的成噸的電纜等。

為了這個項目，Sergii 將他理解中的賽博龐克概念整合到一起，所有的碎片被組成一張完整的圖景──他自己的賽博龐克世界的圖景。Sergii 認為應該從生活的各個方面捕捉這些碎片，包括整個城市、街道的遠景，人們能在其中看見所有的生命。

創作概念

Sergii 熱愛賽博龐克風潮，在該作品中，他的主要目的是展示人類和改造人（cyborg）之間的關係，與每天都會發生在那些街道上的有趣事件。這個想法的關鍵字是「情景」。他想要表現在賽博龐克世界中會真實存在的突發情形，而不僅僅是簡單的管道或霓虹燈，藉此盡可能地和觀看者進行互動，將他們帶進他創建的這個空間當中。它並非一種指引或者暗示，而只是將這個世界贈予他們，為觀看者創造自由的感覺。

創意實現

燈光、顏色、情緒，這一切構成標誌性的暗夜賽博龐克主題的東西──都是 Sergii 所追求的。他試圖做出焦點漸變的燈光，故而使用一層層顏色輕微地覆蓋場景，在不同的模擬色之間達到了自然過渡的效果。

舉例來說，在街景畫面中，可以看見粉色調如何逐層覆蓋起來、變成紅色，接著是紫色和藍色，而全息影像和小霓虹燈都在其他圖層上。所有這些有限的顏色創造出來的效果，和顏色之間順滑的過渡，都給予觀看者更舒適的、與環境交互的體驗。

CIRCUS open
free tickets now, vip seats, world atmo

永豐地產
☎ 2386 0611

POLICJA

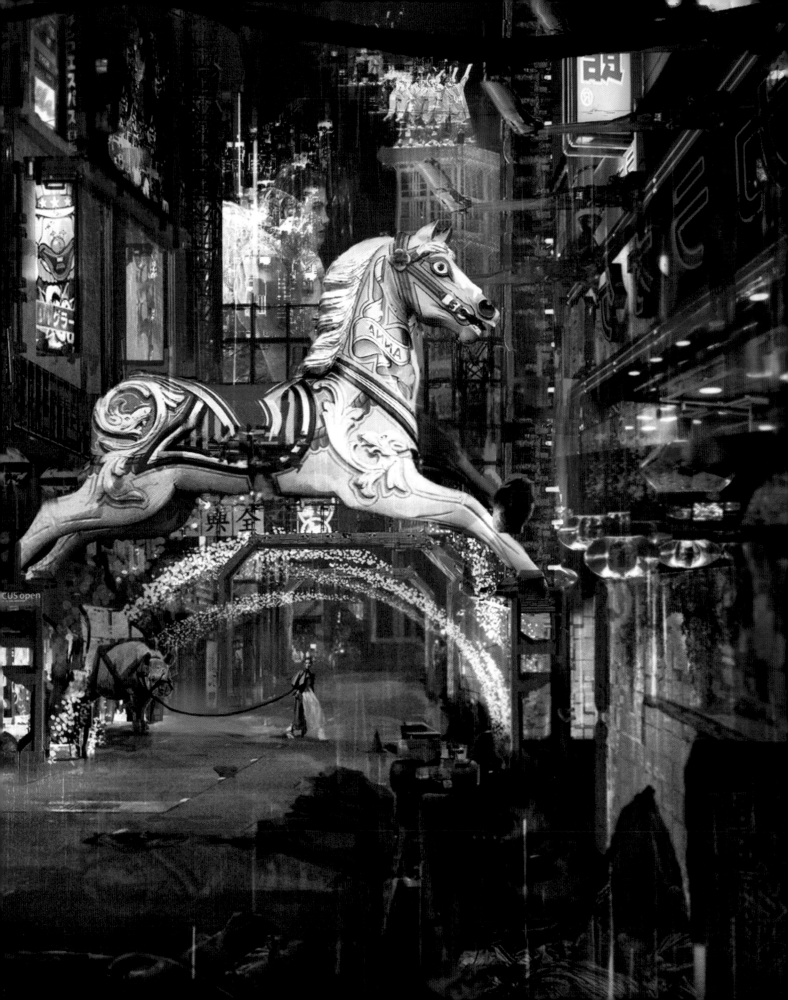

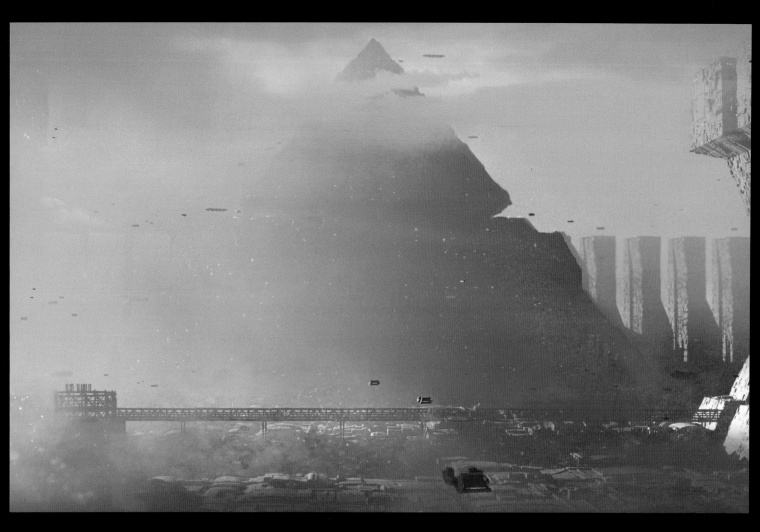

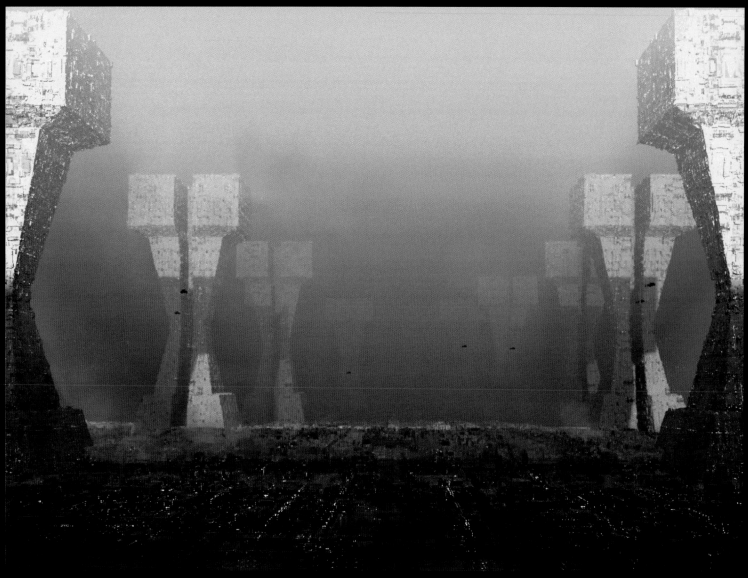

反烏托邦之城

創作者：Sergii Golotovskiy

創作概念

這個項目背後的想法是展現未來的人類要如何應對覆蓋一切的全球工業化，甚至一個渺小人類的普通生活也不能倖免。Sergii 想要傳達它是怎樣影響所有的建築的，並創造一種氛圍，使觀者感到自己生活的地方並非一個後工業化的未來都市，實則是一座會發出哀鳴的巨大工廠。

創意實現

Sergii 的主要原則之一是將多樣性融入簡單的表現中。他在建築的表面和地面都做了很多細節呈現，而它們對於觀看者來說都是清晰可讀的，可以一眼就看清它是什麼。

在整體畫面上，Sergii 使用單色調，同時也用零星的互補色來刺激視覺。像是在金字塔建築的畫面裡，整個環境都是冰冷的綠色調；但可以在畫面前方看見一些閃爍著紅光的小飛船，它們不光是視線的重點，也是視覺上的指示尺度。他經常運用這個小伎倆，它在引導觀看者方面起到很好的效果，觀看者的大腦會下意識地開始比較大的情境和畫面中的小元素，由此喚起觀看者內心的情感。

在這個項目上，Sergii 使用了許多 3D 建模軟體和一個位移貼圖生成器，這個特殊的置換通道讓他得以完成一個如此細節的結構，同時也保證了對整個場面的表現。

您如何理解賽博龐克？

對我而言，賽博龐克主題不僅僅是充斥著霓虹燈管的下雨時的街道，它更多的關乎人們如何對待這個時代的科技、如何使用它，技術和環境如何發生交互，以及這個「賽博」時代是如何被人類社會的政治性所覆蓋的。這是低科技到高科技生活之間的轉換。

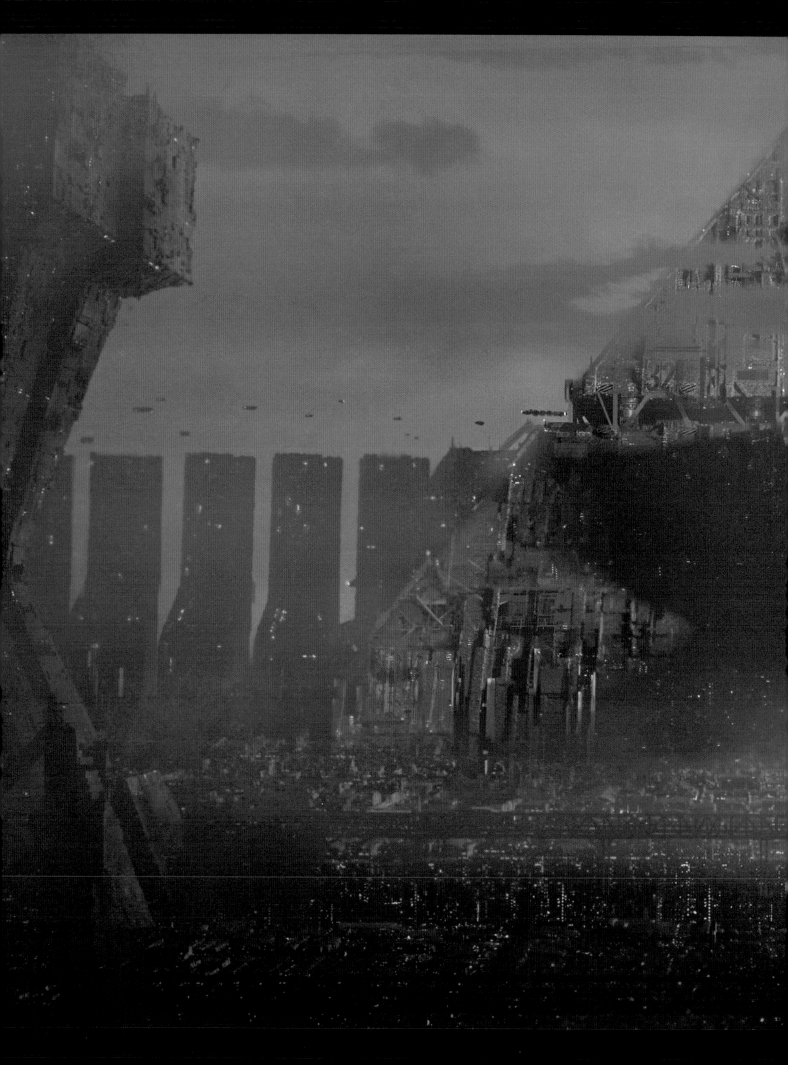

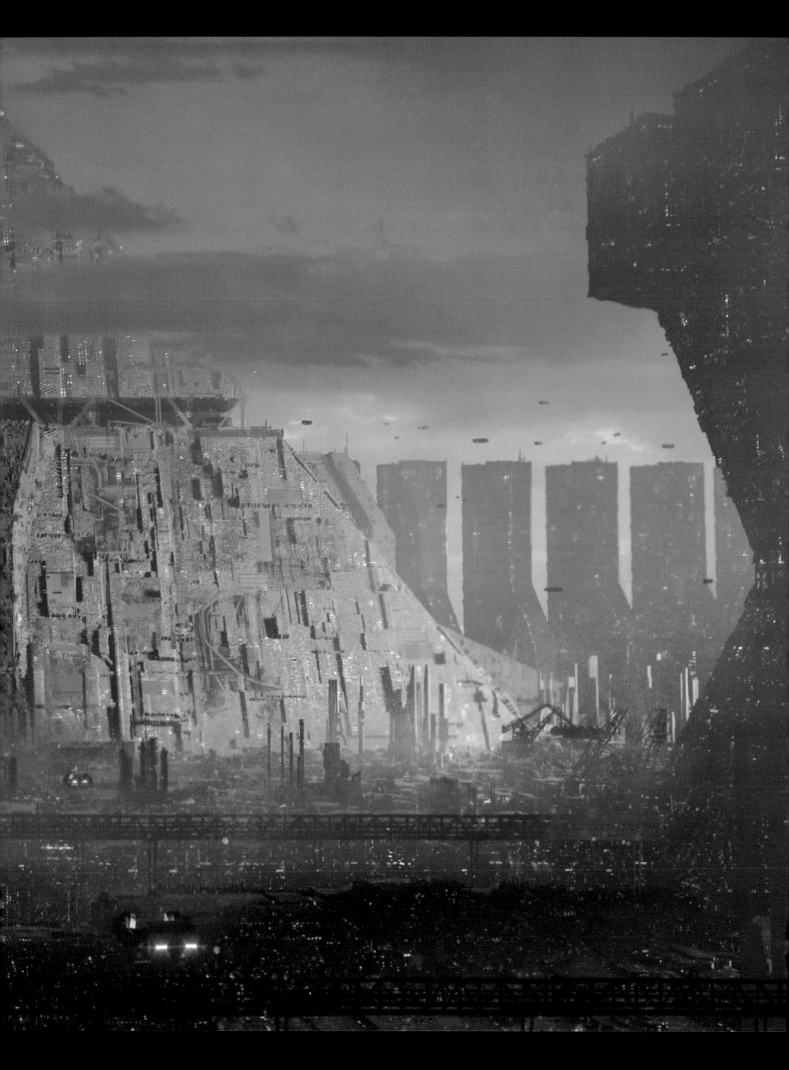

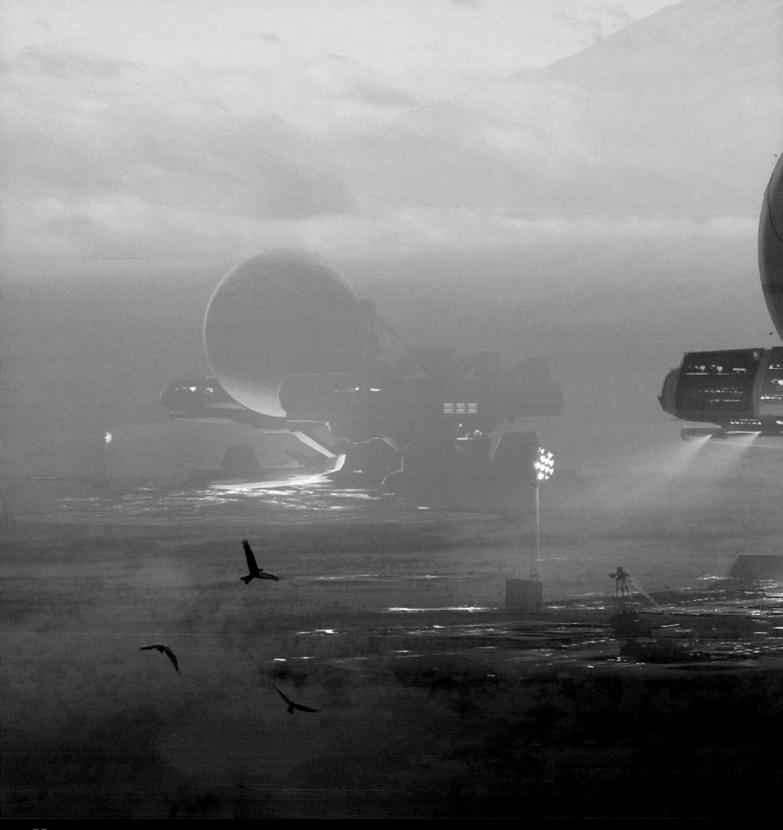

球形實驗室

創作者：Albert Ramon Puig

使用工具

Adobe Photoshop

作品簡介

個人科幻宇宙項目。PHEMABIO 公司的球形實驗室，位於資本星球的薩凡納平原。

創作概念

在苔原環境下建立科學設施。

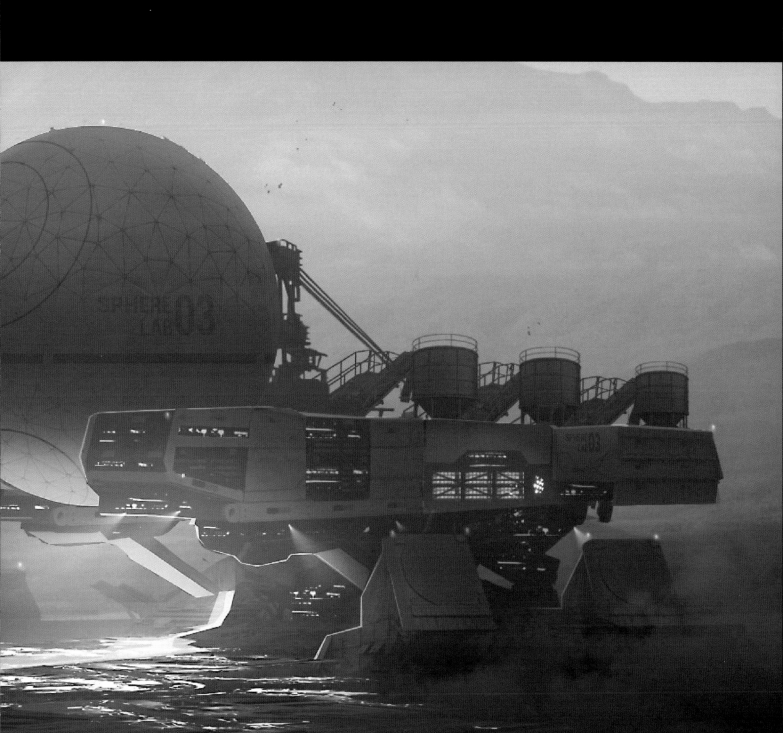

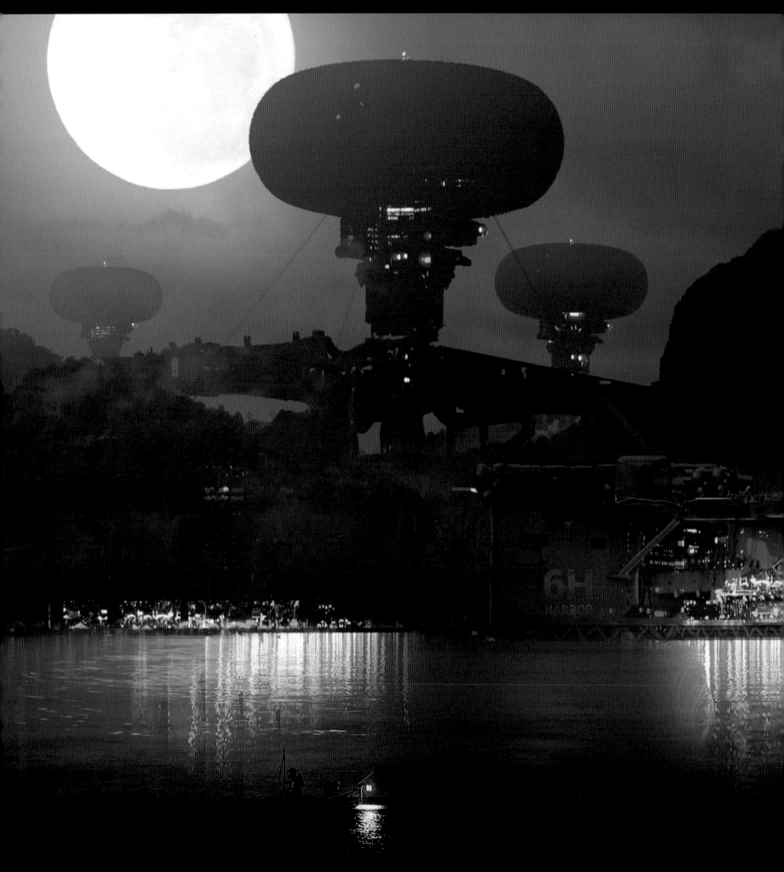

工業港

創作者：Albert Ramon Puig

使用工具

Adobe Photoshop

作品簡介

個人科幻宇宙項目。工業港，Taokuahy 壩城 H 區西部。

創作概念

叢林環境之中的工業港口，周圍高樓環繞。

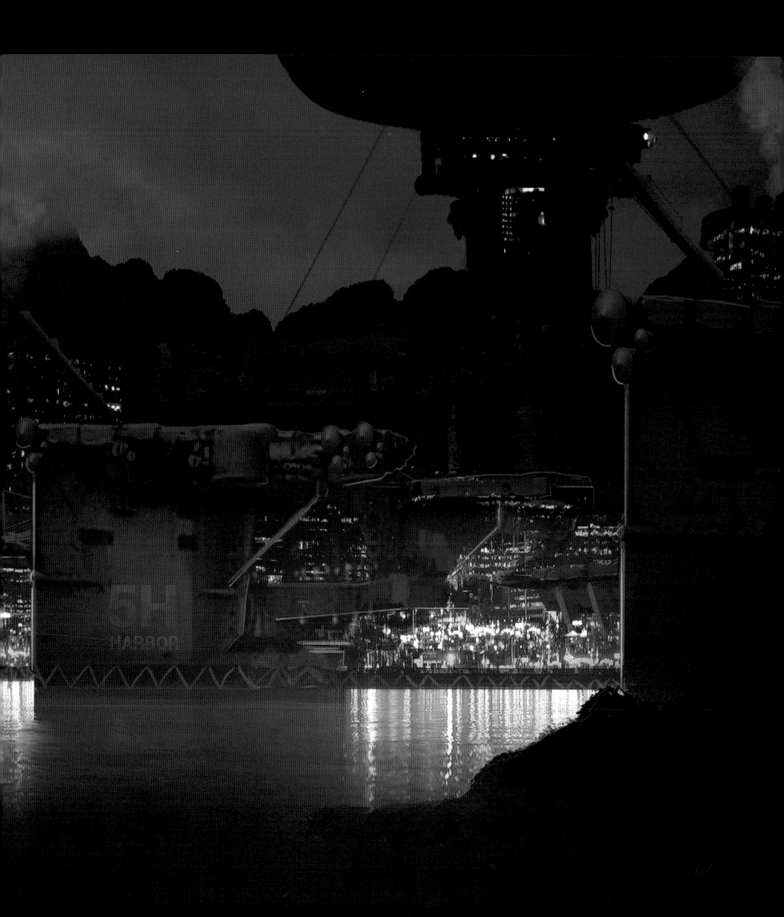

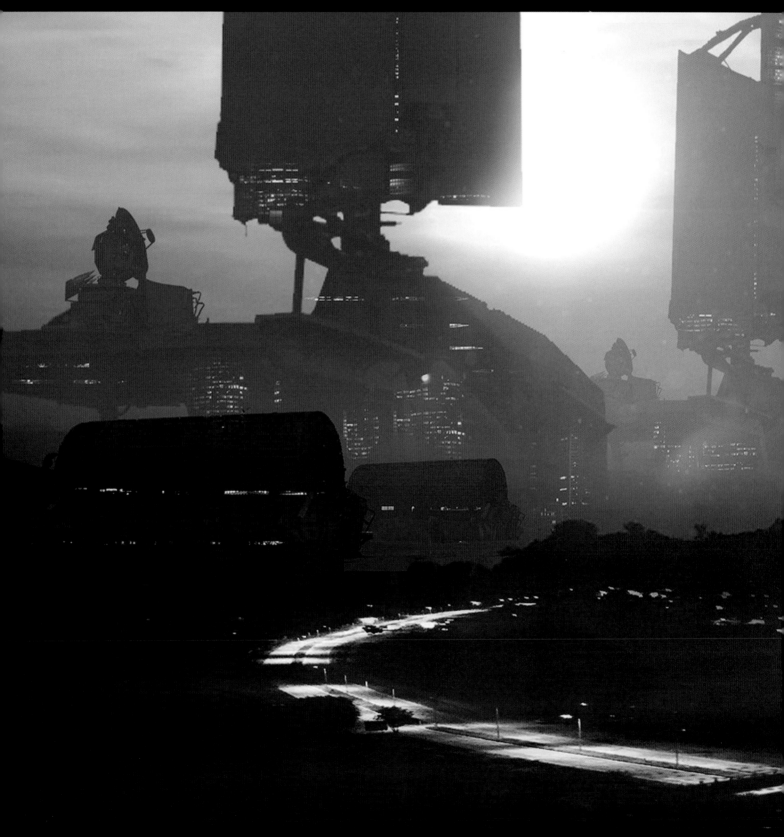

城市 Thanatick

創作者：Albert Ramon Puig

使用工具

Adobe Photoshop

作品簡介

個人科幻宇宙項目。

創作概念

在擁有數顆衛星的乾旱星球上的一座城市。

您如何理解賽博龐克？

於我而言，賽博龐克是一種反烏托邦式的構想，它描繪了一個道德和倫理被打破的超科技未來。

社會和經濟差異被拉得巨大，人們必須盡最大努力去生存。

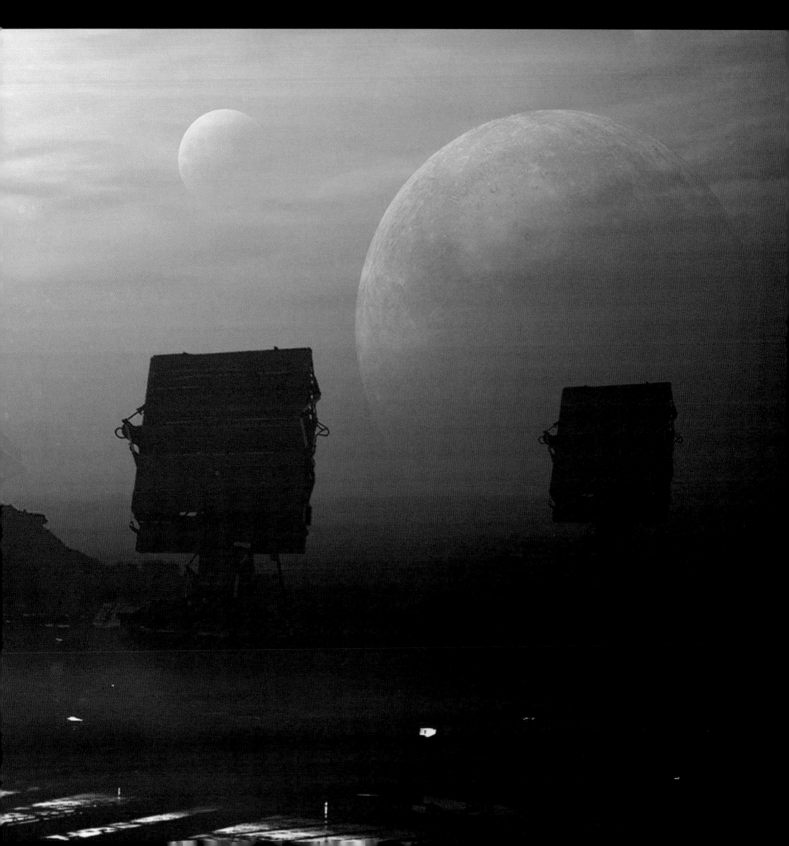

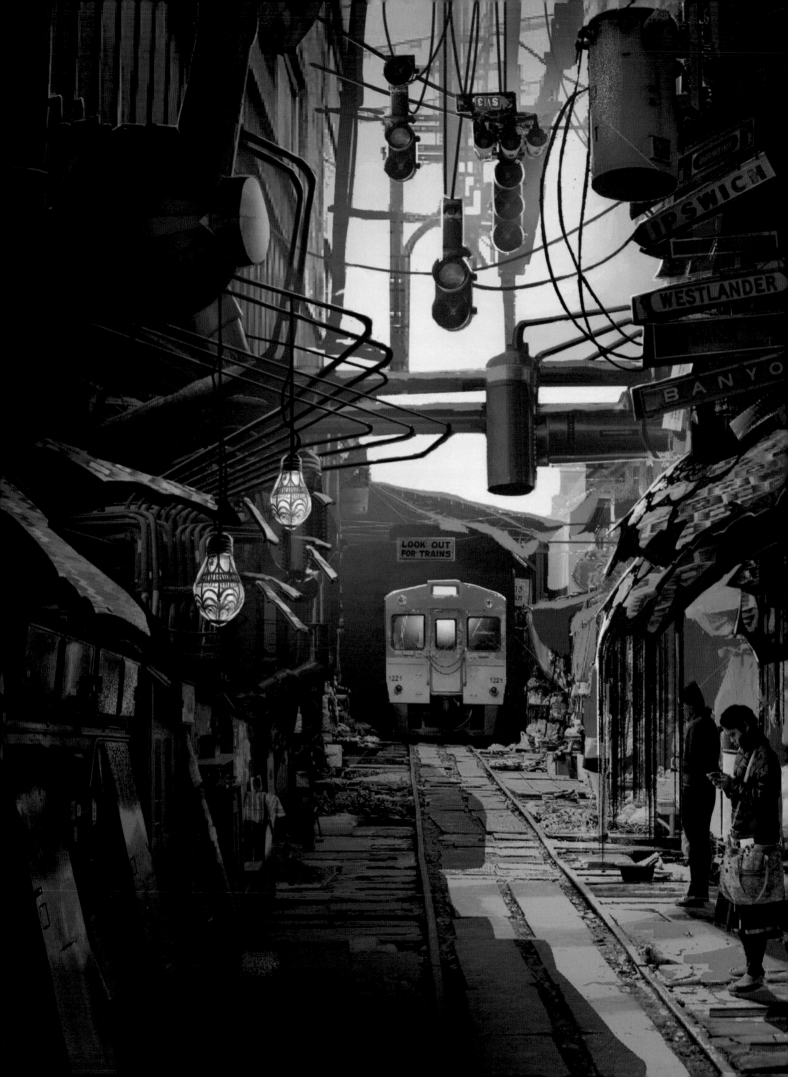

車站

創作者：Anthony Brault

創作概念

這幅畫作是從許多自發的、令人快樂的意外中誕生的結果。創作者 Anthony 利用各種圖片進行實驗，嘗試在一個非常城市化的、擁擠的地方創造一個車站。

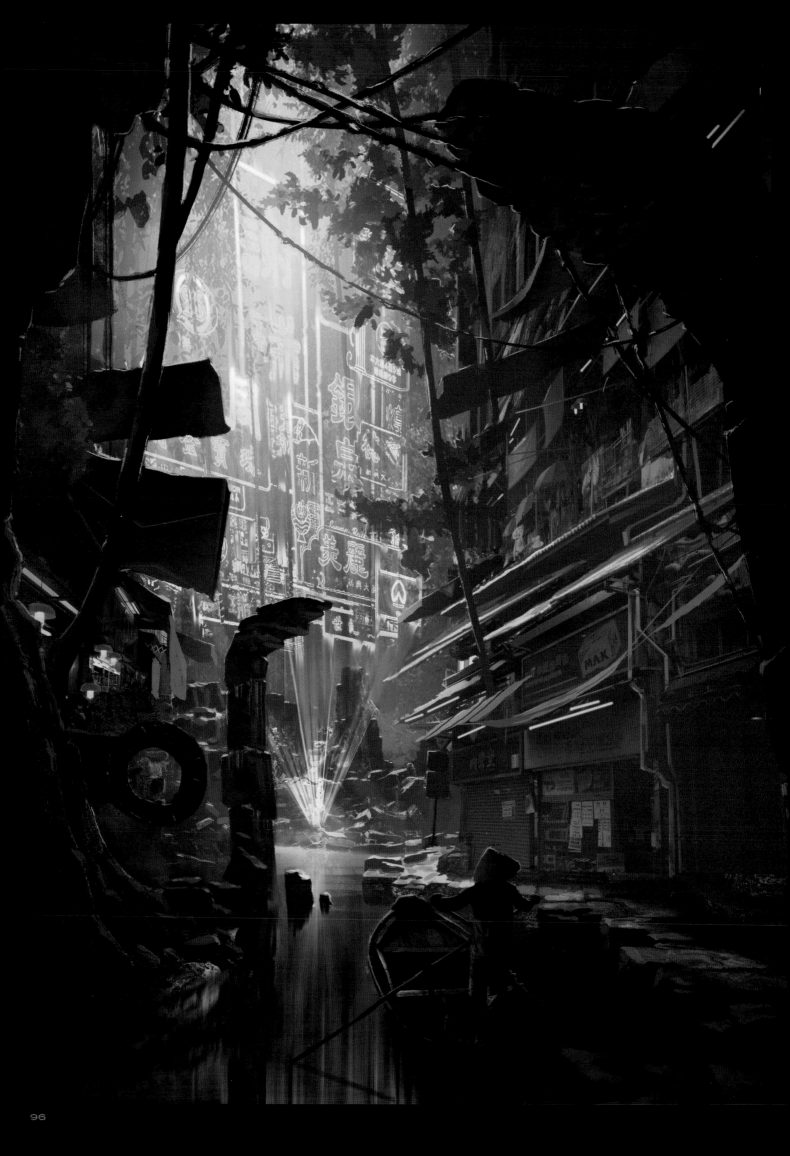

市場廢墟

創作者：Anthony Brault

創作概念

這幅作品的靈感來源於 Anthony 偶然看見的一張廢墟照片，其中光線非常迷人，所以他認為自己必須用它來做點什麼。此後 Anthony 將一些亞洲市場的圖像融入進來，並加入了全息廣告元素，讓整個作品充滿了未來感。

市場廢墟

創作者：Anthony Brault

創作概念

這幅作品的靈感來源於 Anthony 偶然看見的一張廢墟照片，其中光線非常迷人，所以他認為自己必須用它來做點什麼。此後 Anthony 將一些亞洲市場的圖像融入進來，並加入了全息廣告元素，讓整個作品充滿了未來感。

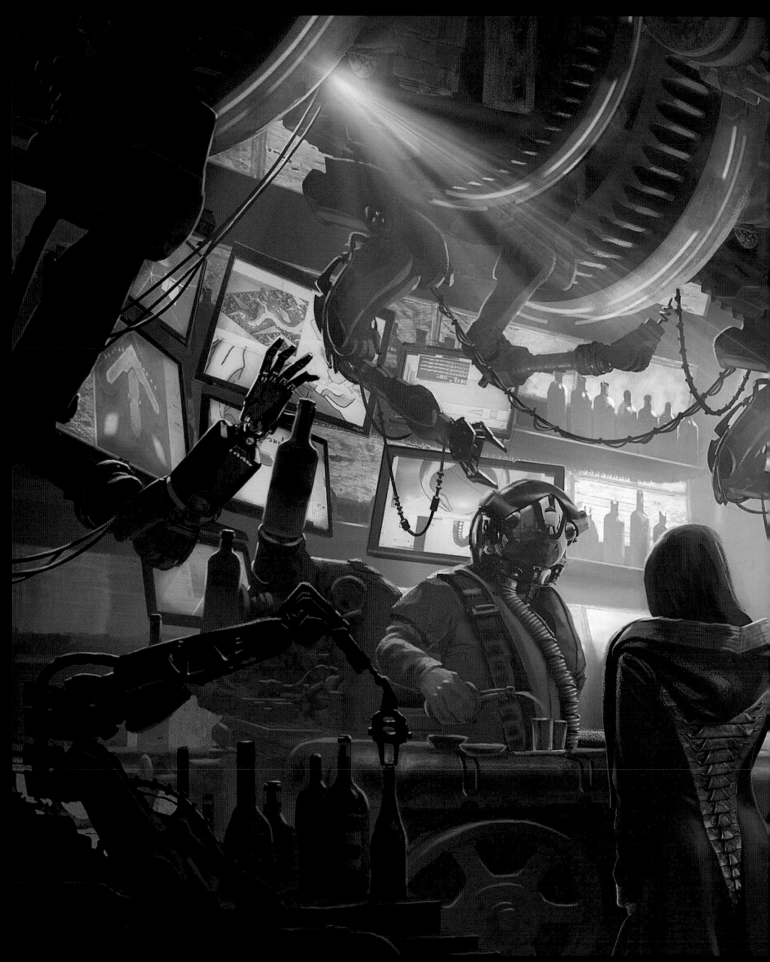

賽博龐克酒吧

創作者：Anthony Brault

創作概念

這幅作品的主要目標是創建一家自動化的酒吧。Anthony 添加了窗戶作為畫面背景的主體，其本質上是一個金庫大門和管道的混合產物。他想要利用那些本身並非賽博龐克，但卻能在賽博龐克的風格下很好地發揮其自身特色的元素來完成一件作品，這扇來自一家舊銀行的金庫大門給了他實現這一想法的絕佳機會。

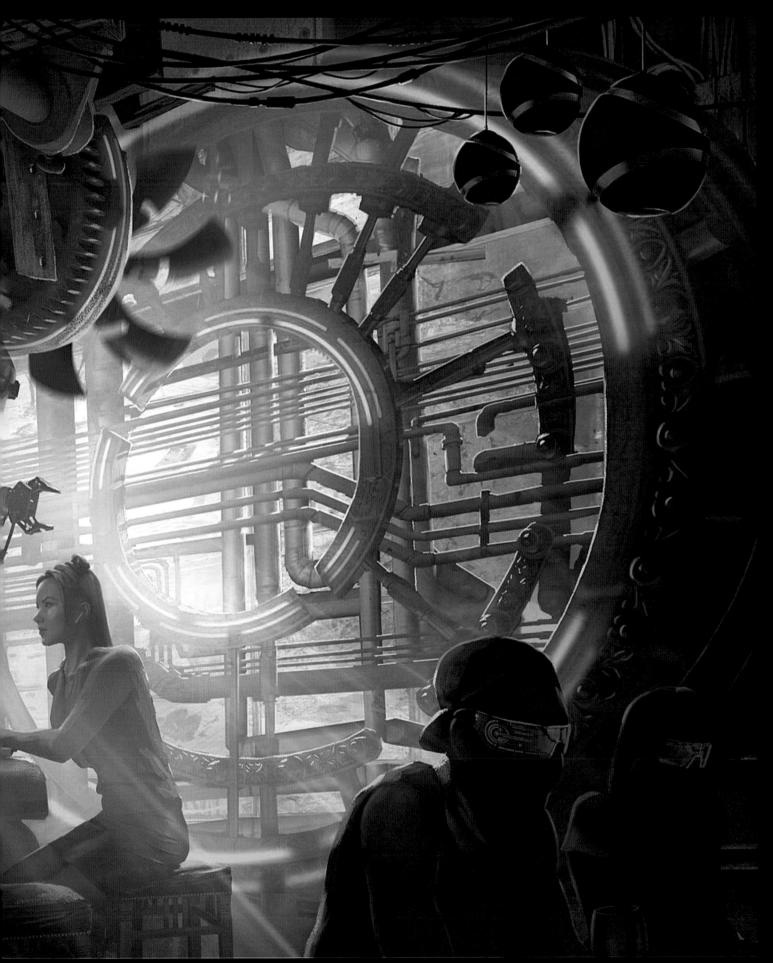

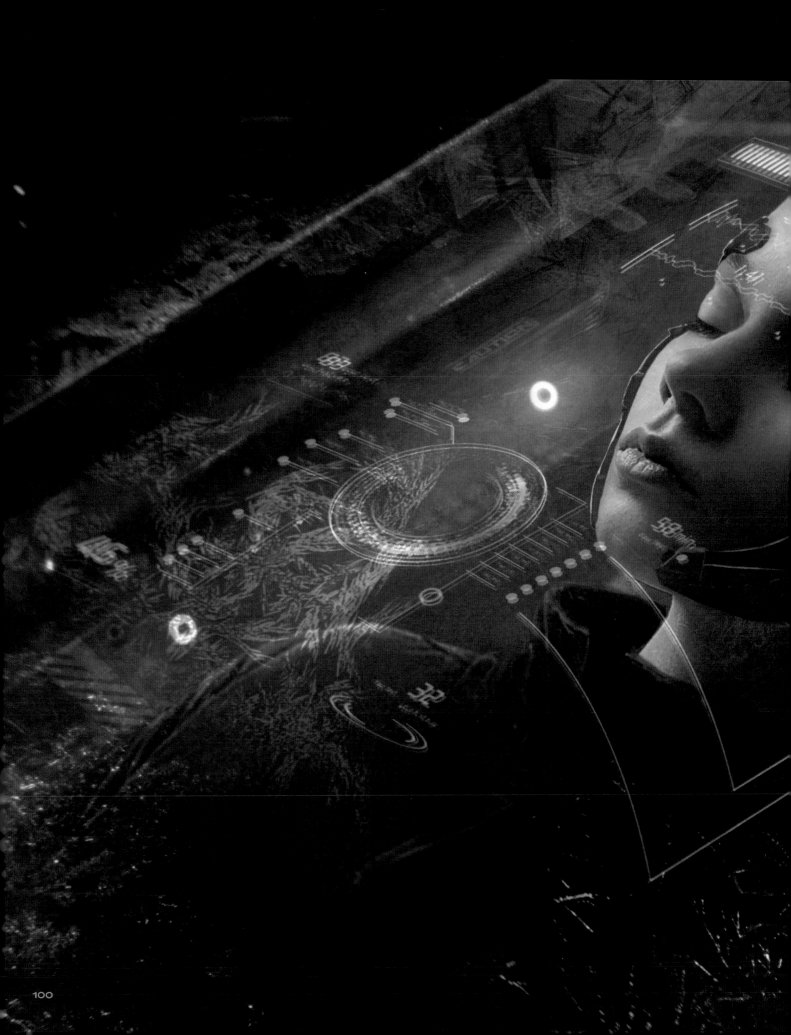

製冷劑

創作者：Vladimir Manyukhin

使用工具

Adobe Photoshop、3Ds Max、ZBrush、Keyshot

創作概念

一個困在低溫太空艙裡沉眠已久的人，周圍結滿了雪霜。

創意實現

使用陰影創造寒冷的感覺。

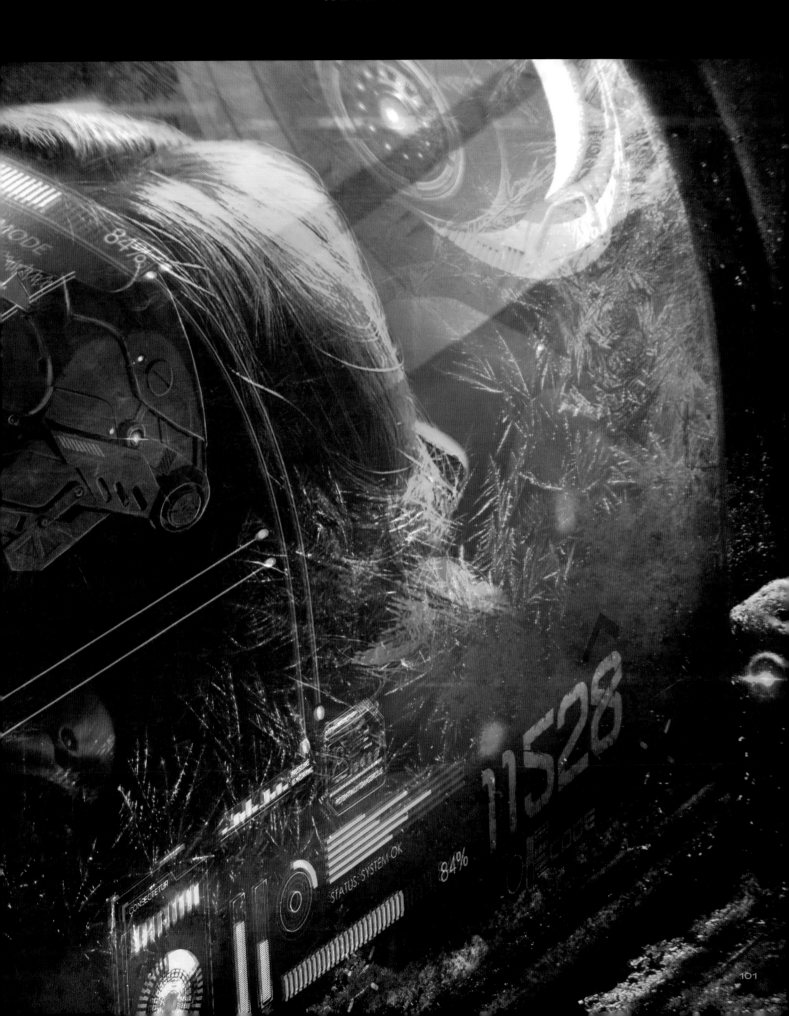

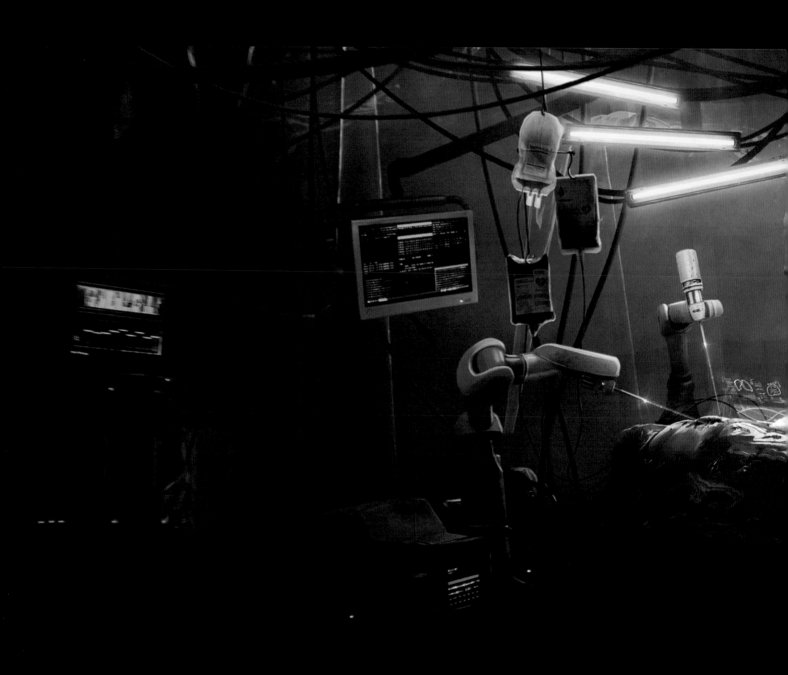

賽博弗蘭肯斯坦

創作者：Vladimir Manyukhin

使用工具

Adobe Photoshop、3Ds Max、ZBrush、Keyshot

創作概念

賽博龐克時代的弗蘭肯斯坦博士（科學怪人之父）。

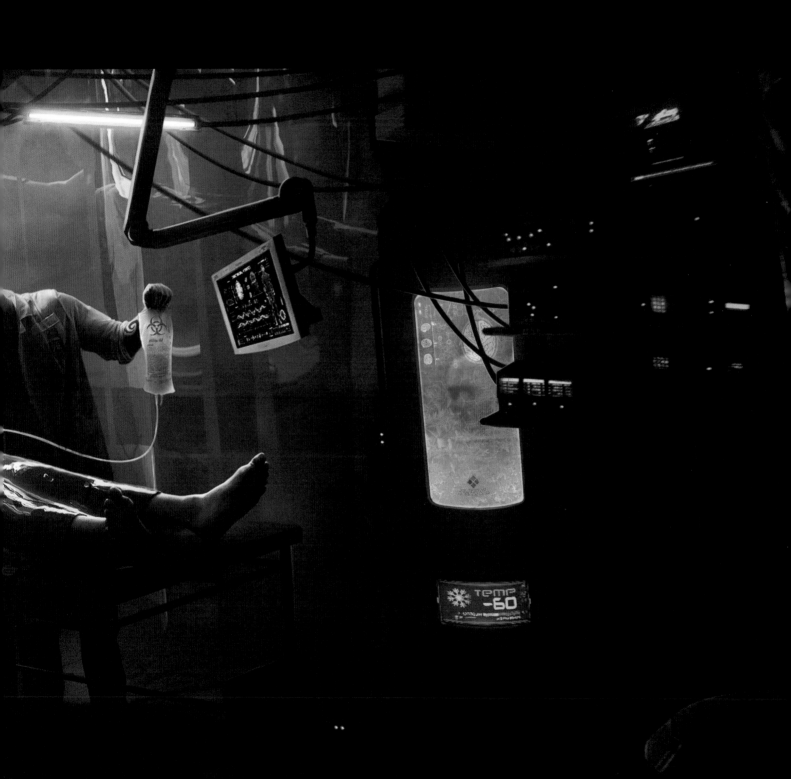

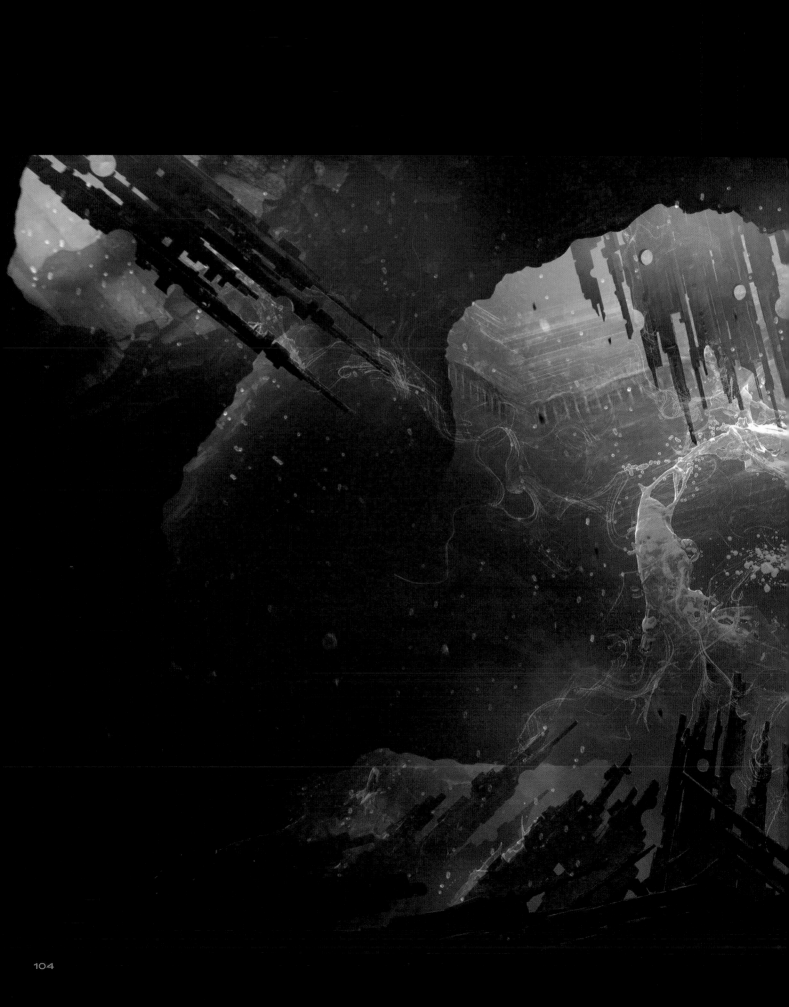

紅色元素

創作者：Vladimir Manyukhin

使用工具

Adobe Photoshop、3Ds Max、ZBrush、Keyshot

創作概念

外星文明，新世界與星球，對於紅色神秘物質元素的研究。

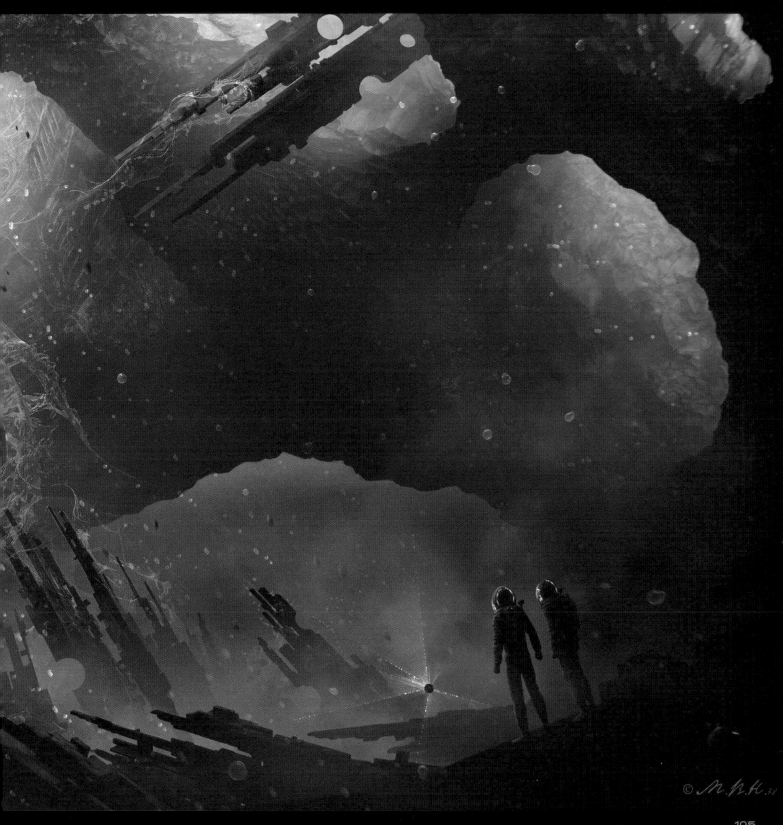

您如何理解賈博龐兒？

新技術會變成日常生活。

一個人類文化的衰落與電腦時代的技術進步交織在一起的世界。

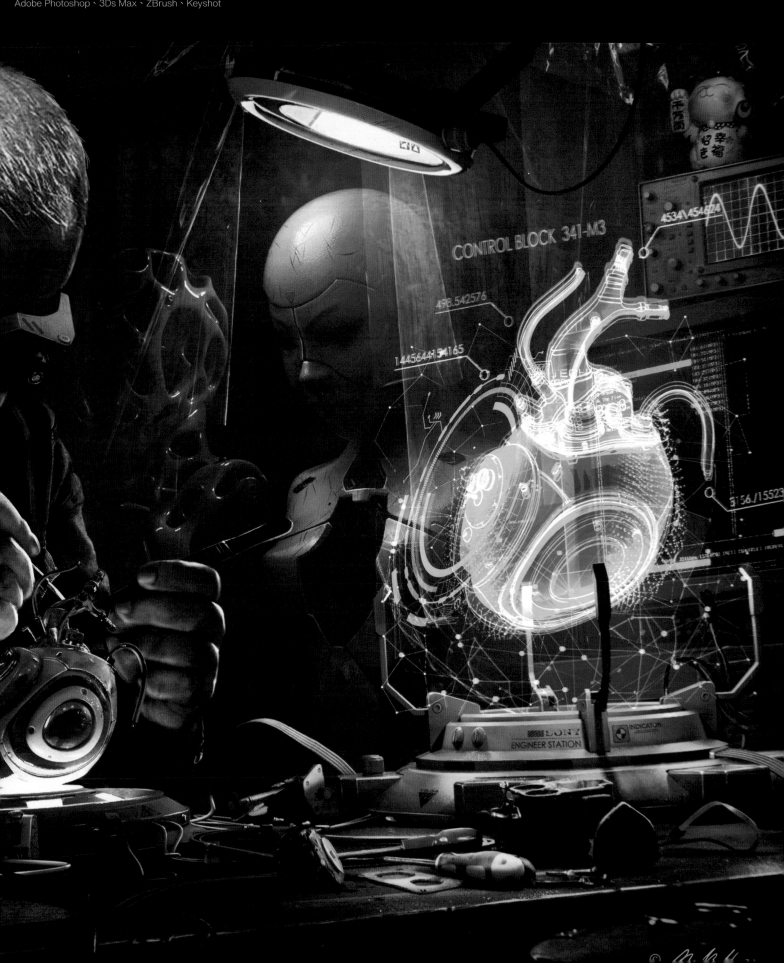

修理者阿由

創作者：Vladimir Manyukhin

使用工具

Adobe Photoshop、3Ds Max、ZBrush、Keyshot

創作概念

在未來，由一間小工作室裡的老師傅來修復賽博移植品和義肢將成為可能。

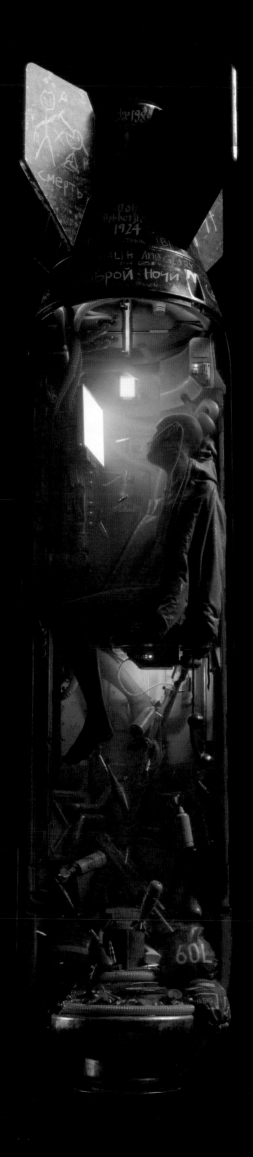

閃擊

創作者：Cornelius Dämmrich

協作：Lukas Guziel、Helena Leinich、Moritz Schwind、
Jasmin Einert、Raphael Rau

使用工具

Cinema 4D、Fusion 360、Daz Studio、Octane、
Substance Painter、RizomUV、
Marvelous Designer、Adobe Photoshop

關於作者

Cornelius Dämmrich 於 1989 年出生於東柏林，目前居住在德國科隆，是一名自學成才的 3D 藝術家。他在 6 歲時用版本很早的 PC Paint 畫了 Michael Denio 開發的遊戲中的角色「漫畫船長（Captain Comic）」，這是他第一次接觸數碼繪畫。他在德國傳媒大學科隆校區學習傳播與媒體設計，並以藝術學士學位畢業。其作品包括一些已出版與獲獎的 3D 美術作品、美國宇航局（NASA）噴氣推進實驗室的未來概念和 Logo 動畫。

創作概念

以藝術家 H.R.Gigers 的名作《生育機器》（Birth Machine）和 How-And-Why 系列科普童書為靈感，Cornelius 試圖改變他一貫的工作風格，創建一個沒有實際物理空間的氛圍作品。

創意實現

在這張畫面上，一個人坐在第二次世界大戰的空襲炸彈裡，被炸彈外部的一個大光源和內部的幾個小光源照亮。炸彈整體在視覺上被一分為二，所以你可以看見裡面所有技術設備，例如一塊螢幕、一台電腦、一台迫擊炮和一隻急救箱。所有的東西看起來都是用過的，有許多磨損，沒有一樣是全新的。炸彈外面滿是俄語、德語和英語的塗鴉。

您如何理解賽博龐克？

人類似乎總是對未來抱以樂觀態度，而我認為賽博龐克探索了科幻的一種方向：事情並沒有按照計畫發展，而是進入了一個我們無法自己解決問題的版本的未來。賽博龐克結合了社會的不公與高新技術的發展，提出了許多「如果……會怎樣（what if）」的問題。如果資本主義變得更糟怎麼辦？如果貧富差距更加擴大怎麼辦？如果第三次世界大戰發生在政府和駭客之間怎麼辦？諸如此類等等。

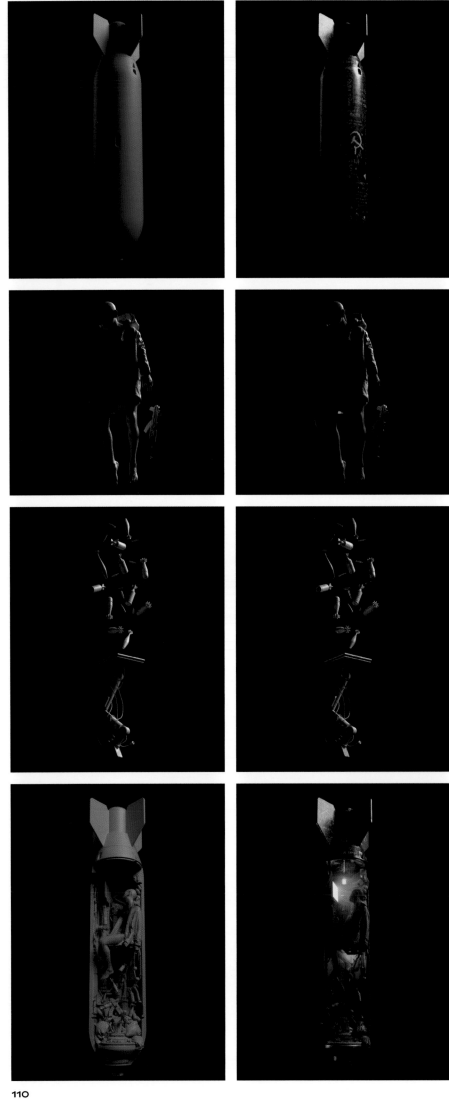

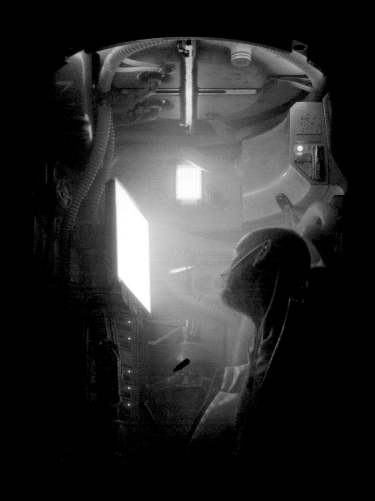
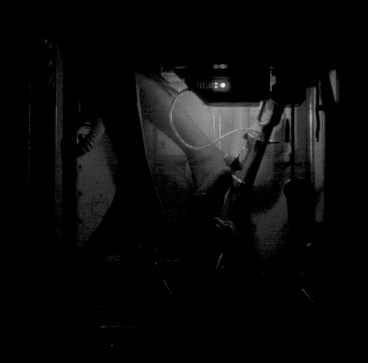

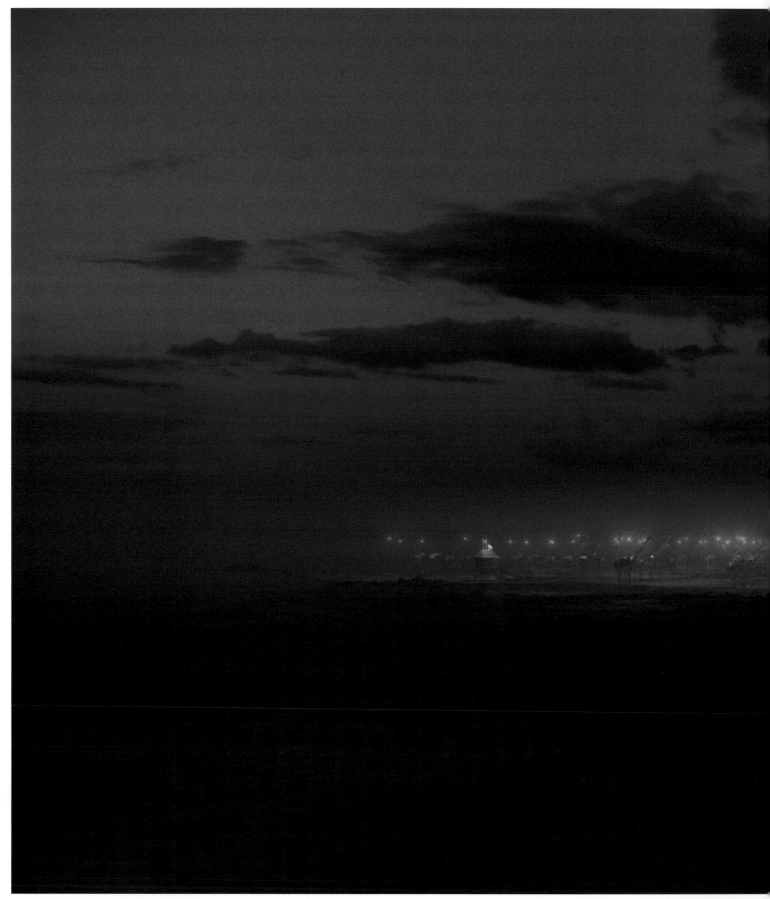

蘇聯境外設施

創作者：Petter Steen

使用工具

Maya、Nuke、Clarisse、Substance Painter

創作概念

作者 Petter 製作了一系列圖片和視頻短片，探索如果冷戰沒有結束，東、西方之間的競爭一直持續到 21 世紀末的情形。

柏林牆 2083

創作者：Petter Steen

使用工具
Maya、Nuke、Clarisse、Substance Painter

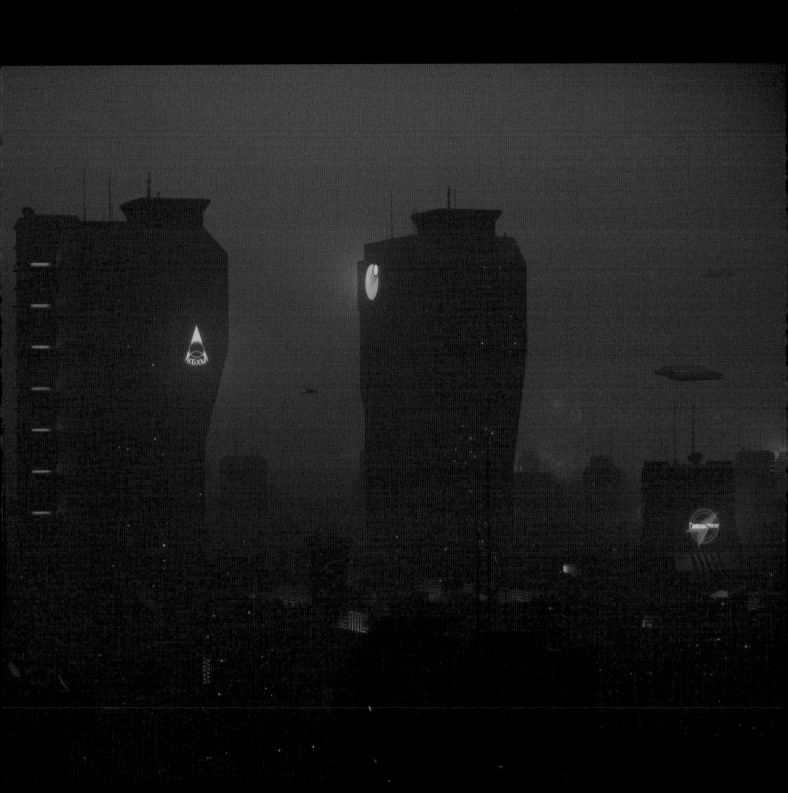

您如何理解賽博龐克？

不久的將來為高科技所操縱的世界。

技術代表著人類為了抵抗自然的吞噬而生存下來的最後機會。

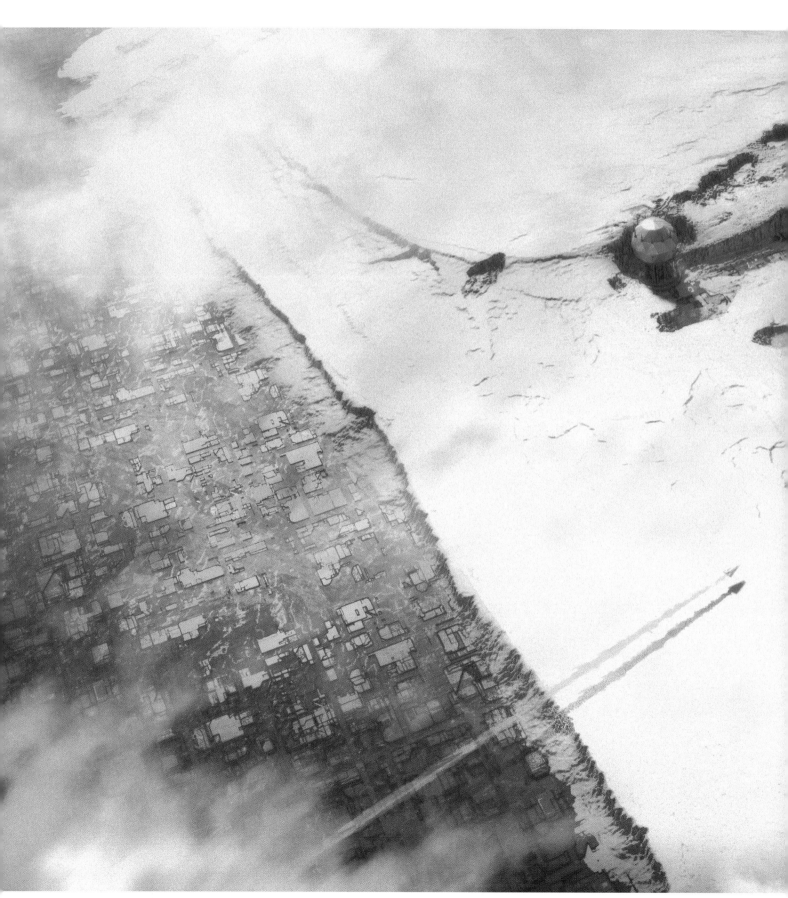

北極城市

創作者：David Alvarez

使用工具

Blender、Octane Render SA、Adobe Photoshop

作品簡介

2200 年，氣候變化使世界發生突變，人類被迫生存於地球表面之下。

創作概念

場景是一個位於北極的隱匿城市，鑒於它與這個國家的其他地方相隔絕，也可能是一個秘密的地下軍事基地。

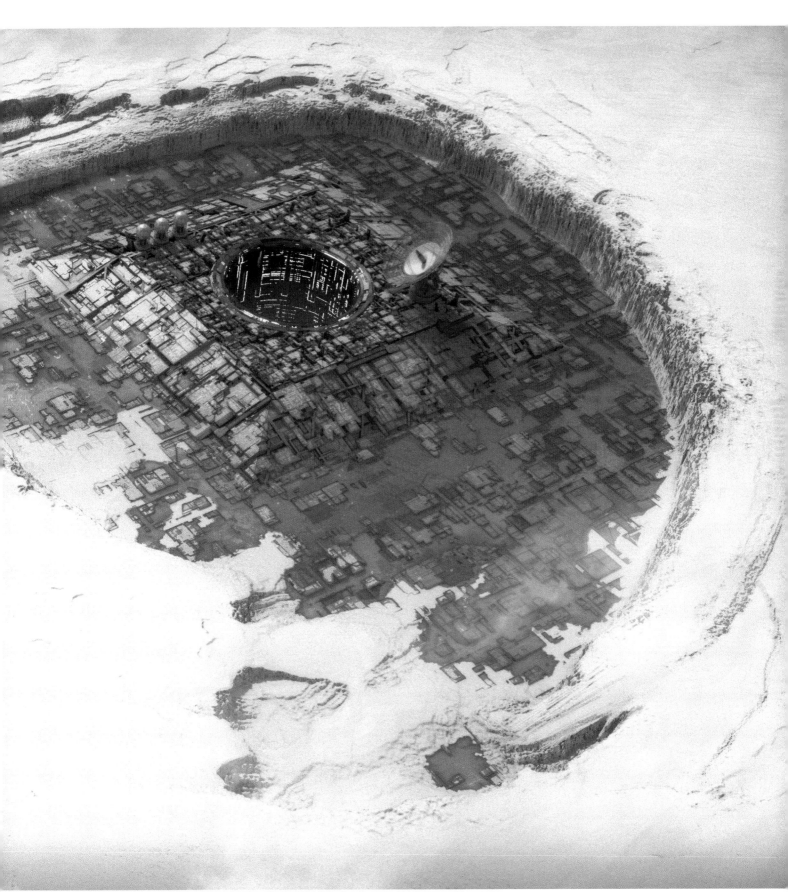

草圖

遮罩

陰影

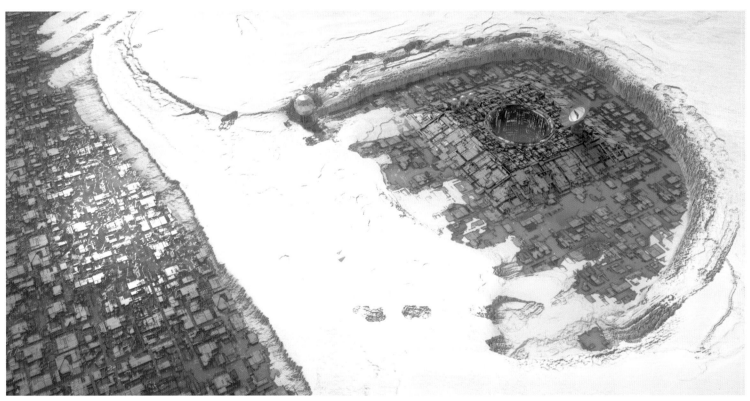

渲染

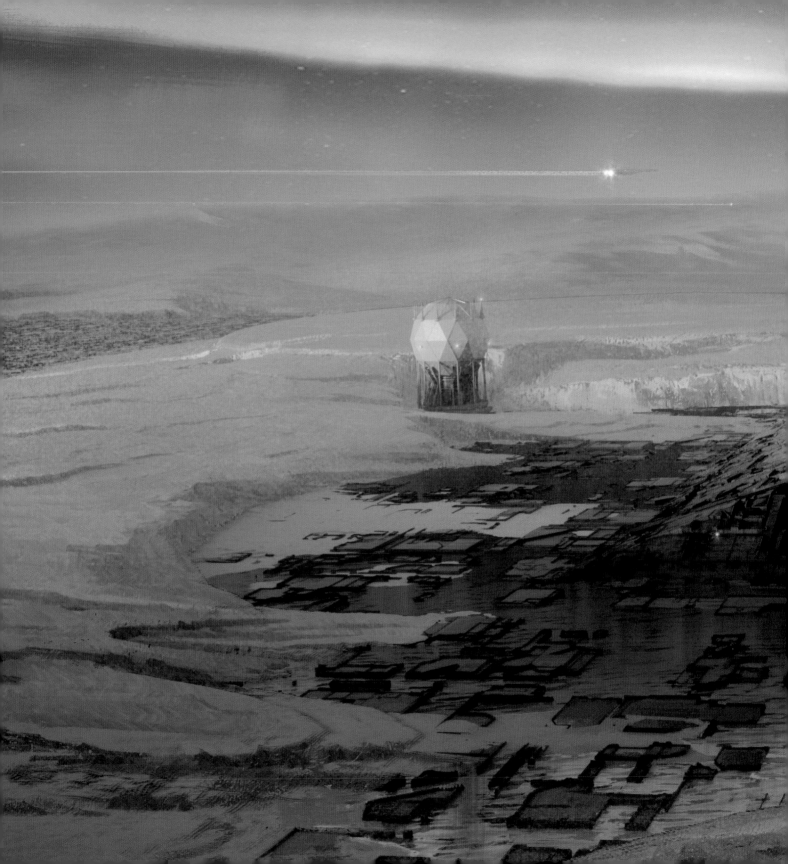

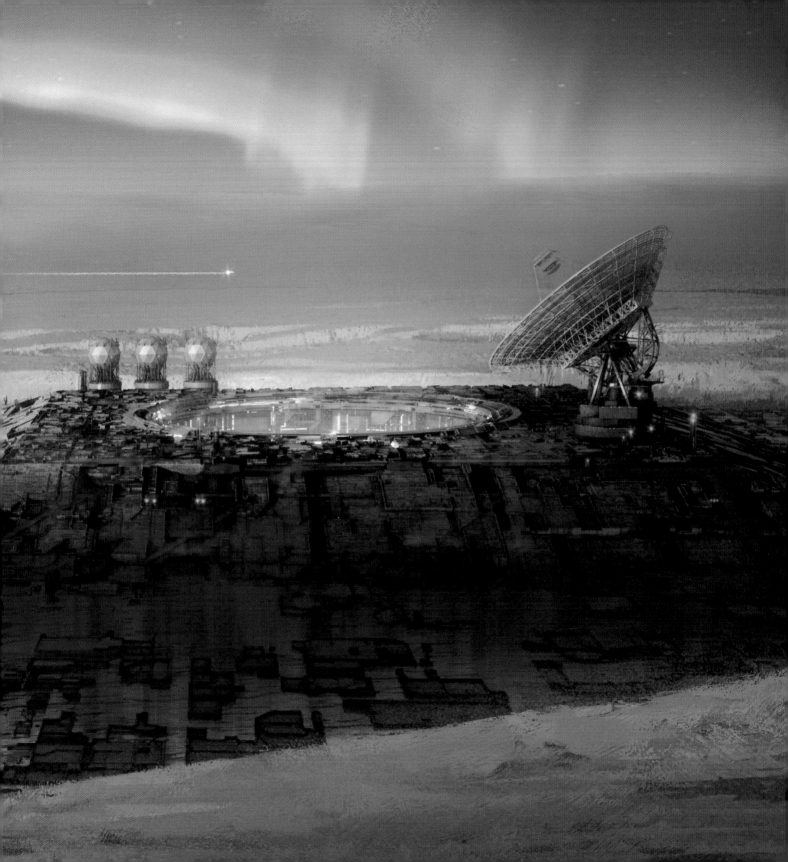

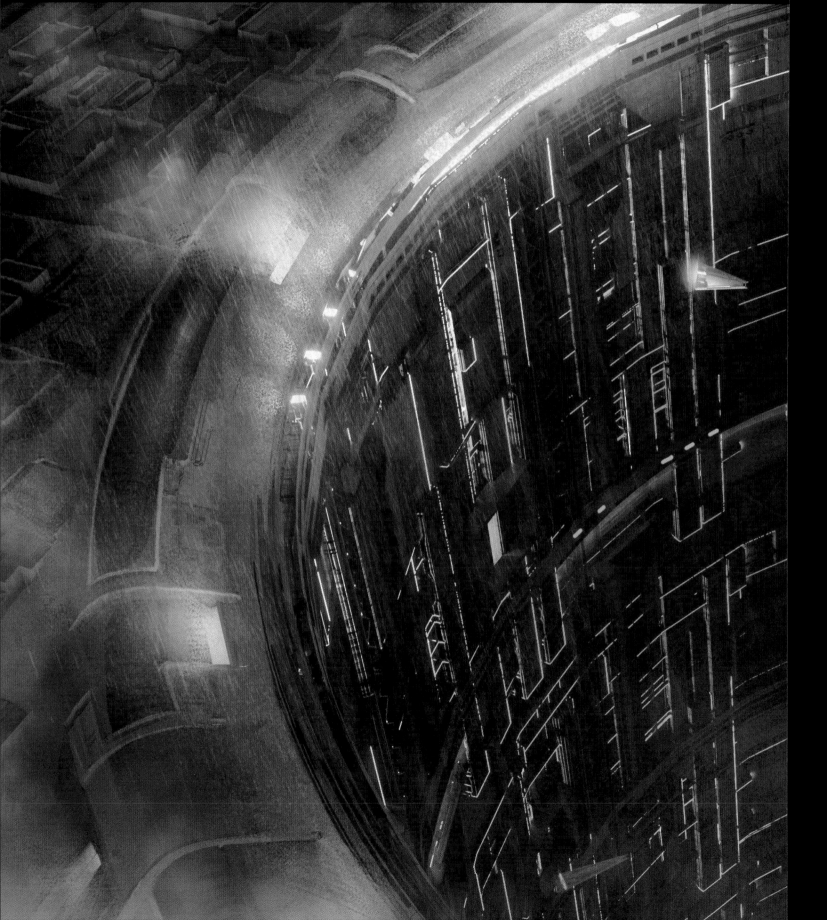

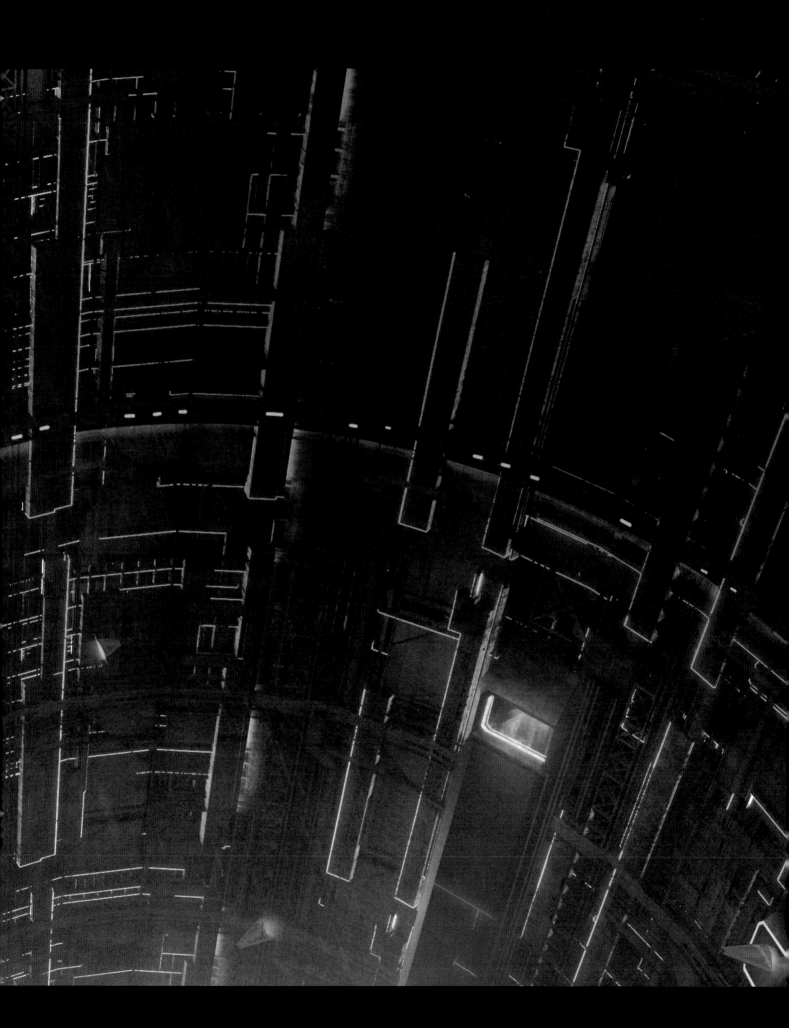

您如何理解賽博龐克？

賽博龐克是對於我們的未來的一種反烏托邦式展望。

它充滿了高密度的擴張城市、財富差距、人體改造，人和機器的界線變得模糊不清。

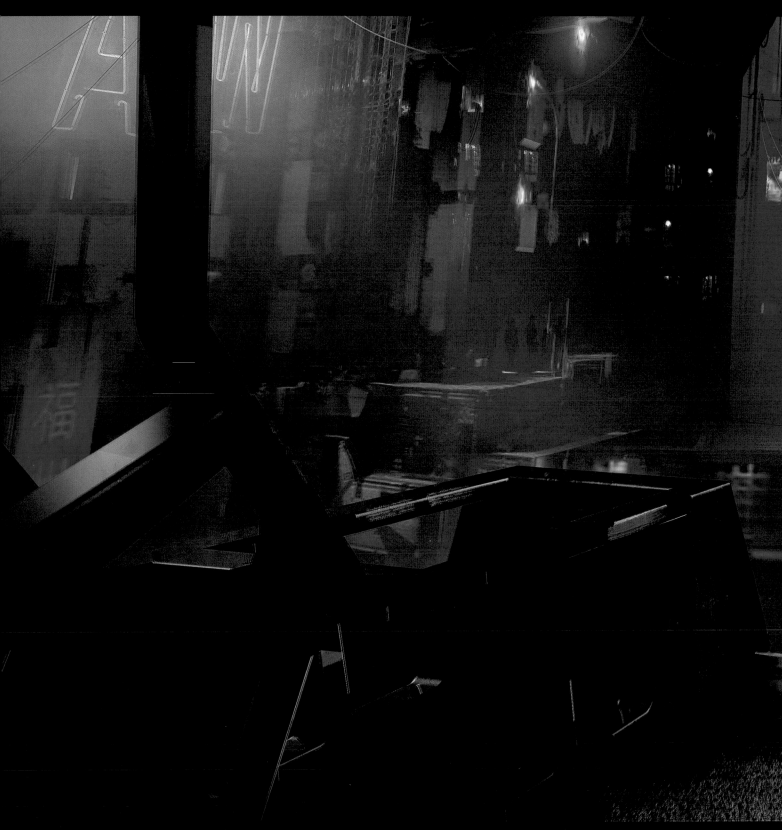

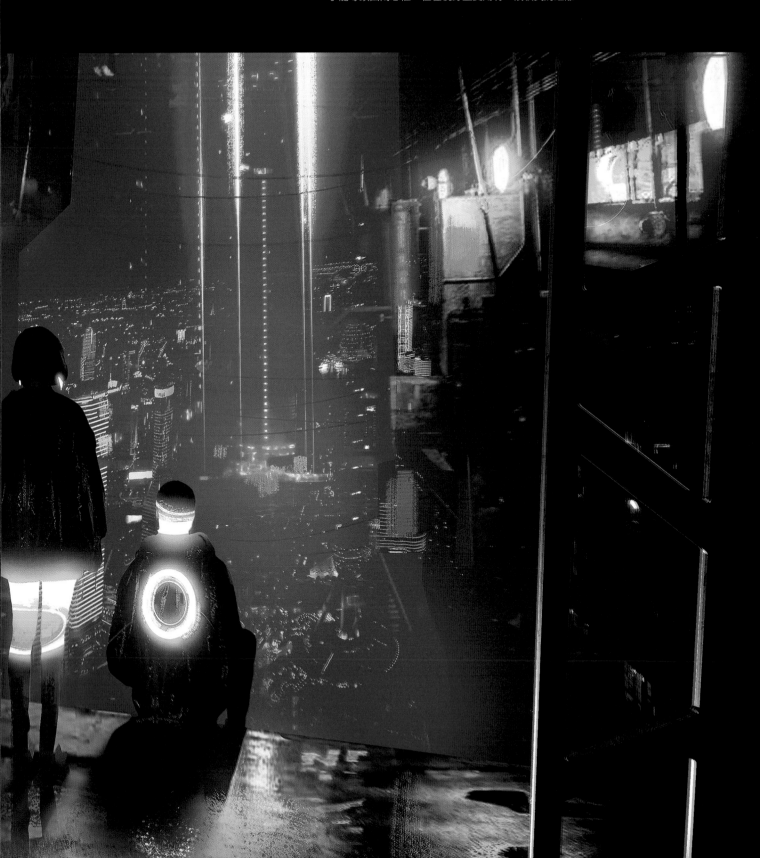

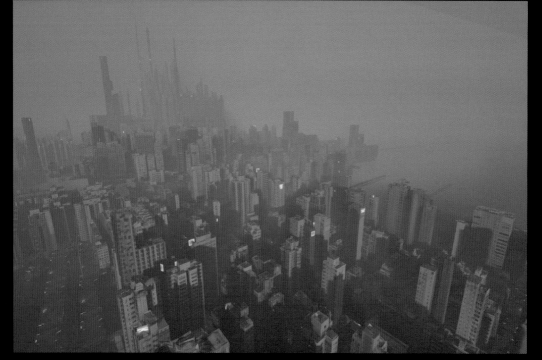

城市佈局試驗圖

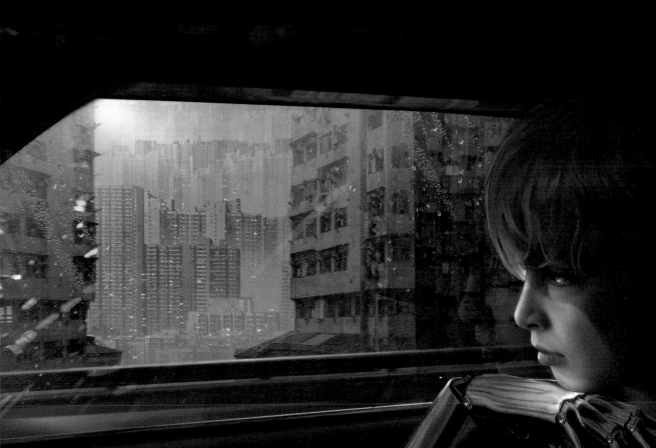

通勤回家

創作者：Samuel King

使用工具

Blender、Google Earth、Adobe Photoshop、Marvelous

作品簡介

作者 Samuel 想要創建一個更柔和也更有真實感的賽博龐克背景，這種類型的反烏托邦具備成為事實的可能性。

創作概念

作品始於一張使用攝影測量和基礎照明建構城市佈局的試驗圖，Samuel 想要利用這座剛完成的城市來進行一些更個人化的創作。

創意實現

Samuel 原本可以從很多不同的視圖角度來創作這件作品，但經過一些試驗，他最終選擇讓視角聚焦於角色的假肢而不是城市本身。

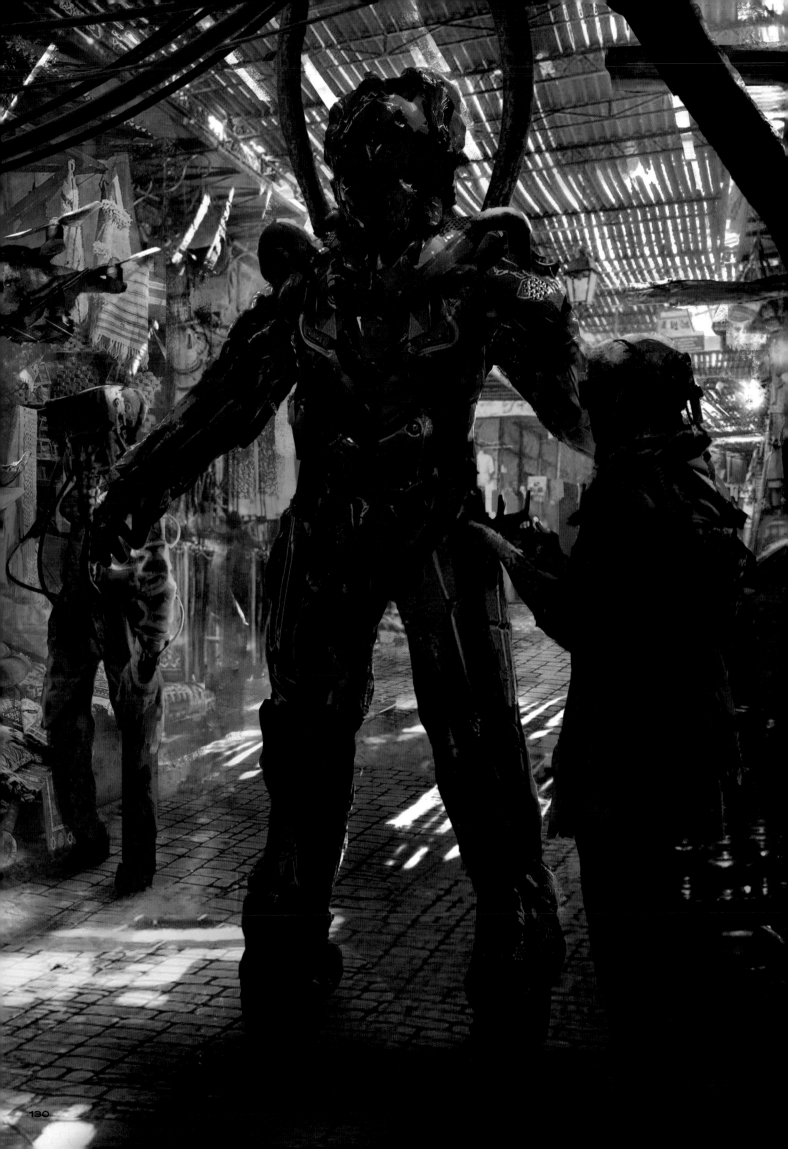

診斷檢查

創作者：Eddie Mendoza

使用工具

Adobe Photoshop、3DCoat

關於作者

Eddie 是一名概念藝術家和插畫師，從事視頻遊戲與電影行業。

創作概念

在一個擁擠的賽博龐克時代的市場，一台機甲正在進行日常維修。

您如何理解賽博龐克？

我通過觀看《阿基拉》《銀翼殺手》《攻殼機動隊》得到了賽博龐克的啟發。但我也喜歡賽博龐克在政治層面的表達——人口爆炸、污染、技術與倫理，以及大型企業權力的濫用。我認為這些都是與我們的社會息息相關的主題。現在是一個技術和社會都在劇烈變革的有趣時代，我想我們已經生活在賽博龐克之中。

1.在3DCoat中創建大致造型

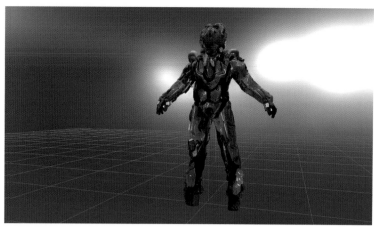

2.在設計造型上添加紋理和細節

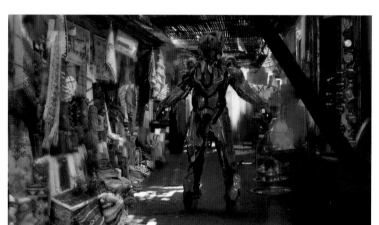

3.參考摩洛哥的集市和地毯市場的不同照片,創造一個大致的背景

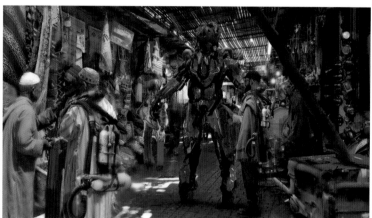

4.增添人物和更多細節來強化故事性

5.在PS中疊加圖層使整個場景變暗

6.用PS的圖層遮罩(layer mask)繪製光線

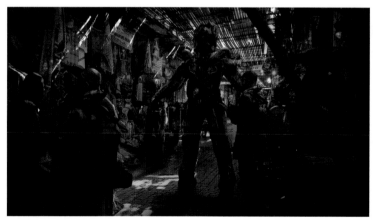

7.為場景添加更多光線和細節

8.添加氛圍和霧氣效果,讓市場場景層次感分明

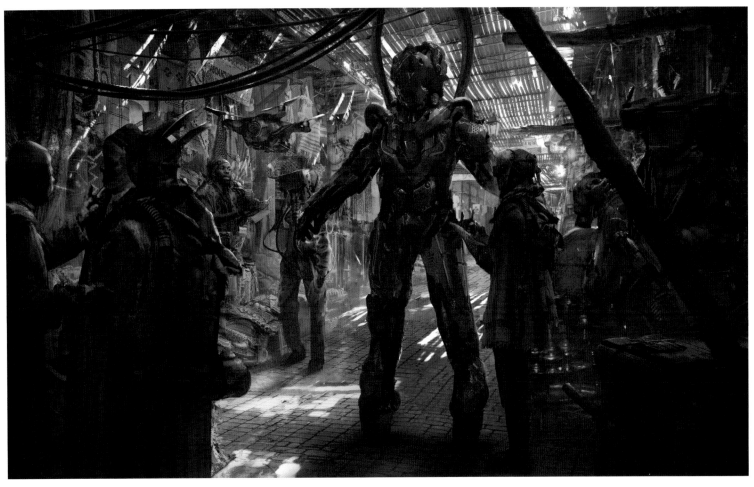

9.修整透視，並添加一個飛行無人機

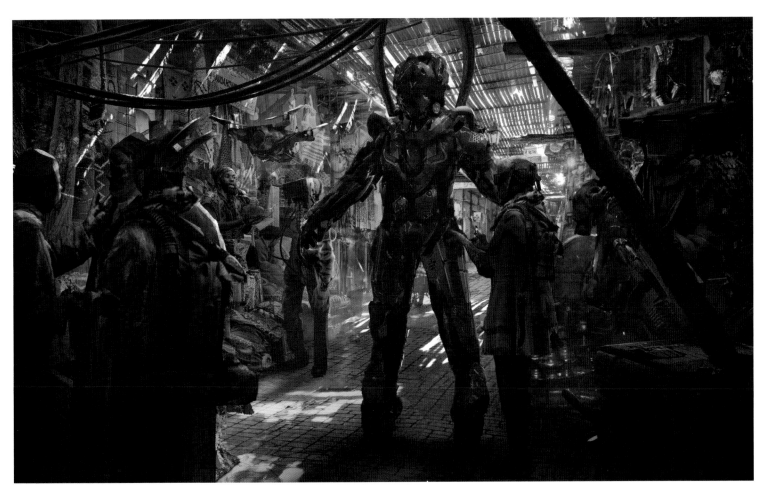

10.最終修改，完成

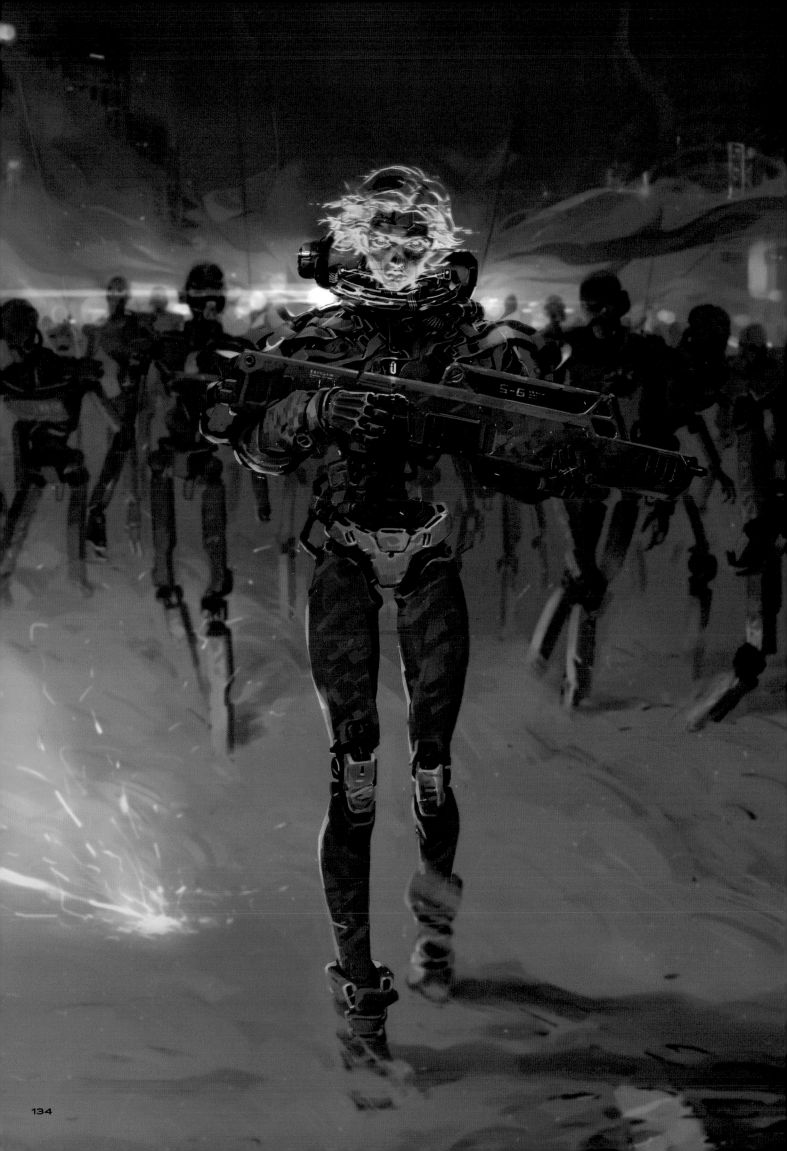

賽博幽靈

創作者：Thanh Tuan

使用工具

Adobe Photoshop

創作背景

這幅作品是為參加 2018 年 10 月 Facebook 的「角色設計挑戰」（CDChallenge）活動所創作的，作者 Thanh 記得當月主題是「幽靈與鬧鬼」。這是一個純娛樂性的項目，但他做得相當認真。Thanh 熱愛科幻小說，所以他幾乎立刻就決定了他的參與作品將會是以「賽博幽靈」為主題的插畫（類似於《攻殼機動隊》）。

創作概念

末世背景下，一個數位化的思想棲居於一具機體當中，其機殼是不同款型的機器人或改造人的身體部件拼湊而成的。而他／她正要帶領一眾機器工人發起反抗。

氛圍：科幻、末世、反叛。

您如何理解賽博龐克？

我認為它的關鍵字就已經說明了一切：高科技，低生活。

當然，我的靈感來自眾多經典作品，包括《攻殼機動隊》《蘋果核戰》《銀翼殺手》等。

沒有全息臉孔的機器人狀態

寬屏版本

1.最初的草圖
Thanh總是會在開始前先仔細構思，這張草圖看上去很簡單，但調動了他的積極性。參與活動要求繪製一幅全身機械人物的概念圖，不過他還按照他自己的想法製作了一個銀幕寬屏尺寸的版本。

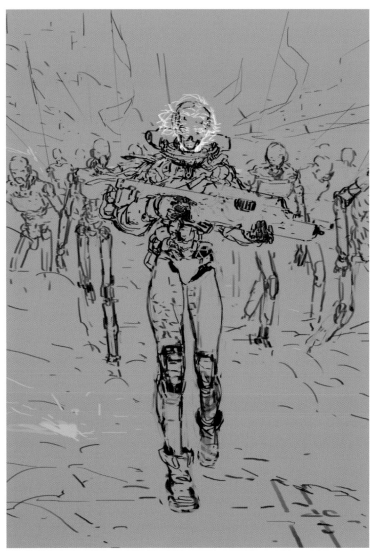

2.完整的草圖
在這一步，很多細節都被確定下來了，包括主角的全息臉孔、受損的軀體、暴露在外的電線，以及背後的機器人們的形態……它們舉著旗幟與照明彈佔領了整條街道。

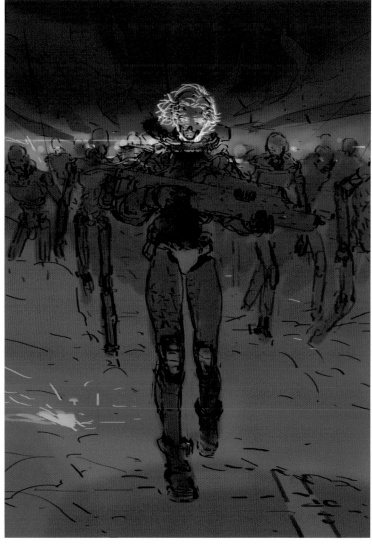

3.大致上色
不需要在顏色上考慮太多，它從一開始就在那裡了：末世的棕黃色、反抗的紅色、科幻的霓虹藍與紫色。

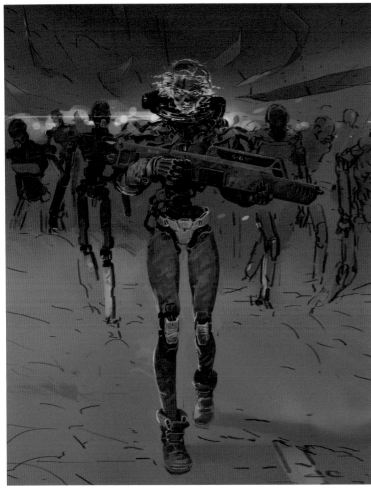

4.渲染
為主角上色，使用了基礎的橢圓和圓形筆刷，還有套索工具。

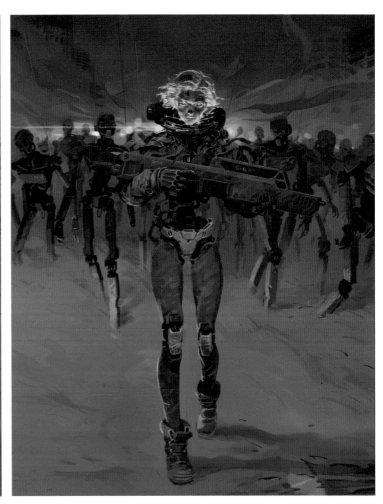

5.填充背景
每個機器人的造型都被設計得不一樣，這讓這個作品看上去更加生動自然。而飄動的旗幟將畫面的焦點聚集在主角身上。

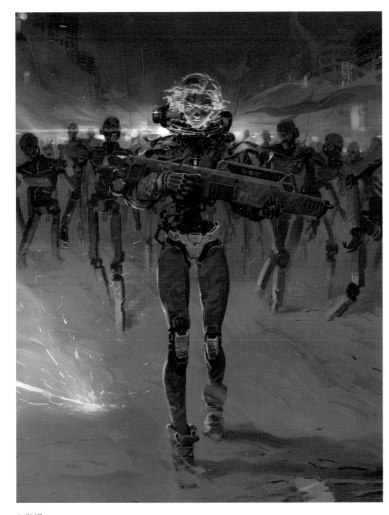

6.微調
調整數值，並添加邊緣燈光和效果。

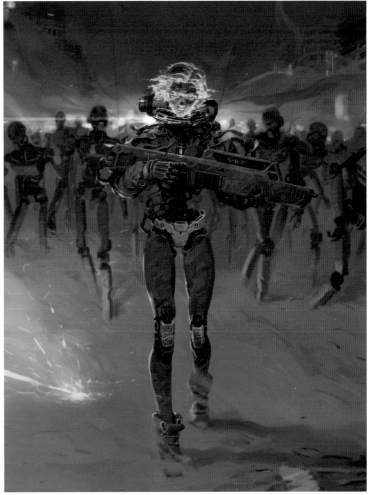

7.最終成品
做了一些修飾：色彩平衡、對比以及模糊背景。

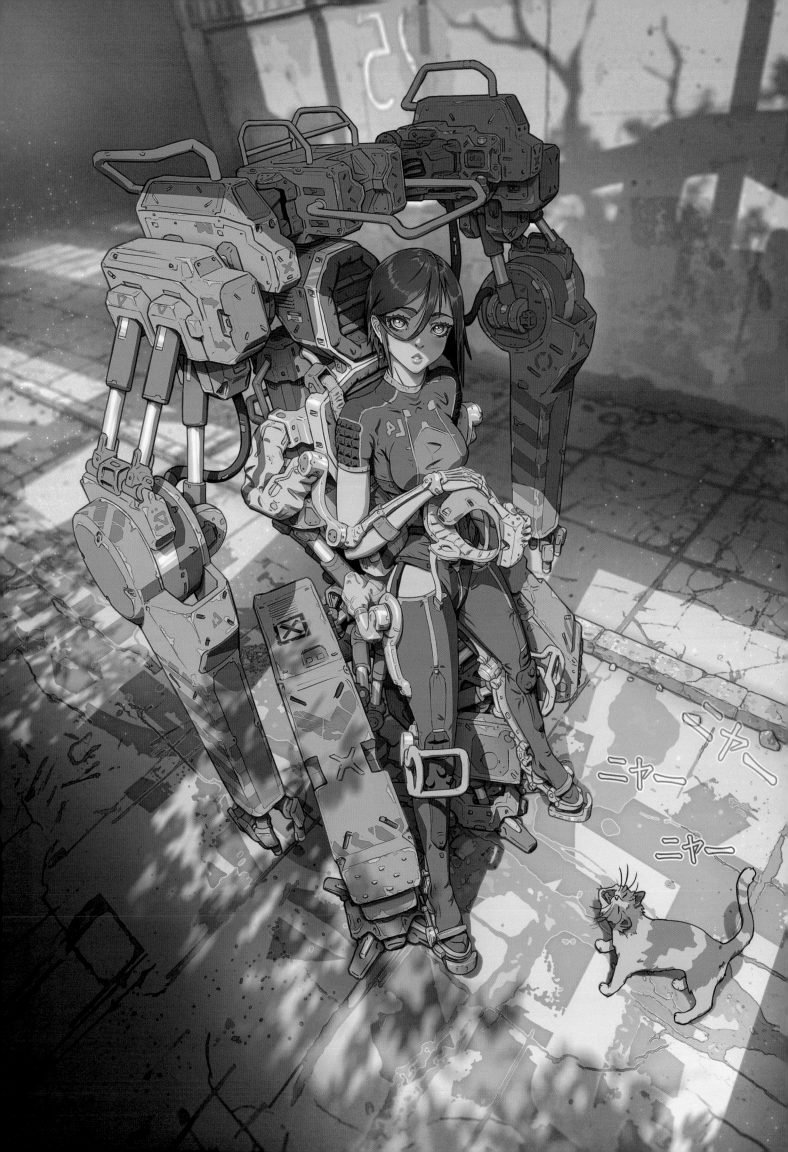

重型外裝甲

創作者：Vasiliy Kovpak

使用工具

Adobe Photoshop、Autodesk 3Ds Max

創作背景

Vasiliy 在一個小型休閒遊戲開發團隊擔當 2D 環境藝術家。在空閒的時間裡，他沉迷於科幻作品（包括書本、電影、動漫、遊戲等），喜歡畫一些女孩的角色形象。由於一個畫面中只有人物會顯得有些單調，他嘗試將他的這些角色置於某種處境當中，讓圖片講述一個故事。

作品簡介

身穿重型裝甲從事繁重或危險作業的女孩們。外裝甲讓女性得以擁有能力和男性一起進行重體力生產工作。

創作概念

未來，人們越來越需要機械和機器人的說明，它們中的一部分是以裝甲形式發揮作用的——一種不用進行昂貴且可能帶來危險的人體或生化改造就可以提升人類技術能力的設備。裝甲被廣泛應用於各個領域：重工業、建築、醫學、警備和軍備等。

創意實現

作品是以近似動漫的風格繪製出來的，這一風格具有更簡潔的陰影，而且有利於表現大量的細節，讓畫面總體看上去更加乾淨靈動。作品主要使用 Adobe Photoshop 製作，利用 Autodesk 3Ds Max 添加了額外元素，如 3D 紋理和背景中某些快速處理的部分。

您如何理解賽博龐克？

現如今提到「賽博龐克」這個詞，在我看來更多的指的是「後賽博龐克」或「賽博龐克視覺美學」，因為賽博龐克本身已經是一個死在 20 世紀八九十年代老式科幻小說中的幽靈了。
但它的主要理念仍然存在：高科技，低生活。

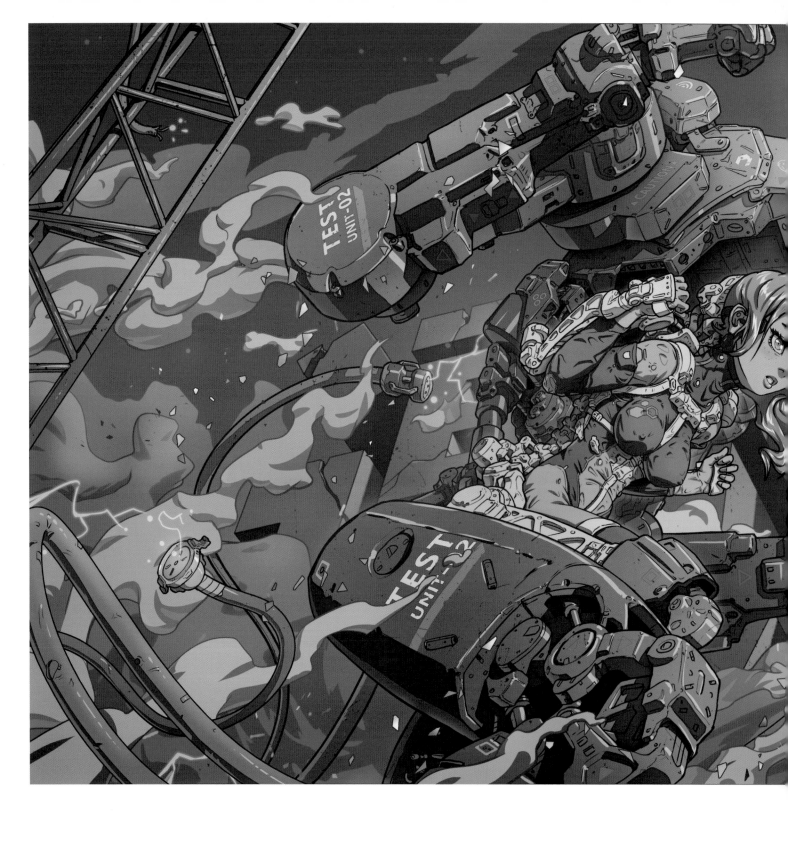

創作概念

比起大規模的擴張城市，Elijah 更想營造一個讓人感到親切的環境，他發現這樣更能讓觀眾相信他創造的世界是「真實的」。當事物與人更近的時候，它們會具有質感，也會有污垢；作品中的鐵路地圖、自助終端、自動扶梯等，幾乎都有其交互性。缺乏想像力的人相比感受世界，更容易想像直接觸摸世界的感覺。

創意實現

Elijah 經常使用一種大面積都是中性色調的配色方法，在一些重點區域著重色，然後製造光影效果。這些通常是具有中值差異的互補色，目的在於將線條凸顯在前，而不是像常見的做法那樣用色彩把線條隱藏起來。

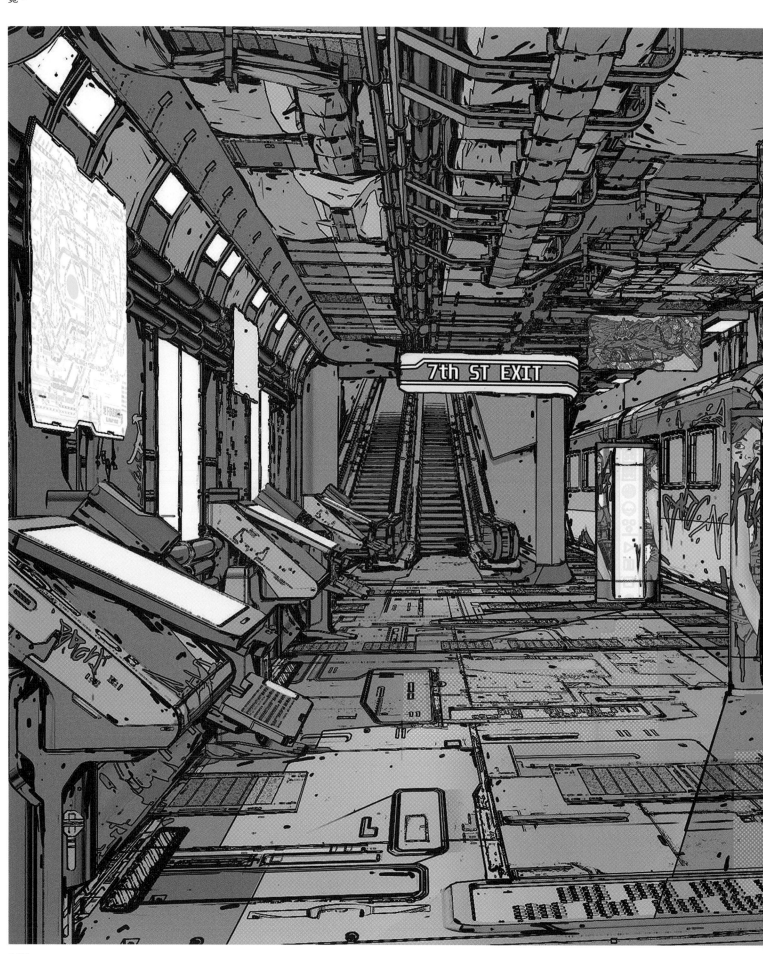

站台

創作者：Elijah McNeal

使用工具

Adobe Photoshop、Autodesk 3Ds Max

關於作者

Elijah 是美國的一位概念藝術家。他在娛樂行業工作了數年，在影視領域為許多知名項目做出過貢獻；他的大部分作品可以在《要塞英雄》（*Fortnite*）、《邊緣禁地》（*Borderlands*）、《戰爭機器》（*Gears of War*）系列、《汪達與巨像》（*Shadow of the Colossus*）等遊戲中看到。

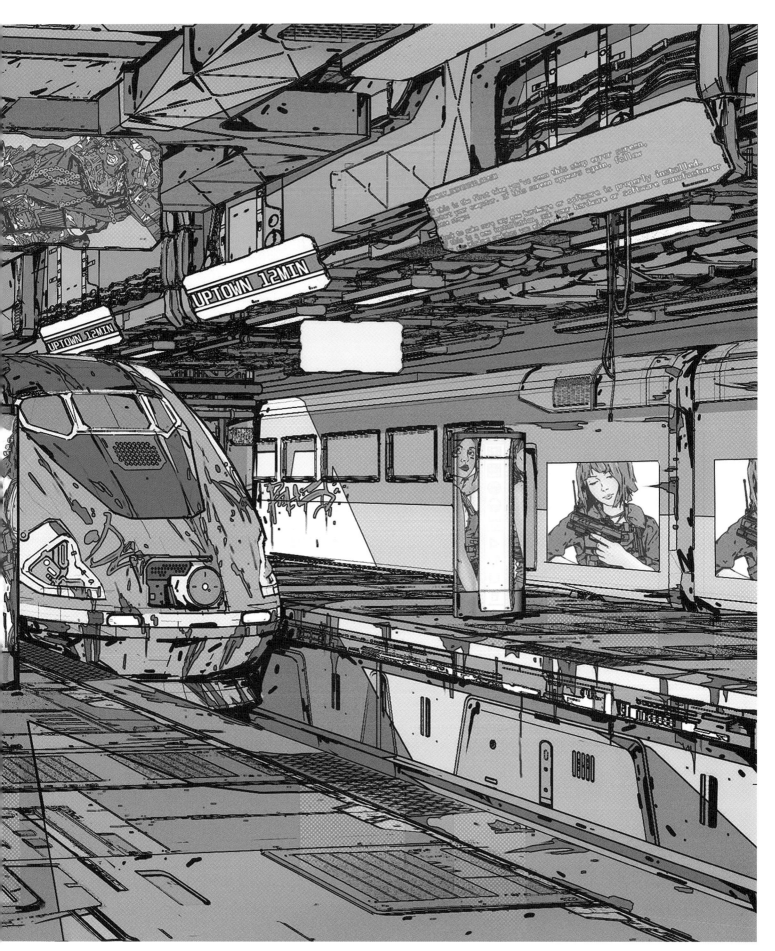

您如何理解賽博龐克？

作為一種故事元素，我認為賽博龐克是一種警告，它針對我們與技術的交互以及技術如何影響我們看待自己和他人的方式；從視覺上而言，賽博龐克則類似這個星球的病毒或者入侵物種。

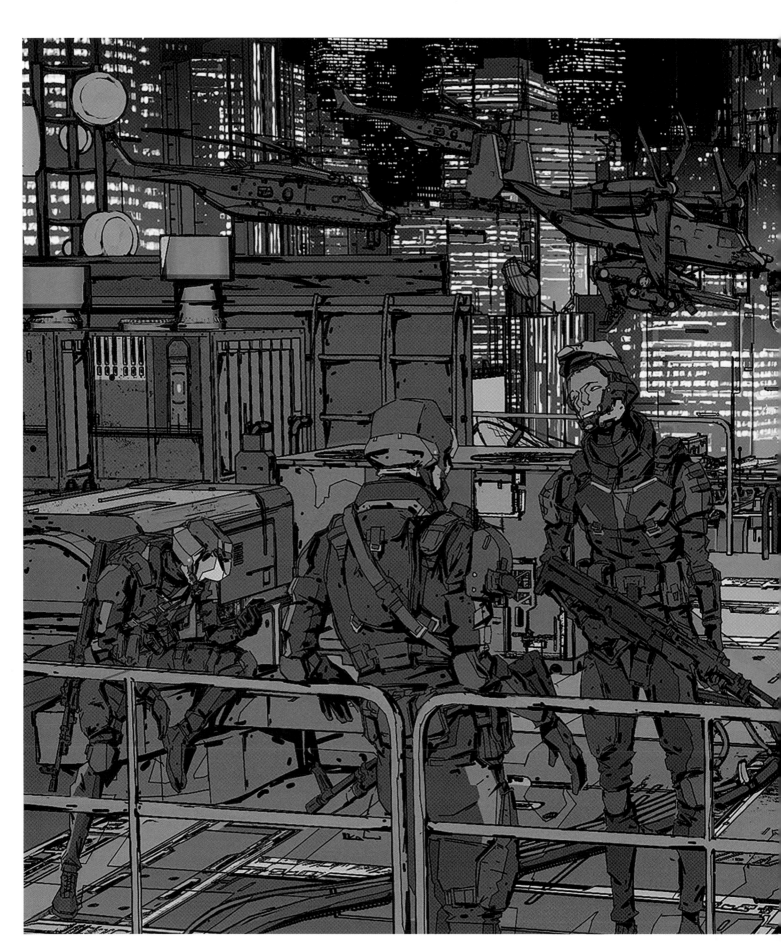

隊伍 2

創作者：Elijah McNeal

使用工具

Adobe Photoshop

創作概念

這支武裝隊衝破了整個開放式的大環境畫面，Elijah 希望在這個場景中放置一些人物，但不能把整體氣氛破壞掉。他的靈感來源於押井守《攻殼機動隊》的開場畫面。

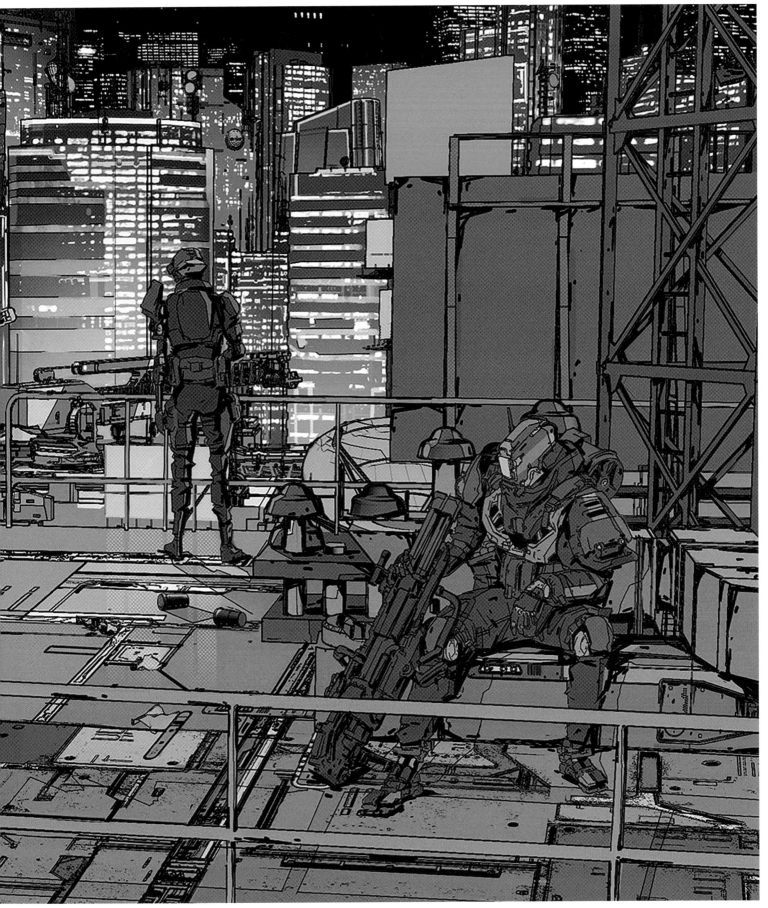

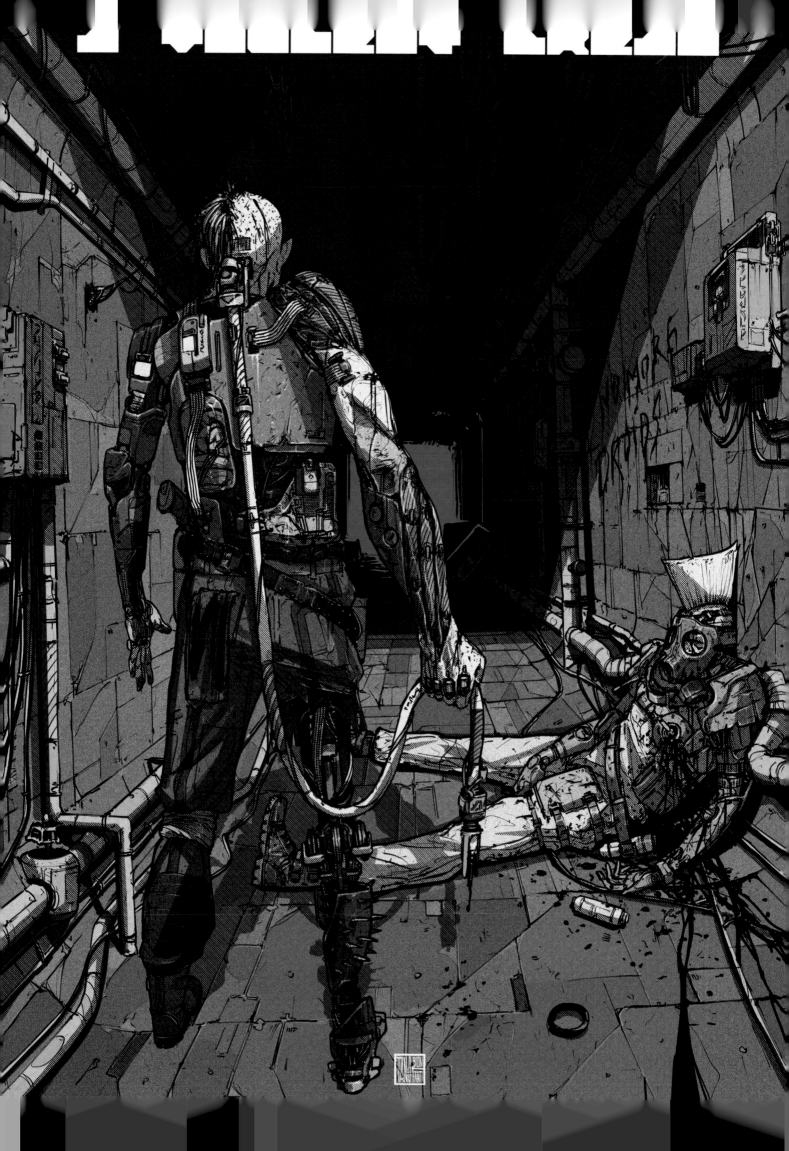

一個暴力的夢

創作者：Tano Bonfanti

使用工具

Clip Studio Paint、Adobe Photoshop
和其中平衡好用的預置筆刷

關於作者

Tano 是阿根廷的一位概念藝術家，他曾學過一段時間建築，後來輟學，從事娛樂行業。在他童年時期，賽博龐克遊戲和電影就一直對他很有吸引力。而當他發現自己可以靠繪畫這類題材的作品謀生的時候，他開始投入所有精力和時間在創作上。

目前，Tano 幾乎只使用數位媒介作畫，他認為自己對技術抱有與生俱來的熱愛，通過這些新的工具，他可以找到一種方法混合多種模擬表達。這正是他非常喜歡的一點。

作品簡介

這是一系列黑白作品的其中一幅。Tano 想混搭電影《阿基拉》、《發條橘子》、《攻殼機動隊》、《小丑》的風格來展現一個冷酷而瘋狂的賽博龐克世界。

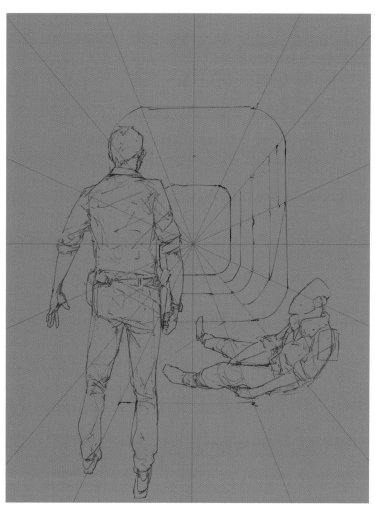

1.Tano打算在這個作品上進行消失點構圖,故先將基本的線條放進一個堅實的結構之中,借此安置角色

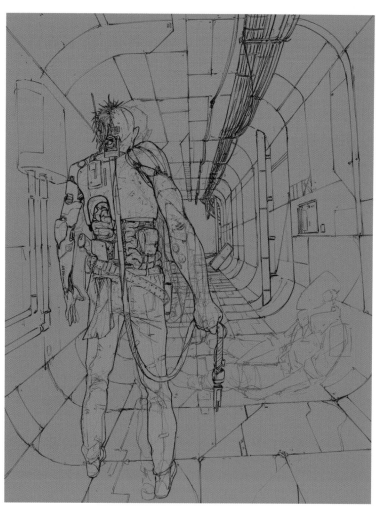

2.細化角色,並做了一個符合賽博龐克美學的設計。一些環境細節也是在這一步創建的

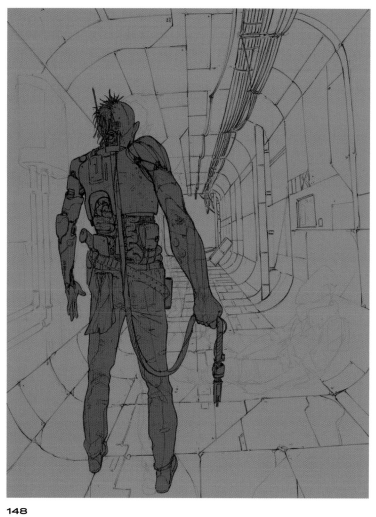

3.開始勾畫基礎圖形

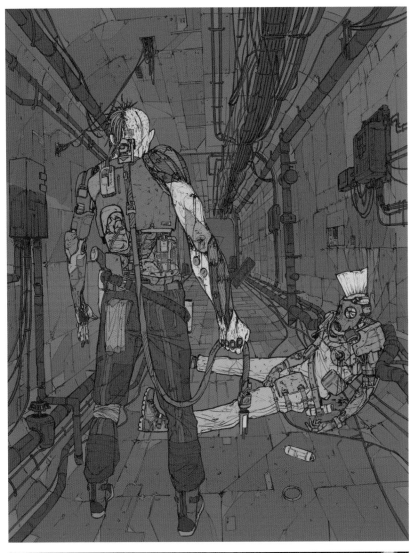

4.添加了一些額外的細節，且清理了一些線條

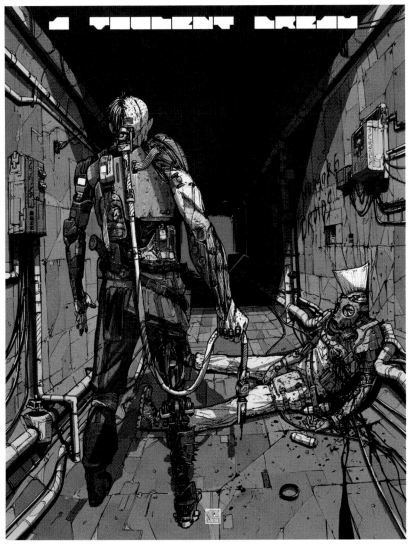

5.最後的成品添加了陰影、半色調和噪點，同時也加上了標題，進行了水準校準，
使整張圖片看起來是流行的風格

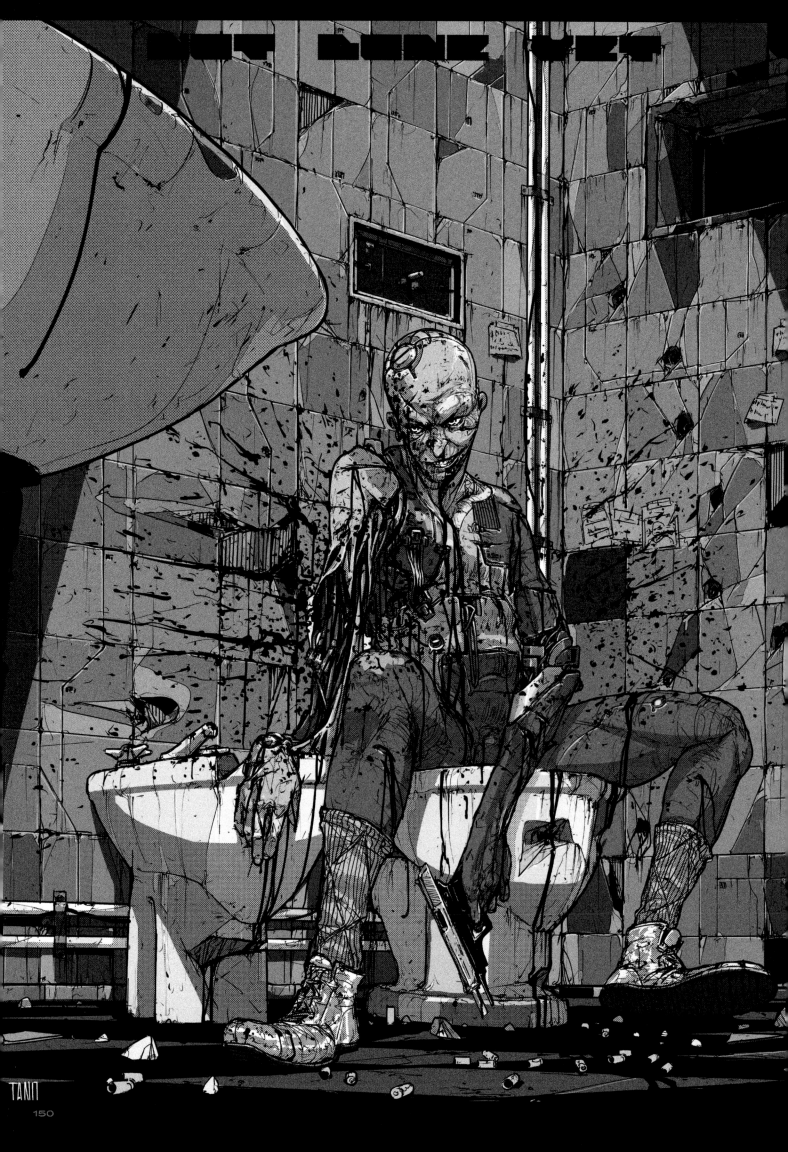

TANN

還沒完

創作者：Tano Bonfanti

使用工具

Clip Studio Paint、Adobe Photoshop

作品簡介

這是一系列黑白作品的其中一幅。Tano 想混搭電影《阿基拉》、《發條橘子》、《攻殼機動隊》、《小丑》的風格來展現一個冷酷而瘋狂的賽博龐克世界。

您如何理解賽博龐克？

我認為賽博龐克是一種衰落中的社會景觀，它擁有新的文化和美學範式，科技和生物學在這裡融合發展。霓虹燈和潮濕的道路是主要的表現形式，整體氛圍呈現出黑暗的色調。

還沒完

創作者：Tano Bonfanti

使用工具

Clip Studio Paint、Adobe Photoshop

作品簡介

這是一系列黑白作品的其中一幅。Tano 想混搭電影《阿基拉》、《發條橘子》、《攻殼機動隊》、《小丑》的風格來展現一個冷酷而瘋狂的賽博龐克世界。

您如何理解賽博龐克？

我認為賽博龐克是一種衰落中的社會景觀，它擁有新的文化和美學範式，科技和生物學在這裡融

1.這幅作品的場景是在一間浴室當中。第一步Tano先創造了一些這間浴室的元素，由此可以正確地安置角色，使之展現出質感和重量

2.勾畫主要角色，添加細節，細化浴室

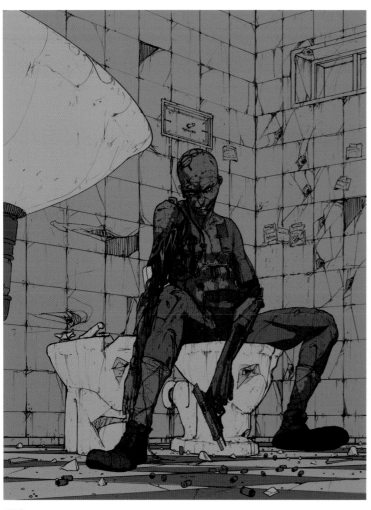

3.添加陰影和更多細節

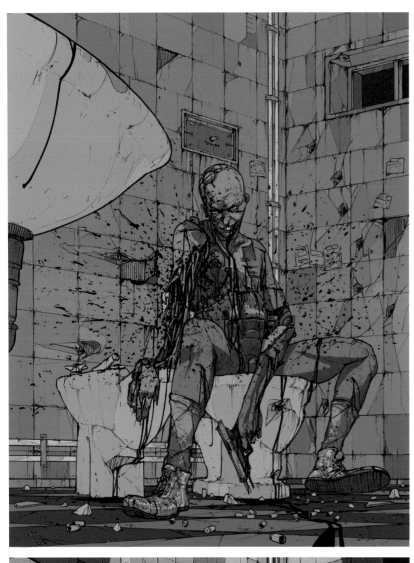

4.Tano修改了人物手臂處的設計,添加了一些血,這樣可以更好地表現出破壞感

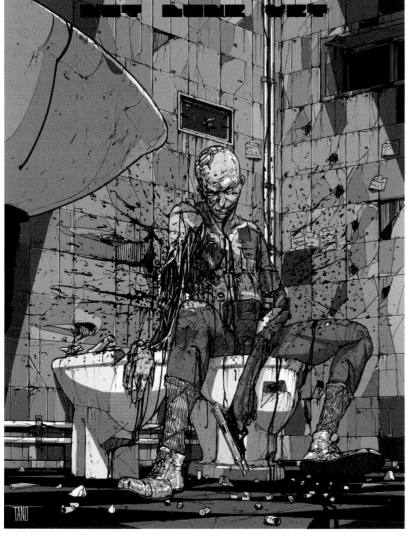

5.最終成品,有更多血和細節,還使用半色調顯示對比,同樣進行了水準校準並添加了標題

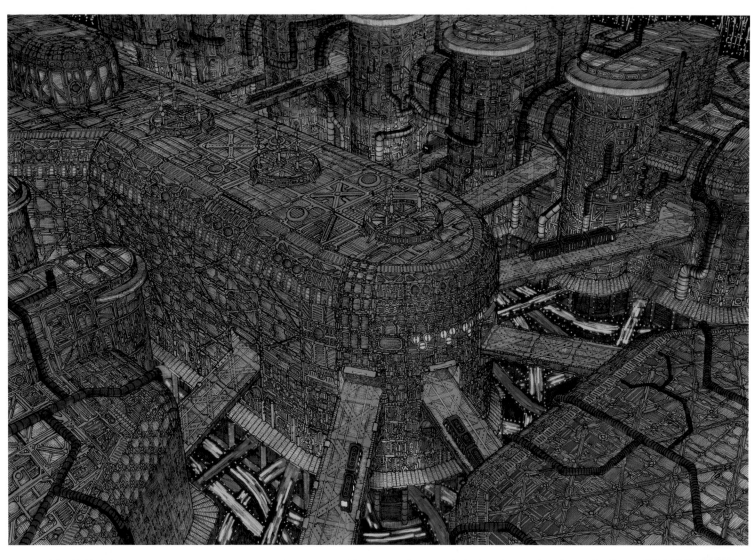

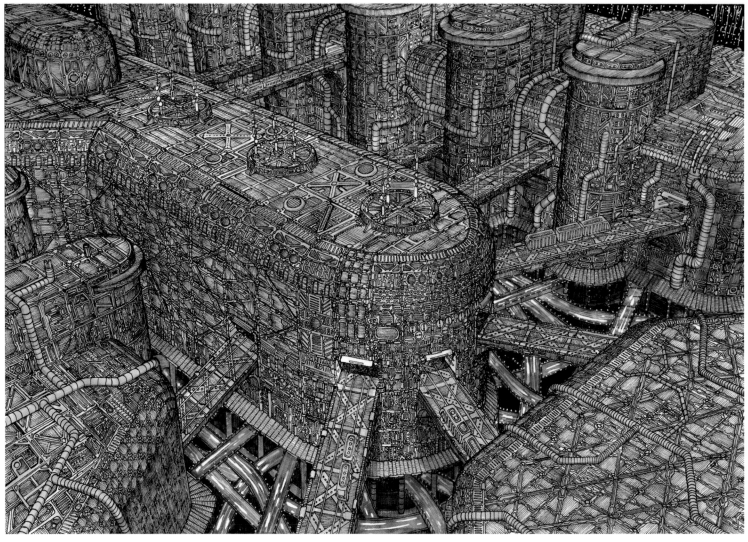

大都市

創作者：Fernando Rivas

使用工具

鉛筆、刻度筆、尺子、曲線板、三角板、斜角規、不同
色級的灰色馬克筆、Adobe Photoshop

創作背景

自從作者 Fernando 開始他作為插畫師的職業生涯，他就在試圖根據他的哲學發展出一種風格。
他認為過度使用數位工具進行藝術創作，終究會破壞風格的多樣性，即使是不同的創作者，最終
的結果也會被同化。這並不意味著他完全反對使用數位工具，他也明白這些工具對於工作和節省
時間非常管用。但是，Fernando 認為「風格」是需要時間和實踐才能獲得的，它最後會是每個
藝術家找到的解決方案的總和。如果數位工具為很多藝術家都提供相同的解決方案，那麼他們的
風格將不可避免地變得過於雷同。

創作概念

該專案的主要概念是用一系列圖像暗示一種未來的都市環境，在那裡，快速增長的城市區域吞沒
了工業地帶，二者融化成由混凝土、金屬和霓虹燈構成的，一座令人窒息的熔爐。Fernando 想
要多方面展示高度工業化的社會以及我們所棲居的環境，而它最終也變成了我們社會的一種表
達。

創意實現

整個創作過程從一個初步的草圖開始，Fernando 用這個草圖來決定框架和大致的透視；然後他
用鉛筆畫出一幅有三個消失點的透視圖，借此明確主要的體量和線條；當這個詳細的方案完成後，
他用墨水筆繪製由窗戶、柱子、天線、管道和其他建築元素組成的框線圖；他還使用灰色馬克筆
添加了不同層級的精細陰影，為整個傳統的工作流程收尾。在所有這些手工作業結束後，他將圖
紙掃描，利用 Photoshop 填色並製造光影效果。

您如何理解賽博龐克？

賽博龐克是一種衍生自科幻小說的文學亞流派，產生於 20 世紀 80 年代初，其開創性的表現手
法是高科技和低生活水準之間的融合。我對這一流派表現出的預測能力非常感興趣。在賽博龐克
的第一階段，它就已經預言了我們今天日常生活中的現實，比如環境的極度惡化、大型城市中心
無節制的擴張、市場的全球化、政府流失的權力和企業日益增長的力量之間的對抗等。可以說，
賽博龐克從小說中將我們如今生活的這個古怪世界拼湊成型，它充滿了荒謬的悖論，好比那些無
家可歸卻能隨時從口袋裡拿出設備上網的人。

創作過程與細節（4幅）

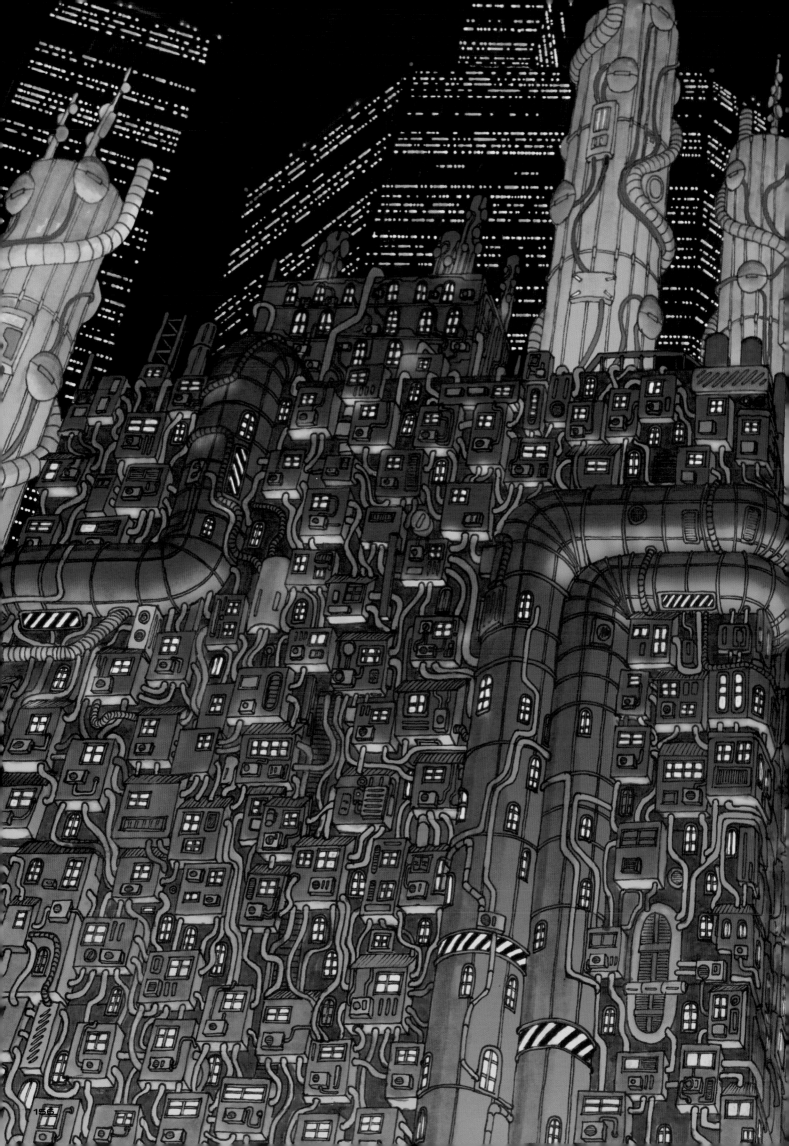

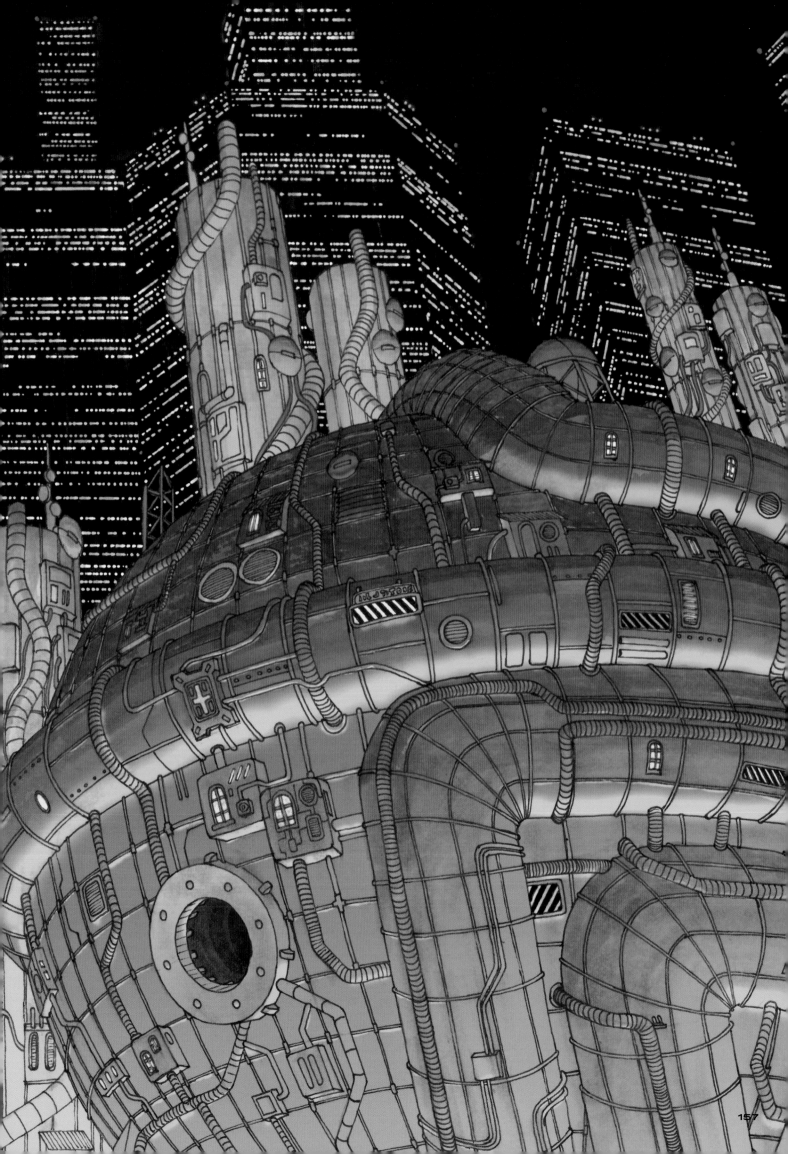

消除 ネオ東京

創作者：Pierre-Marie POSTEL

創意機構：Paiheme Studio

使用工具

Adobe Photoshop、Adobe Illustrator

作品簡介

消除（Erasure）是一個開源協議，用於生成不可審查的資料流程。它允許個人製作資訊源（feed），並將之銷售給需要這些資料的買家。

創作概念

圖1：它必須展現一個人的輪廓，在這輪廓當中是同一個人的身影與湧出的資料流程，其理念在於個體也擁有操控強大資料的力量。

圖2：一條資料流程從城市上方高高升起，直流入天空當中，甚至比周圍建築的廓形都要大得多。這條資料流程可以服務於加密貨幣、美國和日本股票價格以及各大品牌。

創意實現

1. 繪製草圖得到大致畫面結構

2. 使用 Google 地球找到東京實景作為參考

3. 添加賽博龐克元素

4. 完成作品

erasure PRESENT

THE PRODIGIOUS CITY OF
NEO TOKYO

To Discover !

圖2

160

161

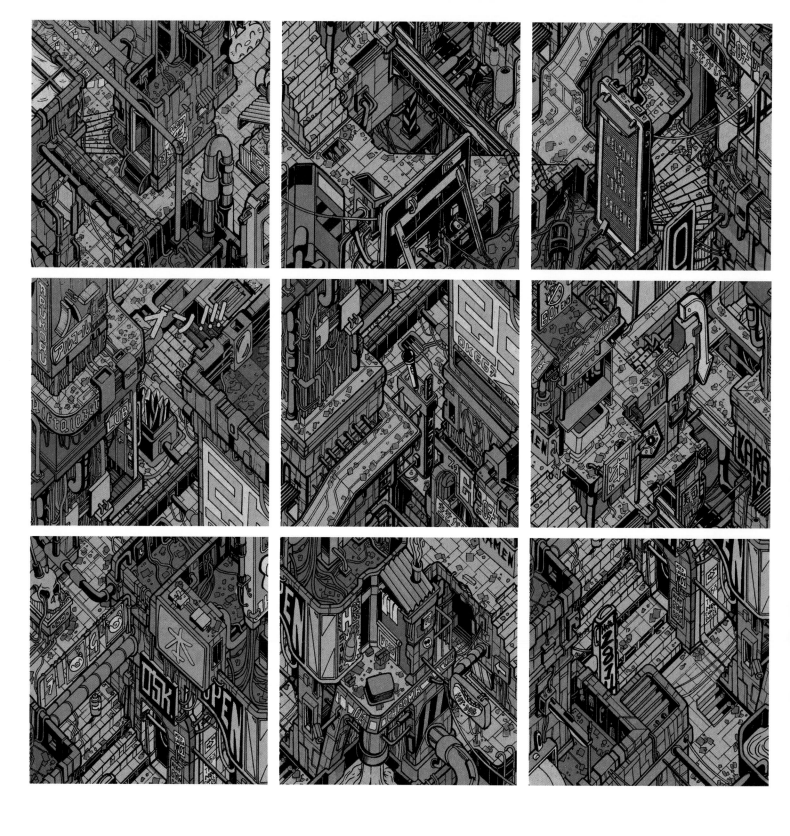

新東京　迷宮

創作者：Pierre-Marie POSTEL

創意機構：Paiheme Studio

使用工具

Adobe Photoshop

作品背景

這是創作者 Pierre-Marie 在 2017 年學習期間的個人插畫作品。

創作概念

以等距視圖形式繪製的新東京給人一種看上去像迷宮的感覺。

創意實現

紙繪掃描後在 Photoshop 中添加紋理和色彩。

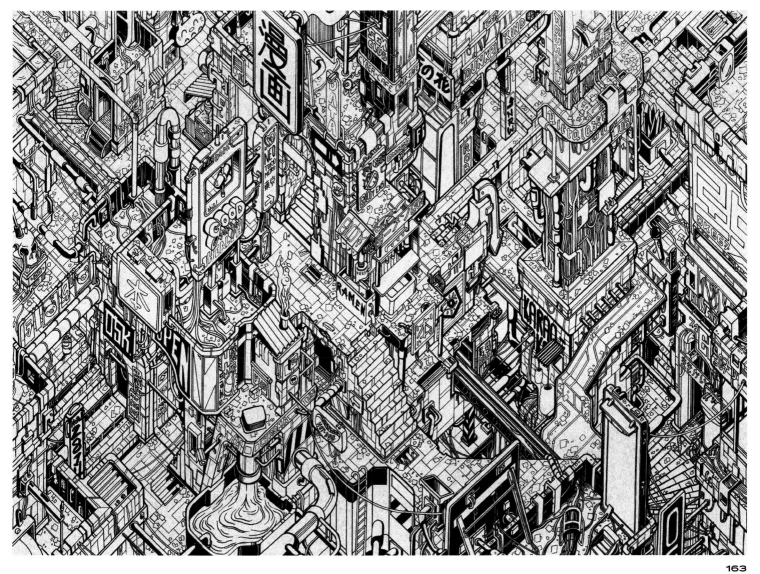

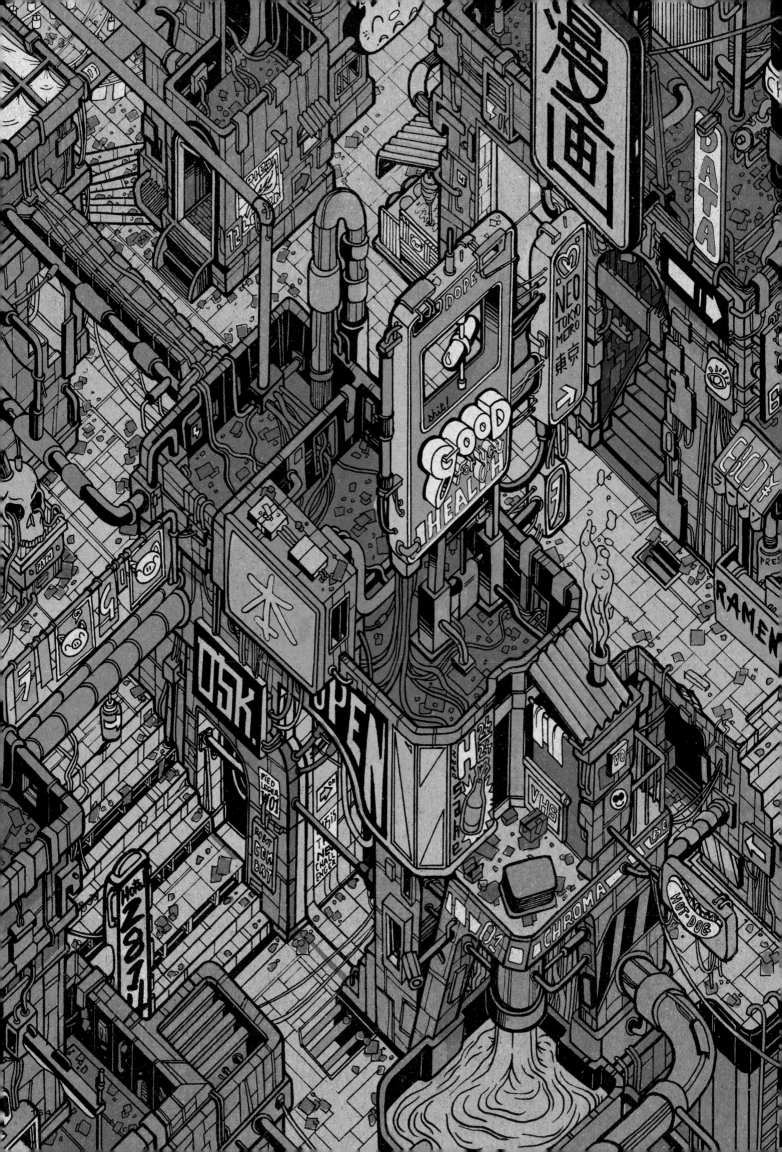

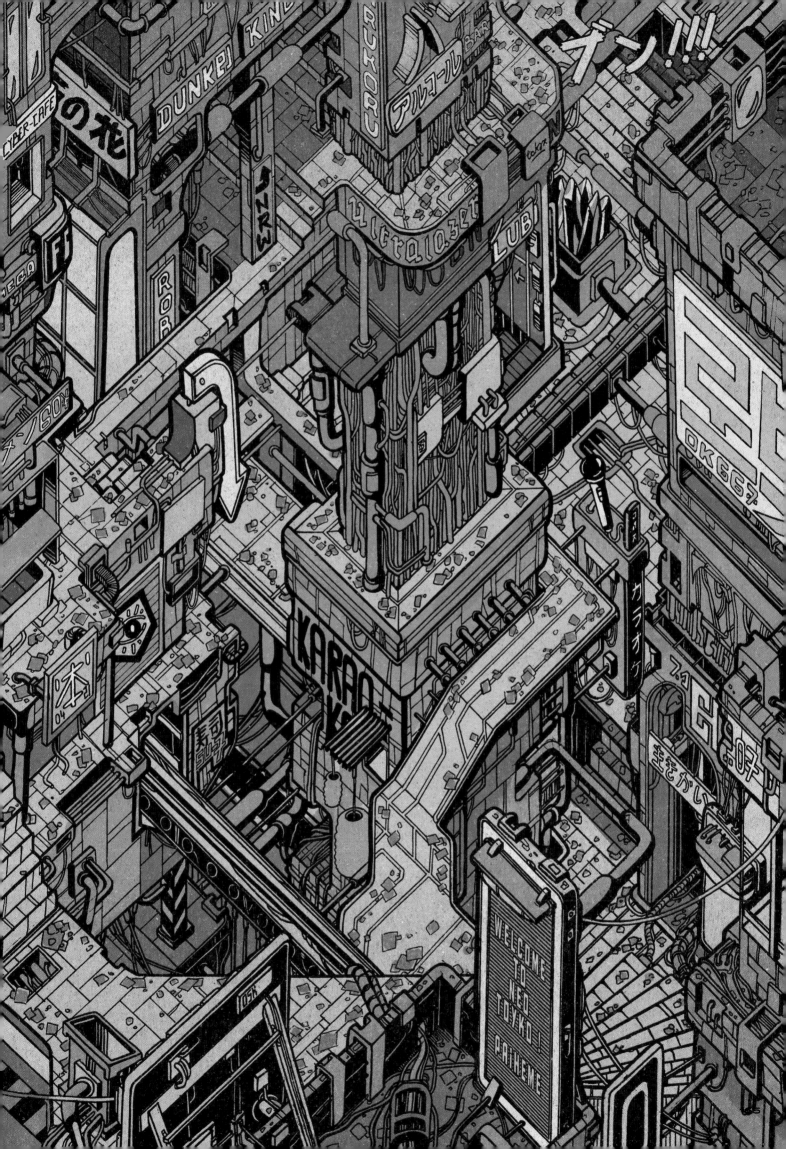

賽博龐克主要作品與事件不完整年表

1968 年

長篇小說《銀翼殺手》（*Do Androids Dream of Electric Sheep?*）直譯：仿生人會夢見電子羊嗎？問世，作者為菲力浦·K·狄克（Philip Kindred Dick）。它敘述 21 世紀的末世背景下人與仿生人的交互和身份認知困局，後因被改編成電影《銀翼殺手》而廣為人知。

1982 年

雷利·史考特（Ridley Scott）執導影片《銀翼殺手》（*Blade Runner*）上映，被奉為早期賽博龐克電影經典。

1983 年

短篇小說《賽博龐克》（*Cyberpunk*）刊登於科幻雜誌《驚奇故事》，其作者布魯斯·貝斯克（Bruce Bethke）被公認為是「賽博龐克」一詞的首創者。

1984 年

威廉·吉布森（William Gibson）所著長篇小說《神經漫遊者》（*Neuromancer*）出版，確立了賽博龐克這一科幻類別的基本風格和特色，將賽博龐克視角與語境推廣開來，影響了許多文學與藝術創作者。

1986 年

布魯斯·貝斯克編輯出版賽博龐克類型短篇作品集《Mirrorshades》（*Mirrorshades: The Cyberpunk Anthology*），賽博龐克的主題定位進一步明確。

1988 年

動畫電影《阿基拉》（*AKIRA*）上映，改編自導演大友克洋原作同名漫畫，是日式賽博龐克作品的先鋒暨典範之作。

1992 年

尼爾·史蒂芬森（Neal Stephenson）所著小說《潰雪》（*Snow Crash*）出版，提出虛擬實境空間（Metaverse）概念，賽博龐克流派科幻作品開啟新領域。

1993 年

以高層建築、密集人口、無政府狀態等特徵聞名遐邇的「魔窟」香港九龍寨城被清拆，曾是《銀翼殺手》、《攻殼機動隊》等經典賽博龐克作品中建築場景的參考源。

1995 年

由 Production I.G. 公司製作、原著漫畫作者押井守執導的動畫電影《攻殼機動隊》（*Ghost in the Shell*）上映，其後約十年間均有同系列動畫作品問世。

1999 年

沃卓斯基姐妹（The Wachowskis）執導的電影《駭客任務》（*The Matrix*）三部曲中的第一部上映，產生 IP 化的深遠影響，它作為賽博龐克商業作品取得了巨大成功。

2000 年——

21 世紀的賽博龐克隨著網路時代的來臨和高新技術的普及，廣泛進入大眾視野，並逐漸從一種文藝流派風格變成了現代世界某種因快速發展而失控的特質的代名詞，它曾描述的未來正在無限趨近人類生活的現實。近二十年來，使用賽博龐克主題或元素為題材進行創作的作品形式覆蓋文學、影視、動漫、遊戲等領域，在視覺與表現手法上形成定式，成就為鮮明可感的美學符號，其原歸旨的思慮與批判性質亦流於名存實亡。

電影

《攻殼機動隊》（*Ghost in the Shell*）（2017）

《銀翼殺手 2049》（*Blade Runner 2049*）（2017）

《一級玩家》（*Ready Player One*）（2018）

《艾莉塔：戰鬥天使》（*Alita: Battle Angel*）（2019）

……

劇集

《疑犯追蹤》（*Person of Interest*）（2011－2016）

《碳變》（*Altered Carbon*）（2018）

……

動畫

《心靈判官》（*PSYCHO-PASS*）（2012）

《愛，死亡，機器人》（*Love, Death & Robots*）（2019）

……

遊戲

《殺出重圍》（*Deus Ex*）

《看門狗》（*Watch Dog*s）

《底特律：變人》（*Detroit: Become Human*）

《電馭判客 2077》（*Cyberpunk 2077*）

……

gaatii光体

TITLE

賽博龐克　科幻藝術畫集典藏版

STAFF		**ORIGINAL EDITION STAFF**	
出版	瑞昇文化事業股份有限公司	責任編輯	劉　音
編著	gaatii光体	助理編輯	楊　光　何心怡
		責任技編	羅文軒
總編輯	郭湘齡		
責任編輯	蕭妤秦	策劃總監	林詩健
文字編輯	張聿雯	編輯總監	柴靖君
美術編輯	許菩真	編輯	岳彎彎
排版	許菩真	設計總監	陳　挺
製版	明宏彩色照相製版有限公司	設計	林詩健
印刷	龍岡數位文化股份有限公司	銷售總監	劉蓉蓉
		出版單位	嶺南美術出版社
法律顧問	立勤國際法律事務所　黃沛聲律師		
戶名	瑞昇文化事業股份有限公司		
劃撥帳號	19598343	國家圖書館出版品預行編目資料	
地址	新北市中和區景平路464巷2弄1-4號		
電話	(02)2945-3191		
傳真	(02)2945-3190		
網址	www.rising-books.com.tw		
Mail	deepblue@rising-books.com.tw		
初版日期	2021年11月		
定價	1680元（一套兩冊）		

賽博龐克x蒸汽龐克：科幻藝術畫集典
藏版/gaatii光體編著. -- 初版. -- 新北市
：瑞昇文化事業股份有限公司, 2021.11
2冊；　22.5 x 30.5公分
ISBN 978-986-401-521-4(全套：精裝)

1.繪畫 2.視覺藝術 3.畫冊

947.39　　　　　　　　110015350